聲音與
憤怒

十週年紀念增訂版

· · · · ·

張鐵志

Sound
and
Fury +

目錄

搖滾樂可能改變世界嗎？

瑪莎

　　幾個月前，鐵志哥在臉書上捎來了個訊息，問我《聲音與憤怒》即將要出版增訂的十週年版本，是否可以為他寫幾句話？

　　沒有多加考慮，我便回覆答應。一方面因為鐵志哥在各媒體出沒的評論文字一直是我追逐拜讀的對象，而另一方面，《聲音與憤怒》是我音樂歷程中讓我停下腳步重要的書本之一。在心裡混亂盲目的時候回頭想想初衷，在旁人喧譁指責的時候抬頭看看前頭。

　　十年了，我都還記得第一次閱讀這本書的那個年代和自己：

　　二十七歲，我們在日本已經結束營業的「河口湖錄音室」準備第五張專輯，同時也看著那一年在雅典舉辦的奧運正在發生，2008 才輪到北京奧運。台灣剛經歷完一場戲劇性的總統大選，當選的是那年在選前一

天遭到槍擊的陳水扁。那時候臉書還沒有發生，Yahoo 仍然是當時台灣最大的入口網站，最大的通訊軟體是 MSN，Nokia 是當時市占率最高的手機。蘋果的 ipod 最大只有到 30G，仍然使用 firewire。印尼那一年因爲印度洋的大地震引發了大海嘯，造成了一萬多人的喪生和失蹤。

　　也許是因爲終於從那個禁錮著男人的兵役中離開沒多久，也因爲網路正在革命性地起飛，一切似乎都是如此地自由而且充滿可能性。我們不需要特別強調就可以心甘情願地相信，我們不需要證明就可以毫無保留地確定。評論的一言一語張揚著自由的權利，吶喊的一字一句單純地飄散理想的藍圖。不用擔心陰謀論的揣測猜疑，無需提防喧囂四起的人言可畏。在那個年代，除了本來就沒停過的藍綠撕扯之外，至少還能簡單地覺得未來還可以更好，努力可以有些回報，不滿能夠被溝通，憤怒能夠被尊重體諒。

　　也許是因爲大學讀的也是社會學系的關係，讀著這本書的時候，想著書中提及的運動，思考著音樂的內涵和造成的風潮，我回起許多大學時所學的社會學理論和觀察。讀著讀著，血液仍然感覺滾燙，心裡也覺得激動而昂揚。你會深信搖滾樂可以改變世界，或乾脆誇張地說，別寄望政治或政客了，只有搖滾樂才能拯救這個世界。

　　只是回過神來，那已經是十年前了。

　　接到鐵志哥的邀請之時，是選舉剛結束一個月左右的十二月初。槍

林彈雨的大選剛過，腥風血雨的評論未歇。除了電視和報紙媒體空穴來風但卻刀刀見血的新聞道德之外，網路上百家爭鳴的論戰也沒間斷過。2014 甲午年年底將至，這是個令人迷惘的一年，也是個令人沮喪的一年。是讓人憤怒絕望的一年，也是讓人失去希望和信心且無所適從的一年。

十年了，我們相信的搖滾樂改變了這個世界嗎？就算不要只看台灣，看看那些我們相信的搖滾樂發源地，看看這世界上的其他地方，搖滾樂是不是真的改變了這個世界？搖滾樂讓這個世界有變好那麼一點嗎？又或者我們只是在搖滾樂的世界裡頭逃避，不願意去面對這個無動於衷且令人沮喪的真實世界？

在動筆寫下這篇文章前，我從書架上把它拿下，重新讀了一次。

讀著的時候，我仍然會因為 Dylan 或是 U2 的某些歌詞覺得感動且受到鼓舞。我仍然敬佩 Velvet Underground 雖然不是市場上成功的樂團，但卻吸引了一大票玩音樂的熱血青年開始拿起電吉他唱起了自己的歌。Sex Pistols 和 The Clash 用他們的龐克反叛了音樂本身，也反叛了體制和整個保守的社會文化。David Bowie 和 T. Rex 打破了先天生理上的性別分野，挑戰了世界文化對於性別看法的傳統觀念。

我們沒有辦法得知這些搖滾樂是否改變了曾經的世界而來到了今天的這個模樣，這是個假設性的問題，也沒有辦法獲得確切肯定的回答。但可以確定的是，這些人的音樂曾經引起如此深植人心，一直到今天，我們仍然循著他們的步伐軌跡唱著我們今天的憂心、苦痛、憤怒，還有看

似微不足道的理想和希望。我們被這些音樂安慰和啓發，我們在這些歌曲中找到寄託和憤怒的解答，然後我們學著去獨立思考，用我們的角度觀察。直到有一天我們終於捲起衣袖，用世故冷酷的眼睛看透，用天眞熱情的態度衝撞。不管爲的是公平正義或是天氣的惡化，不管敵人是冷漠的世界或是僵化的思想。也許是領導者，也許是支持者，也許是非政府組織，也許只是爲了自己的理想。不管怎樣，是那些搖滾樂感動了我們，教我們要秉持著那樣的信念往那個應許之地飛翔，是那些搖滾樂啓發了我們，教我們即使未來如漫畫《二十世紀少年》那樣操控在未知的「朋友」手中，都要哼唱著那段熟悉的旋律相信著最簡單的信念，去挑戰明知不可爲的阻擋。

搖滾樂不需要特別好聽，只需要眞實和誠懇的力量。搖滾樂不需要特別技巧，只需要勇敢和堅定的信仰。聲音是翅膀，憤怒是燃料，音樂一下，搖滾樂會帶著我們的信念去到很遠的地方。

搖滾樂有沒有可能改變這個世界，我想這從來都是個難以解答的問題。但對自己來說，至少可以肯定的是，單憑搖滾樂本身，也許改變不了這個世界，眞正改變這個世界的是，那些聽著也相信著搖滾樂，熱情天眞瘋狂衝動，並且尚未被這個殘破沮喪的世界擊敗的人們。

· 本文作者瑪莎，知名樂團五月天貝斯手

黃耀明、Freddy、阿凱、吳志寧、吳永吉、吳柏蒼、楊大正

社會運動需要音樂嗎？占領運動期間，一個我們經常討論的議題。對於創作音樂的我與評論音樂的鐵志，答案明顯不過：音樂從來沒有在社會運動中缺席。尤其是對我這個害怕公開演說或喊口號的人，音樂是最佳的表達工具，因為音樂最容易感召人心。

金鐘清場後的週末，我在台北華山區聽著滅火器唱起〈島嶼天光〉，然後他們用粵語唱起〈海闊天空〉，突然我領悟到我們追逐自由之路是需要跨越占領區的。

聖誕後的週末，在九龍官塘聽　來自台東的巴奈，巴奈帶著台灣獨立樂手們灌錄的台版〈撐起雨傘〉來為香港打氣，當中夾雜著各地的方言和台東原住民的歌詠，令我覺得我們並不孤單，最後巴奈與家人更在台

上用不算標準的廣東話唱起〈問誰未發聲〉（即〈Do You Hear the People Sing?〉），我已被感動得我淚流滿面。

　　這兩個場合，其實鐵志都與我一起在現場。無論是音樂人或寫作人，我們都用口，手與筆（或者鍵盤）去推動與見證時代的改變。

<div style="text-align: right">——黃耀明</div>

　　「音樂歸音樂，政治歸政治？」這是網路口水戰的陳年主題，但因為鐵志，讓這場陳年辯論遠超過口水戰的層次。音樂人的客觀創作背景、主觀創作理念，乃至於投入社會運動、參與政治改革的行動力，透過各種資料的分析、整理與呈現，鐵志讓音樂變得更立體，也讓音樂人更易於親近了。其實，身為音樂人，看到鐵志這種作者，會有點害怕的哩！

<div style="text-align: right">——Freddy，閃靈樂團主唱</div>

　　流行音樂是時代的切片，也驅動著時代，在網路之前，搖滾樂或者搖滾團幾乎是唯一的型式，搭載著憤怒、青春、公平、正義的普世價值，將所有反抗者團結在一起。《聲音與憤怒》是華文出版第一本以社會學角度出發的音樂書寫，將一個樂團或者一首歌作為 case，對應一個運動、一個革命……至今仍無人出其右，十週年將屆，鐵志的增修讓人期待。

<div style="text-align: right">——阿凱，1976 樂團主唱</div>

很開心鐵志老師的大作《聲音與憤怒》要發行十週年的增訂版了，這真是讓人感動的事。

回想起第一次認識鐵志老師這個人，就是透過這本書，那時候光看到書名，就讓我們這群抱著搖滾夢的玩團青年感到興奮，因為台灣鮮少有這樣的書，可以從自己的觀點與角度，深度去論述西洋搖滾樂背後精神與跟社會運動，政治還有經濟的影響與連動關係。

更重要的是，在《聲音與憤怒》出版以後，鐵志老師更是投身台灣本土獨立創作音樂的觀察與書寫，讓這些取經自西洋搖滾的精神與概念，和在地玩團的台灣青年有了更直接的連結，鐵志老師偶爾會書寫我身為創作歌手參與社運的一些故事，但其實我才是因為他的文字與為人，讓我在參與任何的社運事物，感到有信心，感到被支持，感到驕傲！！

謝謝你，鐵志老師！希望《聲音與憤怒》一直長長久久地發行下去，持續帶給每一代新的音樂人，多元與深度的想像空間。

——吳志寧

轉眼間，鐵志的《聲音與憤怒：搖滾樂可以改變世界嗎？》已經發行了十年。

經過這風風雨雨的十年，當初看來煽動的標題如今看來似乎不再需要為其背書。

我們都知道音樂當然可以撫慰人心，但我認為沒有一種音樂能像搖滾樂這樣可以形而上的改變世界。

現在的青年不但對音樂的興趣更深厚；對政治也更加有感，所以很開心看到鐵志這本書即將要發行十週年紀念版，希望年輕的一代能藉由這本書更加理解他們未曾經歷過的和即將要面對的未來。

——吳永吉，董事長樂團主唱

世界從來都不是在一夕間改變的。

從前，搖滾是對西方的鄉愁，對家鄉的盼望。大學時的我們，在春天吶喊遙想著伍茲塔克 Jimi Hendrix 那把燃燒的吉他；在地下社會尋找著 CBGB 裡 The Ramones 和 Patti Smith 的身影；期待屬於我們自己的 Bono，我們的搖滾英雄；然後，反覆聽著從 Napster 上搶先抓下的《Kid A》mp3，為了成為 Radiohead 而努力著。

十多年後，春天吶喊讓我追憶的是六福山莊舞台上，濁水溪公社那支暴走的乾粉滅火器；地下社會和 CBGB 一樣成為歷史，但記憶早已被賽璐璐阿義蒼涼的 slide 吉他聲占據；台灣的獨立音樂百花齊放著，不再活在巨人的影子下；而社群媒體和公民運動，則讓那些對英雄的遐想顯得幼稚無比。搖滾已不只是對陌生國度的憧憬，也是土地與世代的共同記憶，在渾然未覺中，它徹底改變了我們身處的世界。而在這過程裡，《聲音與憤怒》不僅闡述改變，更是參與了改變本身的重要著作。

搖滾樂改變世界？也許更應該說：改變世界的，都很搖滾。

——吳柏蒼，回聲樂團主唱

搖滾樂可能改變世界嗎？

這個問題依然時常出現在我腦中，多數的時候我仍覺得這是一件不可能的事，但又有些時候，我會感受到搖滾樂正在改變些什麼，甚至覺得，就這樣繼續下去也許真的能把世界翻轉過來。

十年了，這問題存在腦中十年了，我還是沒有找到答案。

《聲音與憤怒：搖滾樂可以改變世界嗎？》張鐵志十年前出版了這本書，拋下了這個問題，並在當年那個二十歲的搖滾少年心中搭建了一座橋，橋的彼端是音樂人的社會參與，我隨著書裡的章節，把每個年代的場景走了一遍，也推翻了心中曾存在的「音樂歸音樂政治歸政治」這種說法。

於是我告訴自己，要把音樂做好是可以慢慢去努力，去累積的，但是身體裡絕不能繼續住著對於這個世界袖手旁觀的靈魂。

熱切的參與這個時代吧！去探索，去思考，並且發出自己的聲音。

搖滾樂可能改變世界嗎？

我會繼續努力，而且希望他可以。

——楊大正，滅火器樂團主唱

| # 那些憤怒的光影與聲音

　　十年前（2004）的初夏，我出版了第一本書《聲音與憤怒：搖滾樂可以改變世界嗎？》。十年來，有許多多多朋友跟我說這本書如何改變了他們：有些音樂青年開始關心政治與社運，有些搖滾樂手更相信音樂的力量。然而，這本書改變最大的，是我自己的生命方向。

　　剛出版這本書時，我在紐約哥倫比亞大學的博士學位剛進入第二個夏天。本來希望這本書可以在出國之前完成──我出國讀書那年正好是三十歲，所以或許這本書的出版作為我青春搖滾歲月的一場告別，從此專心進入學術生涯。

　　在本書之前，我只有零星公開發表過一些文章，不論是政治評論、音樂評論，或音樂政治。沒想的是，「聲音與憤怒」出版的第二個月，我

開始同時在兩個主要報紙寫專欄。此後，我的軌道越來越從學術往寫作傾斜，並從一個單純樂迷越來越多介入音樂與社運的聯繫。

這十年來，台灣出現劇烈的變動。約莫就是十年前開始，台灣的音樂開始和青年抗議更多地結合，之後我們看到台灣獨立音樂更深地影響青年文化，也看到熱愛小確幸的年輕人如何轉變為憤怒的一代，而在去年爆發了太陽花占領運動。這是台灣新世代所展現出的「聲音與憤怒」。

2008 年，《聲音與憤怒》在中國出版，又把我的人生軌道帶入一個新世界。我開始在中國許許多多媒體上寫專欄，結識中國的音樂人、文化人和異議者，進入中國的公共領域。我抱著巨大好奇心進入這個陌生又熟悉的國度，嘗試用寫作去參與此地的社會改變，當然也遭到被打壓的滋味，成為敏感人士。

2012 年底因為《號外》雜誌邀請擔任主編，我搬來香港，見證這個島嶼的美麗與哀傷，並且看到一批音樂人如何如何透過他們的音樂，以及他們作為公民的力量，去捍衛這座城市。也許這個體制沒有一時之間被打倒、被轉變，但在這個過程中，人心已經不同，而世界不就是一個個真實的人所組成的？我們改變，世界也就隨之改變。

這就是這本書要講的故事。

（2014.12 香港）

1.

從來沒想到這本書的完成會在紐約，一個我少年音樂旅程的完美終點。

2002 年到 2007 年，我生活在紐約——這個二十世紀西方文明中前衛與頹廢文化的源泉、華麗與腐敗的肉身呈現，以及六○年代以來民謠與搖滾反叛烈焰的火源。

在這裡，我走過了 Woody Guthrie、Bob Dylan、Velvet Underground 徘徊過的格林威治村，行過了許多搖滾人棲息過的 Chelsea Hotel、約翰·藍儂被槍殺的達科塔（Dakota）公寓門前，以及不遠處紀念他的「草莓園」（Strawberry Fields），並且和許多樂迷一起守望著龐克運動的傳奇酒吧 CBGB 的最後一夜。

我也親眼目睹了本書中許多搖滾反叛前鋒的表演，不論是改寫音樂史的紐約本地英雄：Dylan、路瑞德（Lou Reed）、帕蒂·史密斯（Patti Smith）、音速青春（Sonic Youth）、約翰·藍儂的妻子小野洋子（Yoko Ono）和兒子西恩·藍儂（Sean Lennon）、尼爾·楊（Neil Young）、R.E.M.、湯姆·莫瑞羅（Tom Morello），或是從英國、愛爾蘭來傳遞憤怒的比利·布雷格（Billy Bragg）、原始吶喊（Primal Scream）、電台司令（Radiohead）和 U2。

有些演唱會我無緣到場聆聽，只能在瞥見他們的廣告安靜地躺在報紙角落：Pete Seeger、Iggy Pop、性手槍（Sex Pistols）、大衛·鮑伊（David Bowie），彷彿證明他們確實存在於這個時代。他們在我生活中就如走

馬燈般鮮明卻一閃即逝。但無論如何，這個城市讓我確認本書的文字終究不是一場浪漫的虛構，而是真實人物輪番上演的歷史與現實。

在我眼前重現的不只是音樂表演，還有各種社會反抗。二十一世紀初的美國，正爆發美國繼六○年代以後最大的反戰運動，人們對六○年代的所有浪漫想像得以再度現身。當小野洋子在紐約另類雜誌《村聲》（*Village Voice*）刊登全版廣告，在全白版面正中寫著「想像和平」（Imagine Peace）時，我幾乎以為我手中翻閱的是三十年前的報紙；而當比利‧布雷格在狹小的舞台上呼籲聽眾參加反戰遊行時，我知道這不是已經泛黃的夢境，反抗就是現在！

2.

如果在紐約完成本書是一大意外，那麼人生更大的意外就是這本書的出版。

大學時期，我以為音樂僅會是一生的嗜好，攻讀政治學且以知識作為社會實踐的武器才是人生的志業。沒想到有機會把這兩者結合起來。

青春時期剛開始聽搖滾時，心中深處當然有著成為歌手的夢想：少年願望是做個在舞台上翻來滾去砸吉他踢音箱的搖滾巨星，青年時期的想像則是蓄長髮留鬍渣背著吉他走唱街頭的抗議歌手。

因為沒有音樂天賦，歌手沒有做成，只能寫音樂文章這條路。

許多成長的回憶只有零碎而朦朧的片段，但是當時聆聽的音樂卻異常

清晰，因爲音樂終究是不會消逝的，彷彿電影結束時鏡頭突然停格，配樂卻驟然響起，對影片的最終記憶遂濃縮於這首歌和最後一個鏡頭。於是，這一首首歌曲拼湊起我生命旅程中那些過度曝光而模糊的聲音與光影，以及後青春期的聲音與憤怒。

3.

八○年代前期，小學五年級，我和叔叔去南京東路的「中華體育館」聽日後成爲最常來台灣的「空中補給」（Air Supply）演唱會，聽到一半莫名腹痛（不是因爲聽了歌），以至於演唱會未結束便狼狽逃出。不久後「中華體育館」被燒掉，也燒毀了我的「空中補給」啓蒙階段。

國中時的鏡頭是陽光燦爛的熱天午後，躺在叔叔的小房間床上，散落一地的是他的黑膠；封面是前衛搖滾的精緻插畫，或者重金屬性意味濃厚的美女封面。房中間則矗立著齊柏林飛船樂隊（Led Zeppelin）「通往天堂的梯子」，讓我可以慢慢地爬上去，逃逸到一個遠離升學體制壓迫的音樂世界。

到了高中，在放學與回家的空檔中，背著書包在台北街頭追趕上個時代的音樂，撿拾前人遺落的精采：在西門町佳佳唱片行搜尋以前本土的搖滾刊物（《搖滾生活》、《小雅》……），或是在大安路巷中沉醉於發行老搖滾錄音帶的「翰江」唱片，或者是在公館「宇宙城」唱片行認眞研讀中文側標來進修音樂知識。

在這些文字中，他們說「搖滾是一種生活態度」——但也懵懵懂懂說不清這到底是什麼態度，只知道彷彿是一種不同於流行、一種抗拒主流體制的反叛姿勢。

進入大學後，我的熱情也從音樂轉向另一個世界：學生運動以及各種抵抗世界的知識。這讓我走入六○年代的西方學運史，然後發現在那個狂暴年代中，燃起熊熊烈火的正是民謠和搖滾。於是，我對搖滾樂的反叛有了更深一層認識，並開始好奇於音樂與反叛之關係。但彼時尚未想過會走上音樂寫作之路。

一個偶然機會改變了我的生涯。從 1995 年開始讀研究所時我就應邀在時事新聞週刊《新新聞》寫些東西，英國戴安娜王妃過世時，文化版主編希望我寫一篇關於艾爾頓‧約翰（Elton John）的文章。我試著把他放在搖滾文化中來書寫這下我開始嘗到駕馭文字的快感與探索搖滾樂豐富文化的樂趣，此後又繼續在《新新聞》和「淘兒」（Tower）唱片出版的雜誌《Pass》寫稿。我開始和所謂的「樂評圈」沾上邊。

1999 年，《新新聞》與 MTV 音樂台合作一個節目，試圖參考美國 MTV 的「Rock the Vote」（詳見本書第十章），鼓勵音樂青年關心政治，我當仁不讓加入。案子結束後，又參與另一檔 MTV 的音樂節目「音樂百年紀事：在世紀末回顧西洋音樂史」。彼時我正在撰寫關於台灣民主化與政商關係的碩士論文，於是一邊跑圖書館找台灣研究資料，一邊去充滿俊男美女時尚尖端的 MTV 電視台做節目，日子在人格分裂的生活中逐漸流逝。

4.

除了文字工作，也因緣際會地從事一些接合音樂和政治的戰鬥。

1995 年，一位從事政治工作的學長找了我們幾個朋友幫當時在野黨總統初選候選人策畫一些吸引年輕人的活動。我們雖然不見得支持這位候選人，但有人支持我們做一些酷的事，何樂而不爲？彼時春天的吶喊剛在南方出現，音樂祭還是島嶼上陌生的想像，我們決定舉辦一場「轟炸台北──青年文化藝術季」。

活動三部曲是：夜晚在大安公園舉辦一場新舊非主流串聯的搖滾音樂會，下午是從中正廟出發到大安公園沿街進行卡車搖滾表演，在卡車搖滾後和演唱會開場前是台灣電子音樂先驅者 DJ @llen 的 trance party。台北雖然沒有被炸成廢墟，搖滾與電音卻首次用狂歡的姿態攻占大安公園和台北街頭。

更值得驕傲的是，當時受邀表演的樂隊「觀子音樂坑」後來成爲台灣最重要的樂隊「交工」，通過試唱帶甄選參與卡車搖滾的「瓢蟲」則成爲台灣九〇年代末最閃亮的女子搖滾樂隊。

當然，這場文化藝術季終究未讓候選人初選過關，更無法帶來政權轉移。但是就在那一年，台北的音樂地景卻眞正地逐漸出現一場革命：許多另類樂隊開始一起「轟炸」台北（北大專搖滾聯盟、台大酒神祭、在台灣沃克的「自己搞歌」、當時地下文化高潮的破爛藝術節……）；在城市的中心，反對黨市長推動空間解嚴，讓年輕人在曾經肅殺冰冷的「總統府」前狂歡熱舞；在城市邊緣則有是剛興起的 rave party；而另

類青年文化刊物《破報》也是從這一年創刊，成為這些音樂地景轉變的關鍵記錄者與推動者。

而我唯一一次從寫作者成為「演唱者」，是 1996 年誠品在敦化南路舉辦了一場「夏日嬉戲」活動，《破報》邀請了香港老牌左翼樂隊「黑鳥」來演唱。在那個因為過於悶熱以致如今回想起來竟被蒸發的汗氣搞得有點模糊的夜晚，「黑鳥」在表演最後演唱了〈國際歌〉，並邀請台下觀眾一起上去唱。於是在一些朋友的推擁下，我也激動地跳上狹小的舞台，一起唱著：起來，飢寒交迫的奴隸……

（2008 年，受黑鳥郭達年之邀，我和農村武裝青年去香港參加他所策畫的自由文化音樂節，大家再次一起在台上合唱！）

5.

如果借用政治資源進行的音樂政治行動，證明了這種實踐方式的局限，我也有機會嘗試從社運出發結合音樂。

1999 年到 2002 年，我先後參與兩個台灣重要社運團體出版音樂專輯的策畫。首先是由「勞工陣線」出版、王明輝製作，通過廣泛向民眾徵求歌曲的方式所完成的專輯《勞工搖籃曲》。第二張是由「台灣人權促進會」出版，由朱約信（豬頭皮）邀歌、製作的專輯《美麗之島人之島》。這兩位製作人也是台灣從八〇年代走來少數始終堅持社會理想的音樂人，這兩張專輯也某程度上總結了九〇年代台灣零星的抗議之聲。

除了沒有直接音樂創作這條路以外，我算是嘗試了從政治介入、從社運介入，乃至從音樂媒體介入音樂與反抗，也開始思考各種介入方式的可能和侷限。不過，對我個人能力而言，更有效的、更能影響大眾的或許還是文字。

　　對我而言，持續寫下去的動力只有一個，一如我曾經歷的不同戰鬥位置——不論是學術工作、媒體工作或者其他社會政治運動——目標都是要推動這個社會往更理想的方向前進。我聽到這麼多音樂、看到這麼多音樂工作者，是如此奮力地為改變世界而努力，所以抱著一份感動與大家分享這些音樂與他們的努力，並且激勵更多人對改變世界也抱持著希望。

　　於是有了這本書。

6.

　　這本書最基本目的能書寫搖滾樂中政治與社會實踐的歷史，並檢視從六○年代至今各種不同的介入策略和實踐可能，來挖掘音樂作為一種反叛能量的可能性和侷限。

　　因為每個年代音樂政治的面貌並不相同（請見導論篇），且越早期的歷史，既有的書寫也越多，所以每個年代的寫作方式和分量有所不同，本書許多有關九○年代至今的搖滾反叛故事和分析，相信是首次出現在中文世界。

（2010 年出版的《時代的噪音》補上了更多六○年代與之前的重要音樂人的故事。）

本書的主要限制是集中於「白人、男性、英美」。在其他國家有更多可歌可泣的音樂反抗故事，而不同音樂類型也深富激進政治的內涵，然而，本書以英美主流音樂體制中的創作者為主，除了個人視野的侷限，也更可以凸顯這些有反叛意圖的音樂如何與主流商業體制之間的矛盾關係。

7.

這本書的誕生，最要感謝十多年前邀我出書的何穎怡，她在寫作與編輯過程中給予我很多意見，也感謝第一版的商周出版社編輯賴譽夫。王志弘的設計更讓這本書獲得了很大注目，很高興這本十週年紀念版能再邀請他設計封面。

本書出版後，獲得許多人的鼓勵與肯定，包括《聯合報·讀書人》（現已沒這個版）頒發的年度十大好書，以及如許多音樂人和樂迷的喜愛與支持，讓這本書每年持續有人購買。是你們讓我認識到文字與理念的力量。

也因為這書仍然有新的讀者，所以我一直希望可以增訂。這本十週年紀念版是全新增訂版，舊文章經過重新潤飾、增加資料，最後一部分「更多聲音、更多憤怒」則新加入了文章，並且主要是在英美之外的地區：

從冷戰時期時期的捷克、東德，當前普丁時代的「陰部暴動」，到軍事威權時期的智利和巴西。也因爲 2010 年我出版了另一本書《時代的噪音》，所以本書也調整了部分內容，減少兩者重複。現在兩本書是高度互補的：《聲音與憤怒》是以事件和現象爲主，《時代的噪音》則是講述不同時代的音樂人故事，讀者可以參照看。

我曾說過，我最想書寫的當然是台灣版、甚至華語世界的「聲音與憤怒」，而相信那本書已經在不遠處，我會繼續努力。

感謝推薦本書的音樂朋友，是你們的音樂啓發、感動著我們，讓我們可以勇敢地抵抗這世界的貧乏與不義。

最後，我要將這本書獻給我的妻子 Amy，謝謝她讓我在對世界憤怒的時候，能擁有一個不只是小確幸的美好人生。未來每一本書都會寫著妳的名字。

初版於 2004，紐約
修改版 2014，香港

導　論

搖滾樂是革命的號角還是伴奏？

1.

搖滾樂從誕生之初就帶著叛逆的胎記，來挑動年輕人的欲望，對保守的社會體制提出尖銳質問。當 Bill Hayley 的搖滾電影《Rock Around the Clock》在電影院放映時，每場都引起觀眾暴動。

到了六○年代，搖滾成為整個青年反文化革命的先鋒，因為它能挑起你的欲望，鼓動你的身體，刺激你的思想。

當 Bob Dylan、Beatles、Velvet Underground、The Doors、Jimi Hendrix 把搖滾接合上「垮掉的一代」的詩歌，當他們吃下奇幻的蘑菇，他們開始探索人性的黑暗敗德，行走社會的危險邊緣，反對體制的暴力壓迫，挖掘主流道德的腐壞臭爛，或者，膜拜起愛與花朵；他們讓人們去打開伊甸園之門，去想像另一種可能。

「Like A Rolling Stone」：狄倫帶著人們勇敢前行，像一個滾石，獨自一人，無家可歸，只能往未知的方向滾動。

搖滾樂掀起了一整個青年世代的反叛：人們走上街頭、占領學校、擲出石頭、製造炸彈；或者，戴起花朵、群住公社、靈修冥思、回歸自然。

那確實是一場漫長而困頓的文化革命。許多烈士在戰場上犧牲了，他們僅僅二十七歲；他們是被他們創造反文化的武器──藥物或酒或者對死亡的追逐──所自我引爆，一如美國學運激進組織「氣象人」用炸彈唯一炸死的人就是他們自己。

但正如藍儂在 1970 年說，「六○年代的花之力量失敗了。那又如何？我們重來一遍就是了。」

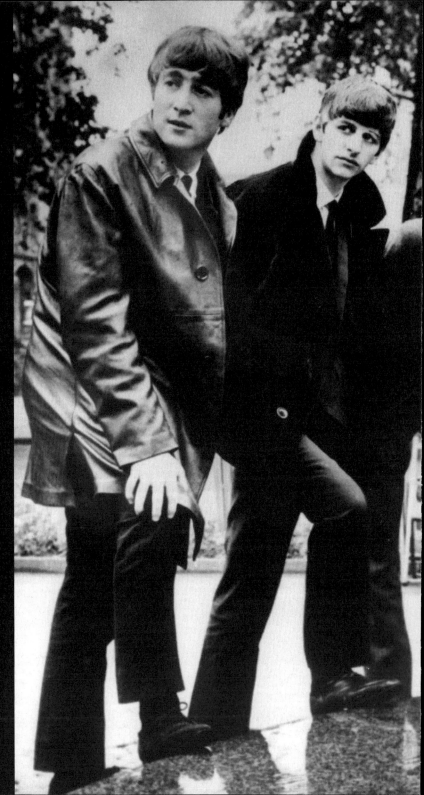

披頭四不只改變了搖滾樂，也改變了流行文化
（1963 年攝於英國倫敦）

所以，戰鬥的火焰繼續承傳下來：Patti Smith、The Clash、Public Enemy、Sonic Youth、Nirvana、Rage Against the Machine，甚至 U2 和 Radiohead。他們都相信音樂可以改變這個世界，或至少改變人們的思想。

　　當然，這些反叛的歌聲總是鑲嵌在商業體制與自主創作不斷鬥爭的搖滾史中。

2.

　　搖滾樂可以掀起革命嗎？

　　六〇年代的許多人如此眞誠地相信著。他們相信社會革命必須要有文化革命，而搖滾樂就是文化革命的前鋒。英國的左派們在雜誌上認眞討論披頭四和滾石樂隊（Rolling Stones）的影響力[1]；美國的新左派們則試圖在 1968 年結合搖滾與抗議運動。

　　搖滾有時確實被想像與革命有連結：捷克的宇宙塑膠人被形容爲唱垮了一個政權，Bruce Springsteen 1988 年在東德的演唱會被認爲是柏林圍牆倒塌前夕的燃料之一。

　　當然，更多時候是「文化革命」或者社會運動。

　　音樂介入社會鬥爭的最基本形式是，當歌曲在抗爭現場被吟唱時，不論是通過動人的旋律或歌詞，都能凝聚或者賦與參與群眾的力量，成爲飄揚在空中的反抗旗幟。例如，在美國民權運動中和世界各地的反抗運

動中人們緊緊牽著手歌唱〈We Shall overcome／我們一定會成功〉，〈Dancing in the Street〉則意外地成為六○年代後期美國黑人街頭暴動之歌。

而台灣的抗爭者都在街頭上面對著警察唱過〈美麗島〉或者〈島嶼天光〉，香港的遊行群眾則在〈海闊天空〉和〈自由花〉的歌聲中壯大的信念與力量。

在更廣泛的意義上，音樂也可以通過各種無形的傳遞方式，凝聚在不同角落的聆聽人，形成集體的情感以及共同的社會藍圖。例如藍儂用〈Imagine／想像〉要我們用想像力奪權；Patti Smith 唱著〈People Have The Power〉要我們擁有夢想的權力，並勇於實踐它。

社會變遷的關鍵之一就在於參與者個人認同的轉變。流行音樂正是在集體的結合過程中扮演重要角色，因為流行樂乃是打造集體認同的重要媒介，尤其在歷史上，搖滾樂的誕生本身就和青年文化密不可分。不同的歷史時刻，流行音樂把政治激進主義轉化成更讓人接近的形式，指出社會的不義和壓迫，有助於分享集體的願景。表演者和歌曲成為了政治、文化變遷和流行音樂間的紐帶。

弔詭的是，往往是掌握權力的人比創作音樂的人更相信音樂的政治力量，所以巴西軍政府在 1968 年驅逐兩個音樂人，中國政府的盤古樂隊

1 詳見本人《時代的噪音：從狄倫到 U2 的抗議之聲》（台北，印刻出版社，2010）一書中的討論。

也被迫流亡，甚至連「民主美國」的尼克森政府都要驅逐約翰‧藍儂出境[2]。而威權政府（包括過去的台灣）和小布希時代的媒體寡頭則把無數的歌曲放上黑名單。

正如宇宙塑膠人所唱：

他們害怕電吉他／害怕電吉他／他們害怕搖滾樂
他怎麼回事？連搖滾樂隊都怕？連搖滾樂隊都怕？

問題是，害怕與鎮壓無法抵擋洶湧的矛盾。1968 年民主黨在芝加哥的黨代表大會前夕，市政府禁止電台播放滾石樂隊正紅的歌曲〈街頭鬥士〉（Street Fighting Man），因為擔心這首歌會鼓動年輕人暴動——這位市長正確認識到歌曲的強大煽惑力，但他沒有預見到的是，即使這首歌被禁播，這場大會外仍然發生嚴重暴動，因為社會不滿早已遍地烽火，而且，許多其他的憤怒歌聲仍在現場被演唱，例如底特律的車庫樂隊 MC5 的〈Kick Out the James〉。

革命需要社會條件，搖滾樂要展現政治效果也有一定的社會脈絡。但若只有社會條件的成熟，沒有創作者在音樂上的美學表現和對時代精神的準確掌握，也很難產生龐大的撼動力。能夠衝擊歷史的創作者總能把複雜的社會矛盾，用一首首簡短但銳利的歌名或歌詞，化作一句句具體的抗議標語。

或者，創作者會在新的脈絡下挪用既有歌曲，讓一首首歌曲成為流動

於不同時空的政治標語。例如約翰‧藍儂的〈給和平一個機會〉（Give Peace a Chance），從七○年代唱到 2003 年，是所有反戰運動的國歌；U2 在九○年代完成的〈One〉，可以從波士尼亞唱到北愛爾蘭，成為真正的和平之歌；而從 1964 年的美國柏克萊大學到 1986 年台大的「自由之愛」學運，〈隨風而逝〉（Blowing in the Wind）的旋律更在運動現場賦予無數憤怒青年勇敢反抗體制的力量。

3.

流行音樂是音樂工業的一環，是自己要對抗的敵人。流行樂歷史的本質是：一旦具有高度原真性、從某種青年次文化胚胎誕生出來的創作開始廣受歡迎時，這個創作者、這個音樂類型就會開始被商業體制吸收、榨乾。但是，接下來又會有新的聲音、新的次文化在體制的邊緣爆發，然後，他們又成為新一代的搖滾巨星，於是又有更多唱片公司搭上風潮複製這些音樂，於是他們又走向老化與死亡。歷史於是不斷輪迴……

所以，搖滾樂總是成為自己不情願的掘墓人，從「人民擁有力量」（Power to the People）最終常常成為無能的力量。

對具有反叛性格的音樂人而言，最核心的問題是是如何在唱片工業體

2 更進一步的故事內容請參考《時代的噪音：從狄倫到U2的抗議之聲》。

制下保有創作自主性。而對樂迷而言，當他們聆聽具有政治含意的音樂、參與宣揚社會議題的演唱會時，是否真的接收了那些政治資訊？更進一步來看，這些本質上是商品的流行樂是否反而轉移了青年的反叛能量？

衝擊樂隊的主唱 Joe Strummer，乃至 Kurt Cobain 都坦言他們進入主流唱片公司是為了讓更多人聽到他們的聲音，激起更多人的意識覺醒。這也是所有以巨星演唱會或專輯來推銷社會議題的主要目的。事實證明，不論是七○年代的「搖滾對抗種族主義」（Rock Against Racism），還是八○年代的聲援曼德拉演唱會，都大大讓這些議題在主流媒體和年輕人之中獲得關注，甚至認同這些議題是進步或是「酷」的。

美國重要的左翼刊物《The Nation》曾質問九○年代著名政治樂隊「討伐體制」（Rage Against the Machine）成員 Tom Morello，他如何一方面參與那些反對大企業的全球化鬥爭，一方面又身處主流唱片公司？Tom Morello 的回答是：「『討伐體制』因為在主流公司，而在全球散播了 1500 萬張顛覆思想的唱片。而且，我們和唱片公司簽約的唯一條件就是樂隊在各方面都要擁有自主權，且明文記載於合約中。」

「討伐體制」是幸運的，可以保持商業機制和自主創作的平衡，但不是每個創作者都可以逃離這個兩難困境。有太多樂隊在從追求獨立夢想的搖滾青年變為擁有巨大名聲和財富的搖滾明星的路上，經歷過困惑、沮喪與自我懷疑，然後各自以不同的方式在搖滾史留下他們掙扎的痕

跡，或者血跡。

4.

搖滾樂確實具有深刻的理想主義傳統，而音樂人也的確在不斷尋求各種方式來實踐音樂的政治力量。

這本書試圖回顧過去音樂的反叛精神所進行過的各種社會鬥爭，並在回顧中去質詢、反省各種實踐途徑的限制與可能性。

六〇年代是音樂、青年文化與社會反抗的有機結合的時代，是搖滾樂的永恆迷思與永不熄滅的思想根源。

七〇年代承接六〇年代的是：特定音樂類型表達了年輕人的焦慮與欲望並形塑他們的認同，而構成青年文化的一環，但與六〇年代不同的是：缺乏大規模社會運動的支撐，以至於難以產生實際的政治效果。

從七〇年代末的「搖滾對抗種族主義」開始進入八〇年代，音樂人有意識地通過音樂進行組織、動員群眾來開展社會鬥爭，尤其是形成大型慈善演唱會的新音樂政治──這又讓音樂的社會批判開始膚淺化與表面化。此外，在八〇年代的英國，工黨成立了「紅楔」（Red Wedge）來結合搖滾樂以組織樂迷參與政治，卻淪落成音樂人為政黨背書。

九〇年代到本世紀初，則是前述兩種發展路線的各自演變：一方面是各種以音樂行動來推動社會前進的努力，如「Rock the Vote」、鼓吹女性意識的「莉莉絲音樂節」（Lilith Fair）、「Live 8」、「Live

Earth」；另一方面，新的音樂類型蘊含了不同的青年文化和豐富的社會反抗內涵，特別是嘻哈世代與電音世代。更重要的是，新的時代矛盾出現了：全球化／反全球化，以及伊拉克戰爭與反戰運動，乃至 2011年以來的全球各地青年抗爭。這是六○年代以來搖滾行動主義的新高潮。

5.

我們很難賦予搖滾樂的論述及實踐固定不變的含意；搖滾樂的可能性端視其社會脈絡，以及創作者與閱聽人的互動，所以毋寧將其視爲一個自主文化與文化工業不斷鬥爭的場域。創作者可以通過不同的詞曲、表演方式，以及實際社會行動召喚出不同的行動主體，如女性、同性戀、工人、少數族群的文化及政治認同，以及進一步的社會實踐。雖然商品邏輯又會進一步反噬這些獨立創作，但鬥爭是持續不斷的。

搖滾樂可以改變世界嗎？

對於這個問題，當衝擊樂隊在 T 恤上寫下「未來尚未被書寫」（The Future Is Unwritten）時，他們的答案是肯定的。他們也的確讓後世的樂隊如此相信——起碼 Tom Morello 在第一次看到衝擊樂隊表演時，就認爲他們讓所有人覺得這個世界可以被一首三分鐘的歌曲改變，而這也成爲他自己的永恆信念。

但是，同樣出身自龐克時期，也一向積極參與社會議題的英國歌手

Paul Weller 卻說，二十五年前，他深信音樂可以改變世界，但現在他已經不確定搖滾明星是否可以改變任何事，除了閱聽者個人的思想。

　　Paul Weller 既是對的也是錯的。搖滾樂的確可能，也只能，改變個人的信念與價值，但這正是許多社會變遷的基礎。因為是人們的價值變遷構成了社會的進步。

　　英國左翼歌手 Billy Bragg 的答案可能更精準：「藝術家的角色不是要想出答案，而是要敏銳地提正確問題，閱聽人才是改變世界的行動主體。」[3]

　　是的，搖滾樂或許從來不能掀起革命，但當搖滾樂抓到了時代的噪音，這些音樂將不斷在被壓迫的人們的腦袋中回響，將不斷在反抗的場景中被高唱。

　　尤其，任何政治行動、遊說或抗爭，都必須來自群眾的參與，而搖滾樂──不論是一首歌或一場表演，都可能改變個人的信念與價值，鼓勵他們參與行動。

　　當搖滾樂去感動人心、改變意識，並結合起草根組織的持久戰，世界就能被一點一滴地改變。

3 Andrew Collions, 1998, *Billy Bragg: Still Suitable for Miners.* P.195

輯一

一九六〇年代

第 一 章

六〇年代:
搖滾革命的原鄉

要了解《休倫港宣言》（*The Port Huron Statement*），你必須先了解鮑伯·狄倫。

——六〇年代學生領袖理查德·弗萊克斯（**Richard Flacks**）[1]

1.

一切搖滾樂的華麗與蒼涼似乎都從這裡開始。五〇年代剛誕生的搖滾樂在這個年代開始綻放全部的光和熱，各種後來的流行音樂類型在這裡生長，而無數的搖滾英雄和永恆神話都鐫刻在這裡。

歡迎來到六〇年代。

這是一段幾乎讓人不敢相信的真實歷史，也像是一齣精心寫就的影片：披頭四創造出無人再能超越的披頭狂熱，鮑伯·狄倫在二十多歲就以清秀憂鬱的臉孔以及睿智的詩歌成為時代代言人，胡士托（Woodstock）三天三夜充滿愛（與做愛）與和平，種種傳奇或瘋狂的情節竟然都在同一個時代出現，不但高潮迭起，連結局也是劇力萬鈞——是何等巧合，可以讓三個搖滾英雄都用生命來為六〇年代寫下血

1 本段話出自James Miller, *Democracy Is in the Streets*, Harvard University Press. (1987)，p.161.《休倫港宣言》是六〇年代學生運動最重要的宣言，並於 2006 年重新發行。關於這個宣言的歷史與現實意義，請參考張鐵志，《反叛的凝視：他們如何改變世界》（台北，印刻出版社，2007）。

紅的句點,並同樣在二十七歲時過世![2]

　　除了搖滾樂,整個六〇年代就是一部快速剪接且綜合所有元素的影片:戰爭、暗殺(甘迺迪兄弟、金恩博士、Malcom X)、社會衝突⋯⋯不斷地交叉上演。黑人民權運動、反戰、校園言論自由運動、性解放,一場又一場社會革命,不斷地衝擊歷史航道。更遑論在美國以外,還有巴黎的「五月風暴」、捷克的「布拉格之春」、日本的「安保鬥爭」以及中國的「文化大革命」⋯⋯

　　因此,六〇年代無疑是討論流行樂與政治關係的原型。沒有六〇年代的青年反文化(counter-culture),搖滾樂和民歌運動不可能煥發如此豐富的生命力;沒有搖滾樂的介入,六〇年代的青年運動更不可能如此風起雲湧。

2.

　　當然,六〇年代並不是真正的反抗音樂的起點。當瓊‧貝茲(Joan Baez)在胡士托演唱會唱起廣受歡迎的歌曲〈喬‧希爾〉(Joe Hill)時,她是在這個六〇年代的歷史地標召喚舊時代的幽魂,因為喬‧希爾才是抗議歌手的真正原型:他是二十世紀初的工運組織者兼歌手和詩人,後來不幸被處死。這首歌也不是瓊‧貝茲所寫,三〇年代就有人開始吟唱,直到八〇年代英國左翼歌手比利‧布雷格(Billy Bragg)還再度翻唱,可見對傳統(不論是歌曲或形象)的不斷挪用,乃是一代代抗議歌聲的

根源。

　　除了喬‧希爾以外，具有更廣大影響力的是兩位美國當代民歌的祖師爺：伍迪‧格斯里（Woody Guthrie）和皮特‧西格（Pete Seeger）[3]。他們兩人從三〇年代就一方面採集民歌，另一方面積極參與各種社會抗爭。狄倫視伍迪‧格斯里為導師與啓蒙者，皮特‧西格更是在六〇年代和狄倫、瓊‧貝茲及菲爾‧奧克斯（Phil Ochs）有過不少合作。他們的真誠實踐與社會主義精神賦予了民歌崇高的道德意義，從而讓六〇年代的知識青年把民歌視為最真誠的藝術表現。

　　這些前輩抗議歌手固然精神可佩，但他們的吉他並沒有真正掀起，或伴隨，一整個時代青年的反抗文化。直到六〇年代。

　　六〇年代的前半期是民權運動的時代。雖然十九世紀後期美國就已經解放「黑奴」，但是黑人仍然受到各種歧視和不平等的待遇。他們在餐廳、公車及許多公共場合，必須與白人分開坐，他們不能進白人為主的高中或大學。直到五〇年代中期，一個個勇敢的黑人中年婦女、青年、學生開始衝撞這些藩籬。1963 年 8 月，民權組織在華盛頓舉辦百萬人大遊行，金恩博士激昂地說著，「我有一個夢」；第二年夏天，更多北方年輕人到南方從事民權工作，史稱「自由之夏」。

2 女歌手珍妮絲‧喬普琳（Janis Joplin）和偉大的黑人吉他手吉米‧亨德里克斯（Jimi Hendrix）都死於 1970 年，The Doors 的主唱吉姆‧莫里森（Jim Morrison）則死於 1971 年。
3 這兩段提到的 Joe Hill、Billy Bragg、Woody Guthrie、Pete Seeger 等音樂人，我的《時代的噪音》都有關於他們的完整故事。

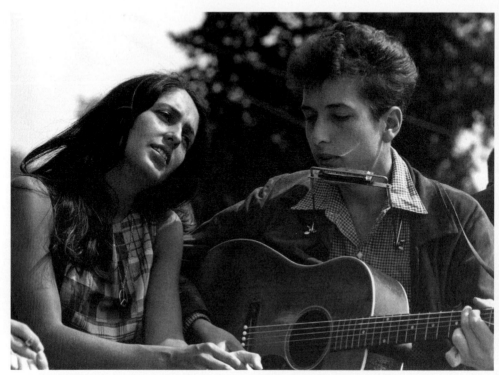

Bob Dylan 和 Joan Baez 是六〇年代民謠運動的代表，並且都用音樂來歌唱自由與平等的夢想。
（Bob Dylan & Joan Baez 攝於 1963 年）

1965 年之後，美國進一步以軍事力量介入越南，反戰運動更加擴大，美軍在越南屠殺平民的照片震撼全美。另一方面，在舊金山，嬉皮士在頭上戴起花，沉迷在 LSD 的奇幻世界，聽起迷幻搖滾。他們或許在乎的不是具體的政治或社會改革主張，但是他們對主流資本主義體制的意識形態和生活方式的挑戰，本身就構成一種激進的反抗姿態。而當他們喊出「做愛不作戰」（Make Love, Not War）時，這群「花之子」（Flower Children）已經和那個時代最直接的反抗運動緊緊結合起來。

這些激越的場景，都少不了伴著吉他聲響的歌聲。

1962 年，狄倫以〈隨風而逝〉（Blowing in the Wind）寫出了年輕人面臨巨大社會變動的重重困惑，用〈戰爭的主人〉（Master of War）激烈批判軍火複合體，除他之外，他的前輩皮特·西格、比他更激進的菲爾·奧克斯[4]，以及號稱民歌之後的瓊·貝茲，都用最簡單的武器——吉他——來揭露這個社會的虛偽、歌唱平等的夢想。在不同的場合，他們高唱民權運動的經典歌曲〈我們一定會勝利〉（We Shall Overcome）。當時幾乎沒人知道的底特律龐克樂隊 MC5 則用〈Kick Out the Jams〉中宛如機關槍的吉他噪音，在 1968 年芝加哥的民主黨大會掀起巨大暴動。

4 Phil Ochs 雖然沒有狄倫影響力大，但是他更直接以音樂為武器，批判美國帝國主義以及美國價值，並介入幾乎六〇年代所有的社會議題：民權運動、學生運動和反戰運動。FBI 關於他的資料就有四百多頁。

黑人歌手也用力唱出自己的聲音，喚起黑人弟兄的意識和自我認同：Funk 先驅歌手詹姆斯・布朗（James Brown）帶著大家喊「大聲地說出來：我是黑人並且我以此爲榮」（Say It Loud － I'm Black and I am Proud），山姆・庫克（Sam Cook）則吹起時代變遷的號角：〈一場巨變即將來臨〉（A Change is Gonna Come）。

3.

　　從音樂史的脈絡來看，當時剛誕生不久的搖滾樂可以說是人類歷史上第一種針對年輕人生命處境而創造的音樂，試圖表達或挑逗他們的欲望和不滿。也是從搖滾樂的誕生開始，青年市場開始被重視，青年文化成爲重要的行銷概念。這個商業化的過程弔詭地使得青年一代開始浮現特定的時代意識，即「我們不同於成人世界」的價值觀，因此進一步醞釀了六○年代的青年次文化運動。

　　更重要的是，六○年代這樣一個反叛與激情的劇烈年代，提供了豐沃的實驗場域，讓音樂成爲個人參與時代變遷的觸媒。當時的青年深切地相信搖滾樂這種藝術形式最能體現他們的價值與文化：不論是對於權威的反叛、對另類生活方式的追求，還是對不正義的憤怒。正如學者理查・弗萊克斯（Richard Flacks）在其經典作品《青年與社會變遷》（*Youth and Social Change*）中指出的：「這些作品展現出啓示錄般的願景、對工業社會和現代科技的強烈反感、對官方權威和傳統道德的深厚敵意，

以及與各種非西方的心靈與宗教傳統的親近。」[5]

這也正是六〇年代流行樂可以和青年文化運動結合的主因。流行歌作為一種民眾／通俗文化，本來就能夠塑造聆聽者的集體認同、建構社群感、為社會運動提供凝聚的資源。不論是民歌或是迷幻搖滾，強調的都不只是音樂本身，更是一種生活方式和實踐態度。

於是，當狄倫激憤地唱出「這是什麼感覺／這是什麼感覺／獨自一人無依無靠找不到回家的方向／完全沒有人知道／你就像一顆滾動不止的石頭」[6]（Like a Rolling Stone）時，一整個時代青年的徬徨與無奈都傾瀉而出[7]。滾石樂團（Rolling Stone) 和誰人樂團（The Who），則分別以〈I can't Get No Satisfaction〉和〈My Generation〉，來釋放青年的不滿與壓抑。

搖滾樂促成了人類史上第一場青年文化革命；六〇年代的反抗運動，則讓這場青年文化「政治化」，讓他們用各種方式去衝撞那個不正義的政經結構，或是那個已然窒悶的主流文化。

隨後，1969 年的胡士托音樂節，用音樂與青年文化體現了這個年代的精神：愛與和平，但他們拒絕與任何具體政治目標結合。

5 Richard Flacks, *Youth and Social Change*（1971）。台灣巨流出版社曾出版中譯本《青年與社會變遷》。
6 中譯出自馬世芳於 Bob Dylan Live 1966 專輯中的譯文，筆者稍做修改。原文為「How does it feel/How does it feel/With no direction home/Like a completely unknown/Like a rolling stone」。
7 成長於六〇年代的作家 Charles Kaiser 就說這段話對他們的意義是：「相信自己」（Trust Yourself）。見 Charles Kaiser, *1968 in America,* Grove Press（1988），XXIV。

那是六〇年代的高潮，以及結束的開始。

4.

跨入 1970 年，菲爾・奧克斯似乎看到了時代的終結：

鼓聲初現

人聲已杳

看來，將是個無歌的時代了 [8]

　　很難說何者先結束──是六〇年代的搖滾歌聲，抑或是狂飆的社會運動；一如很難解釋何者先開始。但是喪鐘的同時響起，也再次說明了兩者的緊密關係。

　　早在六〇年代中期後，狄倫放下了抗議標籤；披頭四解散後的約翰・藍儂身影卻更加燦爛，且在政治立場上更激進，彷彿取代狄倫成為七〇年代最鮮明的反抗偶像；瓊・貝茲依然堅持她民歌抗議歌手的理念直到二十一世紀；菲爾・奧克斯前往非洲和拉丁美洲尋找世界音樂，在智利組織慈善演唱會，於 1976 年不幸自殺身亡。迷幻搖滾的風潮更早因「三J」的死亡，讓這些自稱「花之子」的嬉皮從迷幻國度中驚醒。

　　然而，整個音樂史，甚至整個世界，都已經因為這場二十世紀資本主義社會最劇烈的社會革命而徹底改變。社會抗爭進入多元議題和強調認

同政治的「新社會運動」時期，經歷六○年代的年輕人進入各行各業的主流，甚至當選總統（例如柯林頓）。

有人說，六○年代的革命終究是失敗了。政治上，強烈對抗反叛運動的保守主義從取得政治權力（共和黨的尼克森在 1968 年當選總統）；音樂上，流行音樂則進入更商業化、體制化的階段，音樂工業收編新音樂能量的技巧更強了。我們還能相信搖滾作爲青年文化的武器嗎？

有的。因爲即使六○年代只是難以複製的歷史時刻，甚至可能只是不斷被建構的神話，但是作爲音樂與社會革命結合的原鄉、作爲人們永遠的鄉愁，它的歌曲與故事依然不斷感動一代代的年輕人，讓我們去探索音樂、青年文化與政治反抗結合的各種可能性。

8 「The drums are in the dawn/And all the voices gone/And it seems that there are no more songs」，選自 Phil Ochs 的〈No More Songs〉。

第 二 章

在街上起舞[1]

1.

1964 年的 6 月，夏日剛剛來臨，黑人女歌手 Martha Reeves 走進摩城唱片（Motown）位於底特律的錄音室，歌手馬文蓋（Marvin Gaye）正在錄製一首歌叫做〈Dancing in the streets〉（在街上起舞）。他叫她試唱。

唱著這首歌，她想起了底特律的夏天，有人在家中門前的長廊打開收音機，人們會在街上開心地跳起舞來。

這歌是馬文蓋和另一個作者 Mickey Stevenson 開車在路上，看到街上不同膚色的小孩在街上一起玩著消防栓冒出的水，有感而發：孩童的世界是沒有膚色的界線的。所以這原本是一個關於種族融合的歌曲。

但創作者和演唱者都沒意識到的是，這首歌進入的世界，1964 年其後的美國，將轉變航向，而〈在街上起舞〉將意外地成為六○年代後半街頭暴動的主題曲。

> 全世界都在呼喚，你準備好迎接新的聲音嗎
> 夏天來了，而現在時機正好，在街上起舞
> 在芝加哥起舞
> 在紐奧良起舞
> 在紐約起舞

1 關於這首歌本身的歷史故事主要參考 Mark Kurlansky, 2013, *Ready for a Brand New Beat: How "Dancing in the Street" Became the Anthem for a Changing America.*

2.

黑人民權運動和音樂緊密相關[2]。此前運動主要結合的主要是來自福音歌曲傳統所謂的「自由之歌」，以及白人民謠歌手，但在商業上非常成功的黑人 R&B 音樂如摩城唱片卻避免接近政治。尤其摩城唱片是當時的音樂之王，1964 年他們發行六十首單曲，七成進入排行榜前一百名，十九首是冠軍。雖然他們打破了許多種族和性的禁忌，卻遠離政治，不論公司或旗下音樂人都不表態支持黑人民權運動。問題是，一個由黑人掌握的音樂公司，如何可以不成為民權運動的一部分？

1963 年，摩城確實做了些改變，創辦了「黑色論壇」（Black Forum）品牌，宣稱要「呈現黑人在全世界鬥爭的理念和聲音」，出版的唱片基本上是黑人民權運動領袖的演講。但他們旗下的歌手依然迴避政治。

然而，現實越來越緊張，時代賦與了音樂全新的政治意義。

從五○年代中期開始的民權運動力量不斷前進，但反制的力量也越來越大。就在 Martha Reeves 錄音的 6 月，黑人民權組織 SNCC 正在美國北方訓練幾百名大學生，要前往南方各州協助黑人登記註冊為選民，這個叫做「密西西比夏日計畫」。6 月 21 日，兩名工作人員和一名志願者在密西西比州消失了。他們當時正在調查黑人教堂爆炸案。那個夏天，在美國南方有二十一個教堂被炸。

也是在 6 月，激進派黑人運動領袖 Malcom X 宣布：「我們要追求自由，不論透過什麼樣的手段。」

7 月底，Martha and the Vandellas 的〈在街上起舞〉發行，當時排行

榜上第一名是 Beatles 的〈A Hard Day's Night〉。

而歌曲發行幾天前，紐約哈林區出現黑人暴動，這開啓了接下來每年日益激烈的黑人社區暴動。

一個黑人領袖 Amiri Baraka 說，〈在街上起舞〉剛出來時，我們剛從格林威治村搬到哈林區，因此這首歌對我們的意義就是一首革命之歌。

進入 1965 年，黑人民權運動中有越來越多人放棄以往打破種族隔離、追求融合的目標，進而主張「黑人民族主義」和「黑權」（Black Power），金恩博士的非暴力的原則也逐漸被揚棄。畢竟，經過十年的黑人民權運動，他們的挫折與憤怒不斷上升。

1965 年 2 月，主張黑權的 Malcolm X 被槍殺。對於他的死，馬文蓋說：「我感覺到我靈魂中有重大的失落，而且我知道一個極端暴力和苦難的時代即將開始。我知道我的同胞的感受：無盡的憤怒。我也有同樣感受。」

在那個夏天，在洛杉磯的瓦特區（Watts）發生大規模的暴動：三十四人死亡、三千多人被逮捕。

馬文蓋說，當他聽到瓦特區暴動時，整個心在絞痛。他想要燒掉他所有寫過的狗屎歌曲，而去街上和他的黑人兄弟站在一起。他說，「我知

2 關於黑人音樂與民權運動的完整討論，請見我的〈民權、黑權與黑人音樂〉，出自《時代的噪音》一書。

道這是錯誤的方向，但我了解這麼多年來——shit，是幾世紀以來——累積的憤怒。我感覺到自己就要爆炸。**為什麼我們的歌曲沒有和這些事件產生關係？音樂不是應該表達我們的情緒嗎？**」

的確，隨著時代改變，摩城的情歌似乎越來越過時，政治性的 R&B 歌曲被證明可以是暢銷歌，如另一個歌手 Curtis Mayfield 的政治性歌曲〈Keep on Pushing〉（1964）、〈People Get Ready〉（1965）、〈We're a Winner〉（1968）都是暢銷歌曲。而摩城要到 1970 年之後才推出政治性的歌曲如 Edwin Starr 的〈War〉和馬文蓋的〈What's Going On〉。

3.

不過，馬文蓋在 1964 年所寫的〈在街上起舞〉卻越來越被視為時代之歌，不斷在民權運動的集會中被演唱，在音樂圈也有越來越多人翻唱——1965 年在英國就有包括知名樂隊 Kinks 的五個翻唱版本。1966 年 Mamas and Papas 的翻唱版更獲得巨大商業成功。

人們不斷在街上起舞，在街上的火焰中起舞。

1966 年夏天，有四十多起黑人社區的暴亂；1967 年，有一百多起黑人社區的暴動，最嚴重的是在底特律和紐沃克（Newark）——在後者，騷亂持續六天，最後有二十五人死亡；在前者，有四十三人死亡，七千多人被逮捕。1968 年，金恩博士被殺，又有一百多個城市在火焰中暴動。

這些騷亂的主題曲就是〈在街上起舞〉：人們唱著這首歌、在車上放著這首歌，甚至稱呼他們的行為就是「在街上起舞」。

黑人運動組織 SNCC 的主席 H. Rap Brown，在黑人社區發表他煽動性的演說時，經常站在車上，而車中放的音樂也是〈在街上起舞〉。他說，這首歌界定了那個時代。

因為，歌中強調「來自全世界的呼喚」，提到美國各大城市之名（這些城市都有重要黑人社區），然後說「夏天來了，這是在街上起舞的好時機」。這每一句都像是召喚起義的密語──至少用炸彈來進行反戰抗爭的激進組織「地下氣象人」的成員 Mark Rudd 是這麼認為。

歌詞之外還有聲音。馬文蓋說：「在所有黑人歌手中，我覺得 Martha and the Vandellas 真正傳達了某種訊息。他們並不是有意識的，但是當他們演唱〈在街上起舞〉或者〈狂野的人〉（Wild One）時，他們抓住了某種精神，而那對我來說是政治的。」

1967 年，當 Martha Reeves 在倫敦記者會上被問到〈在街上起舞〉是否是首起義之歌時，她哭泣著說，這只是首 party 之歌。

只是，她不能控制的是，這是個混雜著屈辱與抗爭的 party，一個屬於整個六○年代的街頭 party。

到了 1968 年，已經是超級樂隊的滾石寫下他們少數反映時代反抗精神的歌曲〈街頭鬥士〉（Street Fighting Man）。歌詞似乎呼應著〈在街上起舞〉：「夏天來了，時機對了，是在街頭上戰鬥的時刻了。」（Summer's here, and the time is right, for fighting in the street）（而到了

八〇年代，Mick Jagger 和 David Bowie 更合唱〈在街上起舞〉，改編得更爲輕快，宛如一首眞正的 party 之歌。）

那一年，黑人民權運動領袖金恩博士被暗殺，更多黑人走上街頭暴動；美國之外，全球也有更多年輕人在街上跳著反抗之舞——不論是柏林、東京、墨西哥或者巴黎。

進入七〇年代，〈在街上起舞〉的原作者馬文蓋（Marvin Gaye）對那個激烈晃動的時代提出質問：**《發生了什麼？》**（*What's Goin on?*），幾個月後，來自舊金山的樂隊 Sly and Family Stone 發表另一張專輯回答了他的問題：《暴動正在發生》（*There's a Riot Goin' On*）。

這不再是在街上起舞的曖昧，而是眞正總結了六〇年代後半的憤怒、挫折與蒼涼。

第 三 章

Woodstock:
從反叛的烏托邦到烏托邦的反叛

搖滾客喜歡說，搖滾是一種生活方式、是一種反叛態度，而胡士托正展示了這些美好標語的具體意義是如何在一個大農場上、在三天三夜中展現出來，並為後來一代又一代的搖滾青年，定義了搖滾音樂節的終極想像。

胡士托音樂節也濃縮了六○年代最美麗的姿態。嬉皮青年們在這裡向世界證明了，至少在那三天三夜中，他們確實是愛與和平的天使。

但那其實不是一個愛與和平的時代，而是充斥著恨與戰爭：是種族主義的恨，是美國在東南亞土地上的戰爭，以及美國內部的戰爭。

愛與恨、戰爭與和平間的衝撞，構成六○年代的時代精神。

1.

胡士托的本質是一群天真的理想主義者，在戰爭與暴力的漫天烽火中，建立一個「愛與和平」的音樂烏托邦，一個胡士托國度（Woodstock Nation）。雖然事實上，那只是時代的迴光返照，是不甘被打敗的嬉皮的最終奮力一搏。

1968 年，全世界在這一年爆發青年革命以及對革命的謀殺。在美國，主張非暴力的金恩博士和參議員羅伯・甘迺迪兩個理想主義代表先後被暗殺。另一方面，黑人民權運動日益走向暴力，黑豹黨和警察之間槍戰越來越猛烈。8 月芝加哥街頭，爆發六○年代最激烈的警民衝突。而頭

上戴著花朵的嬉皮早已被宣布死亡：前一年在舊金山鮮豔的愛之夏，已然崩解為混亂深淵。

1969 年，整個六〇年代的火焰彷彿要在時代終結前奮力燃燒。民謠歌手尼爾楊在 1 月發表個人專輯時說：「每個人都知道革命就要來臨了。」

共和黨的尼克森在 1 月宣誓就任總統，反戰運動持續高亢。春天哈佛大學三百名學生占領校舍。5 月在柏克萊附近的人民公園，警察和社區運動分子為了公園的使用權而激烈對抗，多人受重傷，一人死亡，州長雷根宣布柏克萊地區進入緊急狀態。

6 月 1 日，約翰・藍儂在加拿大蒙特婁的旅館床上，錄下經典反戰單曲〈Give Peace a Chance〉。月中在芝加哥，學運激進派「氣象人」從「全美民主社會學生聯盟」（SDS）分裂出，主張暴力與炸彈是正當的。6 月 28 日，在紐約格林威治村的石牆酒吧，不甘於被警察長期騷擾的同志們起身抗暴，開啟了同志平權運動。7 月下旬，「同志解放陣線」成立。

8 月初，吸引許多嬉皮跟隨的邪派曼森（Charles Manson）家族成員，犯下數起嚴重凶殺案。9 月，去年在芝加哥引起騷亂的八君子的審判開始。冬日的 10 月，氣象人組織的運動在芝加哥掀起「憤怒的日子」和警察對幹。11 月，近五十萬人在華府舉行反戰大遊行。

黑豹黨領袖 Eldrige Cleaver 說：「革命即將爆發，不論去炸美軍，或者暗殺美國總統，都是值得嘗試的。」

就在這一個灰暗的夏天，將近五十萬人奇異地參與一場關於愛與和平的音樂盛典。

2.

1969 年 8 月 15 日到 18 日。

幾個年輕人看到搖滾樂已經在六○年代後期成為青年文化主要力量，看到愛與和平已然成為時代精神，所以在紐約州北方的胡士托小鎮附近舉辦一場「胡士托音樂與藝術節」（Woodstock Music and Art Fair）。

演唱會的陣容包括那個時代大部分的民謠和搖滾巨星，除了最重要的三個：滾石、披頭和狄倫；Joan Baez、Janis Japlin、The Who、Joe Cocker、Crosby Stills & Nash、Sly and the Family Stone、Jimi Hendrix。歌手們在舞台上日夜輪番上陣。

台下的年輕人在這裡相互微笑，在雨後的泥漿中歌唱跳舞，在河中集體裸身洗浴，在草地上實踐「做愛不作戰」。有人說，胡士托最大的特色就是什麼都沒發生。即使有五十萬人，且食物幾乎匱乏，但沒有發生任何暴力與不幸。當地警長說：「姑且不論他們的服裝和想法，他們是我二十四年警察生涯中最有禮貌、最體貼和最乖的年輕人。」

胡士托成為一個反文化的邦城、六○年代青年文化最盛大的瑰麗展演，以及搖滾史上的永恆神話。

正是因為胡士托的巨大，它也徹底體現了搖滾樂的核心矛盾：青年文

化與商業、與反叛之間的矛盾。

胡士托原本是生意人的賺錢淘金樂園。一如 1967 年，有人看到新誕生的嬉皮文化和迷幻音樂，所以舉辦了空前盛大的蒙特利音樂節（Monterey Pop Festival）來賺錢。但這些音樂節，確實引爆了彼時已經醞釀多時的青年想像，所以女孩男孩們衝破藩籬，在這個金色花園裡建立起屬於自己的烏托邦國度。有人或許感動於主辦者最終宣布這是一個免費音樂會，但也有人認為，主辦者願意拆掉圍籬，是因為他們已經和華納公司談好電影版權，而那才是真正金雞母。

至於文化與政治，嬉皮或搖滾青年與新左派革命青年之間的關係本來就是爭論不休。到底嬉皮或搖滾所建構起的反文化，有沒有改變體制的革命潛能？

這個六〇年代最盛大的音樂會正好是一個試煉。

新左派霍夫曼（Abbie Hoffman）很不滿意主辦者去政治化，因此借用並轉化狄倫的曲名〈暴雨已至〉（The Hard Rain's Already Falling）為文來強調國家對搖滾樂的壓迫：「很快地，有一天，我們會在郵局看到國家的海報上寫著『通緝陰謀叛亂者』，但文字下面是我們最喜愛的那些搖滾樂隊。這是幻想嗎？不。看看 Jimi Hendrix、MC5、The Who 等，他們最近都因為持有毒品被警方逮捕。這是因為國家要摧毀我們的文化革命，一如他們摧毀我們的政治革命。」

霍夫曼決定解放胡士托，他並特別希望主辦者可以聲援因持有大麻而被逮捕的運動分子 John Sinclair（他成立一個白豹黨，並深信搖滾的革

命先鋒角色）。因此在樂隊 The Who 表演時，霍夫曼衝上台去搶麥克風說：「你們怎麼可以在這邊爽，卻看著 John Sinclair 只因為持有一點大麻而被捕。」但就在這時，The Who 吉他手 Pete Townshend 用吉他和靴子踢他，說「滾開我的舞台」。

這是胡士托最著名的一段衝突，並常常被認為呈現了嬉皮、搖滾和新左派的分裂。但事實上，後來 Townshend 在接受訪問時說他當時沒認出那人，以為只是有人喝醉跑上來，其實他同意霍夫曼所說的。而霍夫曼雖然被趕下來，但在後來還是寫下《胡士托國度》一書，並且說：「他們是一群疏離的青年，他們致力於合作而非競爭，他們深信人們應該有除了金錢之外更好的互動工具。所以搖滾客和革命者之間還是曖昧的。」

胡士托城邦的組織者宣稱他們尊崇自由、反戰和民權的理念。也有音樂人刻意要在歌曲放入政治。例如瓊·貝茲在現場唱起工運老歌〈Joe Hill〉，顯然是要提醒嬉皮們抗爭仍要繼續。Country Joe 則演唱他們著名的反戰歌曲〈I-Feel-Like-I'm-Fixin'-To-Die Rag〉，在歌曲中他說：「你們聽著，我不知道如果你們不能唱得更好，你們要如何停止這場戰爭。這裡有三十萬個混球，我要你們開始唱！」而 Jimi Hendrix 用魔鬼般的姿態彈奏起美國國歌，不論他的目的為何，這已經是激烈的顛覆。

但不論是愛與和平，激進與抗議，這些舞台上聲音終究無法抵抗時代向黑暗墜落。

3.

胡士托音樂節的海報上寫著：「三天的和平與音樂」。的確，這個和平真的只存在那三天。

1969 年 12 月 4 日，黑豹黨成員 Fred Hampton 在家中被警察擊斃。兩天後，加州阿特蒙的滾石樂隊演唱會上，一人在騷動中被保全「地獄天使」刺死，為六○年代搖滾的恣意狂歡畫下悲劇終點。

從 1969 年 8 月到 1970 年 5 月，約有兩百起的炸彈爆炸或意圖爆炸事件，平均每天一起。1970 年 3 月，主張暴力革命的氣象人成員有三人在格林威治村家中製造炸彈時引爆身亡。5 月 4 日在肯特州立大學，美國國民兵槍殺四名反戰學生。

搖滾樂也演奏起哀戚輓歌：吉他之神 Jimi Hendrix、The Doors 主唱 Jim Morrison、嬉皮之后 Janis Joplin 都在一年內死亡，他們都是二十七歲。

顯然，胡士托只是草地上與泥漿中建立起的一座解放的城邦，是天真嬉皮們一場華麗的冒險。他們只是想天真地逃逸出體制，而未能改變綑綁他們的社會結構和政經權力，沒能阻止戰爭，沒能改變美國種族主義。所以，虛幻的胡士托國度剎那崩解了。此後，反叛王國的子民成為新市場的消費者，他們或者他們的後代，在音樂中或演唱會上享樂玩耍，購買嬉皮文化與另類文化的商業產品。

反叛的烏托邦背叛了自己。

不過，胡士托青年們構築起的這座小小城邦，並未隨著他們離開那個

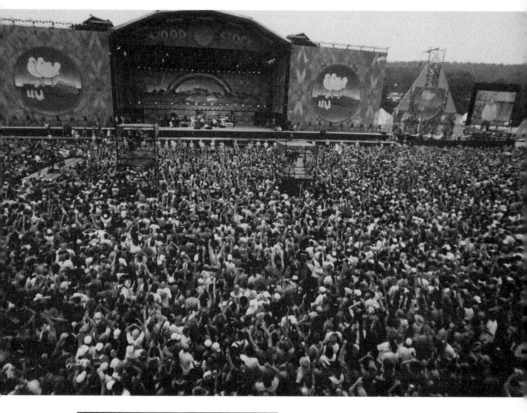

胡士托濃縮了六〇年代最美麗的姿態，
定義了音樂節的終極想像。

巨大農場而被荒棄在歷史中，而是進入每一代搖滾青年的集體意識中，不論是他們留下的夢想，或是灰燼。

4.

胡士托音樂節的幽靈總是在我們的上空遊蕩。

四十年前的台灣，處在封閉世界的搖滾青年們深受這場演唱會震撼。台灣滾石唱片創辦人段鍾沂說，他雖然不一定喜歡 Jimi Hendrix 或 Janis Joplin 的音樂，卻在他們身上看到反體制、反權威的姿態，也逐漸了解搖滾樂是憤怒的。尤其在那個看電影前必須先在戲院站起來唱國歌的時代，Jimi Hendrix 在胡士托演唱會上用電吉他性感地彈奏出美國國歌，對他們來說就是一場革命。

而台灣或中國在過去十年、二十年終於迎來屬於自己的胡士托——或至少人們以為是——不論是台灣在九○年代中期的「春天的吶喊」，或者中國在二十一世紀初的迷笛音樂節，人們感到「永遠年輕，永遠熱淚盈眶」。

接下來的歷史是，音樂節更高亢與更沉默：他們從搖滾青年的反文化革命基地，逐漸更商業化，並成為新的青年文化、生活風格，但我們似乎更難聽到青年的反叛之聲與另類想像。

不過，或許我們無需苛責。當年，天真的胡士托世代青年試圖要用激進但可愛的姿態表達反文化的夢想，也終究沒有能改變那個時代，而是

溶解在體制中。如果胡士托年復一年辦下去，也不可能持續反文化的神聖光環，而只能還原到其商業本質。1994 年舉辦的二十五週年紀念音樂會，就證明了神話的複製只能是一場庸俗的荒謬劇。

　　而四十五年後的今天，我們又還能遙望胡士托的草地，回憶這場我們未曾蒙面的永恆鄉愁呢？

Sound and Fury +

輯二

一九七〇年代

第 四 章

華麗搖滾:
一場豔美曖昧的情欲革命

楔子：20th Century Boys[1]

2000 年 2 月的全英音樂獎，大衛・鮑伊（David Bowie）和英國樂隊 Placebo 合作翻唱一首歌曲〈二十世紀少年〉（20th Century Boys）。他們一個是華麗搖滾（glam rock）的始祖、一個是被稱爲九○年代華麗搖滾的代表，歌曲原唱則是另一個華麗搖滾教父／母：T-Rex 樂隊的馬克・波倫（Marc Bolan）。這場演出的淵源是因爲 Placebo 曾在電影《絲絨金礦》（Velvet Goldmine）原聲帶中重新詮釋這首歌。

1998 年，描寫七○年代初華麗搖滾的電影《絲絨金礦》在坎城電影節首映，引起音樂界和電影界極大重視。不僅因爲這部片子擁有強大陣容：導演是著名導演托德・海因斯（Todd Haynes），製片是 R.E.M. 主唱邁克爾・斯泰普（Michael Stipe），演員是《猜火車》的男主角伊旺・麥奎格（Ewan McGregor）和《賽末點》的男主角喬納森・萊斯・梅耶斯（Jonathan Rhys Meyers），也因爲這部電影呈現了搖滾史上最曖昧的一個片段。

將近三十年前的華麗與滄桑，在世紀末又被重新喚起。這只是一股懷舊的悵惘，抑或是那些「二十世紀男孩」的美麗靈魂，在世紀結束前又重新化成肉身？（在《絲絨金礦》中，這個美麗靈魂乃是源自一個世紀前

1 本小節名稱爲馬克・波倫的曲名。

的王爾德啊！）

1.《The Rise & Fall of Ziggy Stardust》[2]

1972 年 8 月 16 日的倫敦彩虹劇院，超級高跟鞋、發亮連身裝、紅色眼影、橘色頭髮，宇宙搖滾巨星 Ziggy Stardust 從舞台雲霧中緩緩出現。曾要把這個世界賣掉[3]的大衛・鮑伊，在這張新的概念性專輯《The Rise & Fall of Ziggy Stardust》中，卻以宇宙搖滾巨星的身分拯救地球。Ziggy Stardust 雌雄同體、糅合著華麗與頹廢，充滿未來主義的前衛造型，自此改變了搖滾樂的美學想像，以及搖滾樂與情欲的愛恨糾纏。

彼時，胡士托時代的烏托邦剛剛幻滅——不過，這個烏托邦並未在空氣中倏地蒸發掉：六〇年代的衝撞與試驗，都留下了時代刻痕。

Ziggy Stardust 並不是這場革命的開始。在 1971 年的專輯《賣掉世界的人》（The Man Who Sold the World）中，鮑伊就以性別曖昧的造型出現[4]。而當時影響力更巨大的是在同一年，T-Rex 的靈魂人物馬克・波倫開始化上濃妝、身著閃光亮片衣服、頭頂紅色蓬鬆頭髮，以專輯《電子戰士》（Electric Warrior）掀起了「波倫狂潮」（Bolanmania）：在他的演唱生涯衰落之前，他的專輯共賣出三千七百萬張，比吉米・亨德里克斯和 The Who 樂隊在英國的銷售量加起來還多。

馬克・波倫和大衛・鮑伊的成功開始捲起一片華麗搖滾的風潮。有明顯模仿馬克・波倫的 Slade、The Sweet、Gary Glitter，有優雅頹廢藝術

派的 Roxy Music，甚至主流搖滾樂的艾爾頓強（Elton John）、洛史都華（Rod Stewart）也化上濃妝。

整個 1972、1973 年，英國排行榜上都有許多這些不論在造型、形象、舞台表演，還是歌詞中都在嘗試跨越性別界線，穿越前衛與頹廢的團體。

這是華麗搖滾的「華麗」時期。

在大西洋的另一邊，被歸為華麗搖滾──「glitter」是美國更常使用的字眼──的樂隊卻呈現出不同的面貌。

成立於六〇年代末的艾利斯・庫伯（Alice Cooper）雖用女性化的名稱命名，卻以詭異驚悚的裝扮出現。艾利斯・庫伯或者後來的 Kiss 樂隊雖然常被歸在華麗搖滾，但他們和英國華麗搖滾的關係，至多是在採用戲劇化、感官化的表演方式上，本質上有不少差異。

另一支美國華麗搖滾樂隊──The New York Dolls，在造型上和英國派同樣強調性別跨界。女裝以及鮮豔的口紅，加上蓬鬆爆炸頭和高跟鞋，甚至在演唱會穿上玻璃紙做的百褶裙加上軍靴。只不過，相對於英國的優雅，他們卻是廉價的拼裝風格。

永遠會有人爭論是馬克・波倫還是大衛・鮑伊才是華麗搖滾的教父。

2 本小節名稱為大衛・鮑伊的曲名。
3 意指他前一張專輯名稱 The Man Who Sold the World。
4 不過，在保守的美國，這張專輯卻不能以這個扮女裝的封面出現。美國版的封面是一個卡通牛仔。

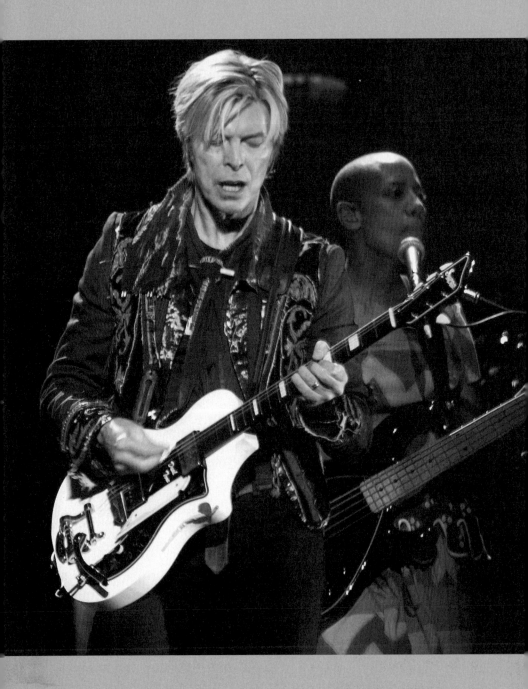

大衛鮑伊：華麗搖滾的代表，永不停止的先鋒。

或許，就歌曲的可接近性或是造型的容易模仿性來說，馬克・波倫推動了華麗搖滾的流行風潮，但是大衛・鮑伊卻把華麗搖滾的界限向前推展，創造了新的藝術內涵並眞正顚覆了既有的性別認同框架，並創造出華麗搖滾的其他變種。

譬如 1969 年成立後發行四張專輯都不成功的 Mott the Hoople，在 1972 年瀕臨解散的前夕，遇到他們的歌迷大衛・鮑伊。鮑伊建議他們穿上九英寸高跟鞋，化上濃妝，並且提供一首他寫的歌〈All the Young Dudes〉，讓這個樂隊在英美大紅。

同樣是在 1972 年，來自密西根的 Iggy Pop 在紐約遇到鮑伊，後者建議 Iggy Pop 改組他的樂隊 The Stooges，並改變造型。1974 年在鮑伊參與下發行經典專輯《Raw Power》，封面的 Iggy Pop 著濃妝、塗深色口紅及眼影。

同一年，同樣在紐約，六〇年代最重要前衛樂隊「地下絲絨」解散後的主唱 Lou Reed，也在鮑伊鼓勵下加入華麗搖滾的扮裝大軍。在 1973 年由鮑伊製作的專輯《Transformer》封面上，Lou Reed 亦以扮裝皇后（drag queen）形象示人。[5]

但是，如同每一種音樂類型的生命史，當這些先驅團體創造了黃金時期，並繁衍出一大堆跟風樂隊，就同時宣告了自身的死亡。1973 年末，馬克・波倫就宣稱：「華麗搖滾已死，它曾經是偉大的，現在你們有你們的 Sweet、你們的 Chicory Tip 和 Gary Glitter，但他們所做的只是荒謬和可笑。」[6]

也就是在這一年，大衛·鮑伊褪去了 Ziggy Stardust 的外殼，開始下一場人生演出；Brian Eno 離開 Roxy Music，去開創他在音樂史的神聖地位；The New York Dolls 的鼓手 Billy Murcia 死亡。華麗搖滾的奇異與瑰麗都逐漸褪色，並且湮沒在同時期更狂囂的聲響中：搖滾史上屬於前衛搖滾和重金屬的所謂「超級樂隊時期」。

2. Oh, You Pretty Thing! [7]

1969 年 6 月，在紐約格林威治村的一家同志酒吧「石牆」（Stonewall Inn），人們群起反抗員警的粗暴。這就是被視為同志平權運動起點的石牆事件。在「石牆事件」的背後，是整個六○年代反文化運動中的性解放動力。

如果六○年代將情欲與認同從僵固的父權體制桎梏中解放出來，七○年代則看到他們強悍地蔓延生長，進一步挑戰主流性別認同。另一方面，當阿爾塔蒙特（Altamont）[8] 的悲劇終結了胡士托時代的反叛與理想，隨之而來的七○年代面臨的是既有價值的崩解與自我認同的混亂。

5 大衛·鮑伊嘗說，他將和 Lou Reed 及 Iggy Pop 征服這個世界。無疑，他們彼此啟發並分享靈感。不過，這彼此交流的電波有多少曖昧情愫則是搖滾史最謎樣的一段故事——Iggy Pop 和大衛·鮑伊的關系，正是電影《絲絨金礦》的影射焦點。
6 Uncut, 1998. Nov.
7 本小節名稱為大衛·鮑伊的曲名。
8 1969 年，滾石樂隊在美國加州的 Altamont 舉辦演唱會，結果造成 4 人死亡的悲劇。

唯有在這個脈絡下，我們才能理解華麗搖滾爲何能成爲一股運動、一種青年文化。

　對當時的美麗少年而言，華麗搖滾是令人興奮但也是危險的。當 The New York Dolls 唱出〈Personality Crisis〉時，那些青春期的困惑與不安找到了出口；當馬克‧波倫化上濃妝演唱時，所有美麗少年──不論是異性戀男孩或「同志」──開始敢於去打扮自己；當大衛‧鮑伊在音樂雜誌《Melody Maker》的訪問中宣稱：「嗨，我是雙性戀（Hi, I'm Bi）」，並唱出「你們這些美麗少年，你們不知道你們正在把父母搞得發瘋嗎？」（Oh, You Pretty Thing, don't you know you're driving your mamas & papas insane?）時，一池情欲春水被徹底攪動。

　而後，Mott the Hoople 的〈All the Young Dudes〉成爲「同志」解放運動的「國歌」；Lou Reed 的〈Walk on the Wild Side〉成爲紐約「同志」社群的祕密通關語。

　電影《絲絨金礦》（Velvet Goldmine）導演陶德‧海因斯說：「七〇年代初期，關於情欲最有趣的部分甚至不是同性戀，而是各種相對的東西彼此吸引：男人和女人，同性戀和異性戀。尤其，雙性戀其實是和每個人都相關的。」[9] 後來出櫃的 R.E.M. 主唱 Michael Stipe 則說：「我是在龐克搖滾之後才發現華麗搖滾的，但當我進入青春期時，華麗搖滾的性別意義就像一道乍現的靈光。」[10]

　華麗搖滾更深的影響是顛覆了搖滾自誕生以來和情欲的關係。因爲搖滾樂本來誘惑的就是青春期的騷動。當貓王用他的臀部撼動這個世界

時，他就是以挑逗年輕人的性欲來進行對成人世界的反叛。然而，搖滾樂雖然建構了青年對性別與性欲的認同，並挑戰既有的社會規範，但搖滾也幾乎等同於男性中心的情欲，因爲大部分音樂工業的工作者是男性，而搖滾樂的呈現和行銷方式也是以男性爲中心。在這個體制下，女性只能以敏感、被動和柔弱的形象出現。特別是，如果我們同意搖滾樂研究者 Simon Frith 的話：「六〇年代晚期搖滾樂最重要的事，乃是其被確立爲陽具搖滾形式的青年音樂」[11]，那麼接在六〇年代末期後面的華麗搖滾無疑是一場重要的搖滾革命——尤其這些性別越界的表演者都是男性。也因此，即使進步青年如比利‧布雷格也會說：「在 1974 年時，學校女孩子中午都聚集在一起聽大衛‧鮑伊，所以我們必須改變對他的態度，這樣才能追到女孩子。」[12]

更有趣的是八〇年代當紅的喬治男孩（Boy George）分析英國和美國的差別：「華麗搖滾在英國很快就風行起來，因爲我們有很長的扮裝歷史傳統。看看我們的法官、牧師和舊時代的國王。你要記得美國是建立在清教徒精神上，他們不了解什麼是『camp』[13]，所以我會如此解釋：

9 Uncut, 1998. Nov.
10 Uncut, 1998. Nov.
11 作者進一步區分兩種男性中心的搖滾：一種是陽具搖滾（cock rock），直接、粗暴地展現男性特質；另一種是泡泡糖音樂（teenybop pop），通過偶像包裝，來向少女推銷。Simon Frith & Angela McRobbie, "Rock and Sexuality", On Records, New York: Pantheon Books（1990）.
12 Uncut，1998. Nov.
13 camp 為英文俚語，源自法文，原意爲「矯飾或擺姿態」，在同性戀亞文化中引申爲對不自然之喜好，多與扮裝、女性化或極度華麗之戲劇化語言或肢體風格相關。

英國能產生大衛‧鮑伊，而美國會產生 Kiss 樂隊。」[14]

　　不過，華麗搖滾的進步性卻仍面臨搖滾樂本質——文化商品——的限制。當華麗搖滾歌手不再負載上一時代的理想修辭時，他們更迅速地展現出對商業體制的操弄與被操弄；而所有戲劇性的造型及表演不過是商品包裝的手段，或者是藝術表演的形式。至於曖昧的性別認同也多半是在當時的時代氛圍中突出個人形象的宣示。就像大衛‧鮑伊本來就是以永遠的表演者自詡，所以每個時期的造型／形象都不過是一場經過準確評估後的精采演出。

3.Children of the Revolution [15]

　　華麗搖滾的核心是對藝術的可能性以及性別認同界限的探索。它的風格遠大於實質，因而缺乏一致的音樂特質。它毋寧更像是一種特定時空脈絡下的文化潮流，而非音樂形態。

　　不像其他的青年運動，華麗搖滾從來無法被複製、再現，無法成為一種固定存在的文化。所以當其他音樂類型如龐克、重金屬、雷鬼在獨領風騷的時代過後，都能各自有延續的音樂次類型，華麗搖滾卻只能有限地滲透到其他音樂類型：如八〇年代的後龐克（The Cure, Siouxsie & the Banshees）、新浪漫派（Duran Duran、Boy George），以及華麗金屬（glam metal）。

　　如今，也有人說華麗搖滾在九〇年代復活了，那些在七〇年代初就現身的「二十世紀男孩」的美麗靈魂，三十年後又在二十一世紀來臨前

重新化成肉身：從最具華麗搖滾扮相的早期 Manic Street Preacher，到 Placebo（鮑伊曾說 Placebo 是他最喜歡的新樂隊），或是未化女妝，但更具陰柔氣質的 Bret Anderson（Suede 主唱）及 Jarvis Cocker（Pulp 主唱）── 後者的確無法不讓人聯想起 Roxy Music 樂隊主唱 Bryan Ferry──乃至以雌雄同體加上未來主義造型，而宛如 Ziggy Stardust 殭屍版的瑪麗蓮·曼森（Marilyn Mason）。

但這些終究只是表象的複製。離開了那個既有性別關係剛崩解、年輕人追尋新的情欲認同的七〇年代初，這些九〇年代的角色複製縱然有絢麗的外殼，卻再也無法攪動一個新時代的華麗。

14 Uncut, 1998. Nov.
15 本小節名稱為馬克·波倫的曲名。

第 五 章

龐克搖滾：
底層青年的憤怒吶喊

1977。

一個屬於 punk 的永恆胎記。

一個從此改變搖滾樂想像與美學的刻度。

1.

In 1977, no Elvis, no Beatles, no Rolling Stones

———The Clash,1977

在衝擊樂隊（The Clash）用這首歌作為他們的革命宣言時，披頭四早已解散多年，貓王在幾年後消失在人間，只有滾石樂隊是以超級樂隊姿態存在。

「這些六○年代的百萬富翁樂隊在高唱愛，但是對靠救濟金過日子的人不用唱愛與和平這些狗屁。我們必須和超級樂隊的體制鬥爭。The Who 樂隊和滾石樂隊令人厭惡，因為他們不能再提供年輕人任何東西了！」「性手槍」（Sex Pistols）的主唱約翰尼·羅頓（Johnny Rotten）如是說。[1]

1 *The Rolling Stone Interviews*, St. Martin's Press（June 1989）, p.187。

1977 年，倫敦的牆壁寫滿了絕望與不滿，空氣中醞釀著衝突與不安。那一年夏天，十年前的「愛之夏」（summer of love）[2] 轉變為「恨之夏」（summer of hate），而已經二十多歲的搖滾樂將從這裡開始永遠改變航向。

2.

《憤怒與污穢》（*Fury and Filth*）

一個流行樂隊在昨晚用英國電視上出現過最污穢的語言，震驚了上百萬的觀眾。龐克搖滾的英雄「性手槍」在電視的闔家觀賞時段對主持人 Bill Grundy 口出穢言。

將近兩百位觀眾打電話來本報抗議，一位市民甚至憤怒到踢壞他的彩色電視機。

節目中，主持人要他們說些憤怒的話。其中一個人回答：「你這個蠢蛋（you dirty sod），你這個混蛋！」

主持人說：「你再說一遍？」

「你他媽的怎樣！」

——英國《每日鏡報》[3]

他們是「性手槍」，史上空前猥褻和混亂的樂隊。當他們用盡生命中的所有憤怒高喊「無政府主義在英國」（Anarchy in the UK）時，他們

不僅召喚出一個時代的反叛與憤怒，更建構出搖滾樂的新神話。「性手槍」從崛起到隕落的故事，以及在英國社會帶來的騷動，正是龐克運動對整個搖滾樂史衝擊的縮影。

故事要回到 1971 年陰霾的倫敦。

那時還是藝術學院的年輕學生馬爾科姆・麥克拉倫（Malcolm McLaren）和老婆薇薇恩・韋斯特伍德（Vivienne Westwood）先是開了一家風格普通的精品店「Let It Rock」，然後改為「Too Fast To Live, Too Young To Die」，服裝風格改成搖滾風。1974 年，當紐約的華麗搖滾／龐克搖滾樂隊 The New York Dolls 到這家店來時，馬爾科姆立刻被他們的強烈風格吸引，自願赴美擔任他們的經理人。Vivian Westwood 後來則把店名更改為「Sex」，賣一些有破洞和怪異色情圖案的 T 恤、SM 道具等，這裡馬上變成許多年輕人流連的地方。

不久，從美國回到倫敦的馬爾科姆也逐漸摸索出關於搖滾樂的玩法。他看到年輕人已經無法再認同搖滾巨星，他們必須有新的聲音、新的代言人，因而準備建立一套他的藝術計畫。他找了常在店裡流連的一個小樂隊，建議他們叫做「性手槍」，並相中一個臉孔蒼白、看來像是街頭遊蕩少年的男孩擔任主唱：他當時身穿一件印有平克・佛洛德（Pink

2 Summer of Love 意指在 1967 年舊金山掀起的嬉皮運動。這個概念在後來電音時代，從八〇年代末倫敦到九〇年代柏林每年舉辦的電音大遊行，都一再被召喚出來。
3 Jon Savage, *England Dreaming*, St. Martin Press（1982）。

Floyd）的 T 恤，在上面寫著「I Hate」（我討厭）兩個詞。這個男孩叫 John Lydon，後來改名為 Johnny Rotten。

> 「性手槍」只是一群極端無聊的人的組合。我們是出自極端沮喪和絕望才會聚在一起。我們看不到希望，這就是我們的共同聯結。尋找一個正常工作是沒有意義的，那太令人作嘔了。這個世界沒有出路。
>
> —— Johnny Rotten [4]

「性手槍」狂暴的舞台風格，〈無政府主義在英國〉（Anarchy in the UK）等歌曲勁爆直接的歌詞，使他們很快成為當時地下樂界的龍頭，並深深影響了包括衝擊樂隊在內的一票樂隊。

正如商業體制一向試圖吞噬所有具有市場潛能的藝術力量，「性手槍」的驚人魅力讓他們立刻被當時最大唱片公司 EMI 簽下來。1976 年 11 月，他們發行第一首單曲〈無政府主義在英國〉，宣稱要摧毀一切：「我要摧毀它、毆打它、搞爛它。我想做個無政府主義者。」（I wanna destroy it, punch it, break it. I wanna be an anarchist.）

他們不僅在歌曲中高唱無政府主義，在實際生活上也是激烈挑釁。當《每日鏡報》披露上述那出超級惡搞的電視事件後，他們遭到輿論和政治人物的猛烈批評。此後，歌曲被禁播，巡迴演唱被各地區政府臨時禁止，只能以各種化名演出——如 spots，意思是 Sex Pistols on Tour Secretly。「性手槍」逐漸成為叛逆青年的英雄、衛道人士眼中的惡魔，

極右人士甚至以刀子攻擊他們。《倫敦時報》就痛批：「龐克搖滾是我們的問題文化孕育出來的最後一批音樂垃圾。」EMI 只能不惜付出大筆違約金和他們解約。

1977 年 3 月，另一家大廠牌 A&M 簽下他們，六天後又解約；兩個月後他們和當時剛剛興起的獨立廠牌 Virgin 簽約，發行早已錄好的第二首單曲〈上帝保佑女皇〉(God Save the Queen)，這首歌迅速獲得《新音樂快遞》(*New Music Express*) 雜誌的排行榜冠軍。接下來的〈Pretty Vacant〉、〈Holiday in the Sun〉都痛快地說出了不滿青年的心聲。

11 月，「性手槍」發行首張專輯《別管那些廢話，性手槍來了》(*Never Mind the Bollocks, Here's the Sex Pistols*)。專輯名稱作為一場豪氣干雲的宣告，無疑是對當時的英國社會、對過往的搖滾地景，以及未來的音樂視野，投下一顆自貓王開創搖滾樂以來的第二次革命炸彈。

如果說「性手槍」把龐克的革命能量提升得更加強烈，那麼「衝擊樂隊」就是把龐克的可能性開拓得更為深遠。

1977 年 4 月，衝擊樂隊和 CBS 簽約，發行第一首單曲〈白色暴動〉(White Riot)，用「我要暴動」(I Wanna Riot) 呼應「性手槍」的〈我要毀滅〉(I Wanna Destroy It)，並且大聲向時代質問：「你是要奪得掌控權，還是要聽命於人？你是朝後退，還是向前行？」(Are you

4 David Szatmary, *Rockin in Time*, Simon & Schuster (1996), p.227.

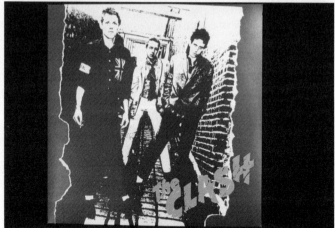

The Clash 教導龐克們要注重的是思想，而不是髮型和造型。

taking over / or are you taking orders? / Are you going backwards / or are you going forward?）這首歌 B 面的單曲〈1977〉則凌厲地界定了時代精神，並宣示了龐克青年對於上一代搖滾巨星的斷裂。接下來的第一張同名專輯《衝擊》（*The Clash*），無疑是搖滾樂的「共產黨宣言」。裡面歌曲充溢著一首首階級鬥爭的怒火與對革命起義的號召：「所有權力都在富有的人手中」。**5**

相較於「性手槍」的無政府和虛無主義，衝擊樂隊的歌宛若一篇篇激進的政治宣言：他們批判腐敗的國家機器、貧富不均、年輕人失業問題及種族歧視問題等，他們也積極組織反種族歧視的活動「搖滾反對種族主義」（Rock Against Racism）（見第四章）。

相較於「性手槍」痛恨滾石樂隊，衝擊樂隊則鍾愛 Iggy Pop 和 The Ramones 這些美國龐克先驅，並受到六〇年代搖滾樂的影響，他們甚至可說是音樂文化熔爐：雷鬼、傳統搖滾、抗議民歌加上剛萌芽的舞曲。

相較於 Johnny Rotten 穿上「I Hate Pink Floyd」的 T 恤，衝擊樂隊主唱 Joe Strummer 則穿上印有「Hate & War」的外套 —— 他們不相信六〇年代「Love & Peace」的天真，「Hate & War」才是這個真實世界的現實。

他們教導龐克們要注重的是思想，而不是髮型和造型。

5 "All the powers in the hands of people rich enough to buy it."

1979 年，衝擊樂隊發行撼動世界的專輯《倫敦呼喊》(*London Calling*)。這張專輯雖然是在 1979 年發行，後來卻被美國《滾石》雜誌選為八〇年代最佳專輯第一名，因為它無疑為八〇年代後的另類搖滾建構了一切語彙與想像的根源。

當然，每一種音樂運動／文化都不可能是一兩個英雄就能創造出來的。相較之前的華麗搖滾，龐克浪潮中的樂隊素質更整齊，也都各有不同的生命力，如以 Paul Weller 擔任主唱的 The Jam、以 Billy Idol 為靈魂人物的 Generation X，以及 The Damned、Buzzcocks 等樂隊都能各領風騷。

十年前，滾石樂隊認為在令人昏昏欲睡的倫敦，貧窮的街頭少年除了搞樂隊外就無事可做，現在，這群反滾石樂隊的龐克少年正在凝集的新力量，燃燒著這個沉睡的倫敦。⁶

3.

龐克（punk）作為一種音樂語言和風格，並不是誕生於英國。這個詞原意指成人世界的邊緣人或受害者。美國音樂怪傑弗蘭克‧紮帕（Frank Zappa）在 1967 年用這個詞指涉舊金山的嬉皮。

七〇年代初，一位樂評人用這個詞描述音樂人 Lenny Kaye（他也是美國龐克女詩人帕蒂‧史密斯（Patti Smith）的長期合作夥伴）製作的一張地下音樂合輯《Nuggets》，當中充滿了用簡約配器製造出來的粗糙而猛烈的噪音，宣示了向當時主流體制挑戰的精神。這張專輯以及

Lenny Kaye 由此成為美國龐克搖滾的濫觴。

從六○年代末到整個七○年代，美國龐克音樂的起點——底特律的 MC5、Iggy Pop，以及紐約的地下絲絨、The New York Dolls 先後登場。1975 年開始，龐克場景定格在紐約東村一家傳奇的 pub「CBGB」。雷蒙斯（The Ramones）、帕蒂·史密斯、電視（Television）、金髮女郎（Blondie）、Talking Heads，在這個波西米亞的村落輪番上陣，傳承紐約地下文化的薪火。

龐克雖然源自美國，但如果沒有當時英國的音樂／社會脈絡，龐克不會成為一場偉大的音樂「運動」。

英國在七○年代中期後由於經濟不景氣，失業率非常高。從 1974 年到 1977 年，失業率增長了 120%，青年失業率的增長更高達 200%。另一方面，1976 年在諾丁山（Notting Hill）爆發了英國戰後最嚴重的種族暴動，黑人青少年和員警之間發生了激烈的衝突。

音樂上，搖滾樂雖是六○年代青年文化的體現，到了七○年代卻已經與年輕人生活脫節。不論是重金屬的齊柏林飛船（Led Zeppelin），或是前衛搖滾如平克·佛洛德（Pink Floyd），都強調高超的演奏技術、華麗的舞台效果或是深奧的概念性專輯。這些龐大沉重的「恐龍」所生

6 本段文字是指涉滾石樂隊歌曲〈街頭鬥士〉（Street Fighting Man）的歌詞：「But what can a poor boy do / except to sing in a rock'n'roll band /cause in this sleepy London town there's no place for street fighting man.」「燃燒的倫敦」一句則出自衝擊樂隊的歌曲〈London's Burning〉。

產的音樂，無法表達年輕人的挫折感與憤怒。相對地，龐克強調的是懂三和弦即可組團，並且相對於那些超級樂隊的大舞台，七○年代中期在英國興起許多小 pub 讓這些樂隊可以隨性演奏，所以龐克音樂使音樂的生產到表演都具有 DIY 的精神，讓任何年輕人都可以實現玩音樂的夢想。他們要挑戰從六○年代以降魔掌日益強大的音樂商業建制，打破聽眾和表演者的界限，並讓音樂的詮釋權回歸大眾。

這再次說明流行樂史的辯證發展。當原來和青年文化緊密結合的搖滾樂完全被商業體制吸收、缺乏活力時，新的聲音、新的音樂形態就會爆發出來。然後當這些新音樂創造的英雄開始成為新搖滾巨星，當更多唱片公司要搭上風潮列車，也必然註定了這種新音樂的老化與死亡。歷史於是不斷輪迴下去⋯⋯

4.

龐克本來要成為一種意識與理念的形式，後來卻腐化成為一種風格或時尚。

——Richard Hell [7]

1978 年 1 月，「性手槍」進行了混亂的美國巡迴演唱，途中 Johnny Rotten 突然離團，「性手槍」瀕臨解散。1979 年 2 月，貝斯手 Sid Vicious 在紐約雀爾喜旅館（Chelsea Hotel）幹掉女友南茜（Nancy）後，

不久後自己也掛掉了。

1979 年，衝擊樂隊在推出劃時代的專輯《倫敦呼喊》（*London Calling*）後，也逐漸遠離他們 1976 年出道時的生猛與粗糙。

龐克作為一種文化，本質上很容易在文化的複製／傳播過程中只剩下各種表面符號——如皮夾克和刺蝟頭，更何況龐克的造型原本就是被 Vivian Westwood 設計出來的。[8] 也無怪乎英國藝術電影導演德里克·賈曼（Derek Jarman）認為，「國王路上那些自稱為龐克的趕流行的無政府主義者」，不過是同樣歲數的小布爾喬亞藝術學校學生所教唆出來的。

檢討龐克的衰退，Joe Strummer 也說：「龐克只是另一種流行，它成為所有不應該成為的東西。」[9]

不可否認，這場短暫卻永恆的龐克革命雖然是青年文化運動，甚至是文化史上最重要的教材，卻不是完全自發於當時的青年生活，而是經過藝術「掮客」的仲介。龐克的音樂元素和造型源自紐約——他們學習 Iggy Pop 和 The New York Dolls 的音樂、舞台爆發力，模仿電視樂隊

7 Szatmary, op.cit., p.236.
8 Johnny Rotten 後來自組的團 Public Image Limited 似乎就為了拆解龐克這個形象，在首張專輯中的單曲〈Public Image〉，批判馬爾科姆·麥克拉倫對於龐克形象的操弄：You never listened to a word that I said / You only seen me by the clothes I wear / Or did the interest go so much deeper / It must have been the color of my hair... / What you wanted was never made clear / Behind the image was ignorance and fear。
9 Szatmary, op.cit., p.236.

貝司手 Richard Hell 的刺蝟頭和破 T 恤，這股紐約的前衛藝術是在馬爾科姆的轉介下，成功地讓造型變成流行，也讓「性手槍」成為情境主義（situationism）的行動藝術實驗。[10]

但是，沒有當時的音樂遺產和社會脈絡，沒有「性手槍」和衝擊樂隊等樂隊抓住時代想像力的歌詞，就不可能出現龐克革命！他們那一首首簡短、銳利、刺透人心的歌名，不正是一句句具體的抗議標語？

5.
音樂媒體都是些六〇年代的文化怪胎。最近有一個標題是「John, Paul, Steve & Sid，好像我們是披頭四，這真是他媽的噁心」。[11] 這顯示出六〇年代那個時代的吸血本質，這是歷史上最自戀的一代。

——馬爾科姆・麥克拉倫

龐克作為一種宣揚 DIY 精神的音樂形態，以及宣稱要破壞一切或掀起暴動的龐克樂隊，卻為大廠牌賺進大把銀子，它無疑將六〇年代以來的搖滾樂的原真性與商業邏輯的緊張和矛盾推到了極致。

英國 BBC 電台著名 DJ 約翰・皮爾（John Peel）曾說，對他而言，龐克歲月最重要的是整個唱片製造過程的去神祕化。

的確，當「性手槍」展現他們驚人的群眾吸引力，EMI 看到了商機而簽下他們，但又無法忍受他們的瘋狂所帶來的負面形象時，它的解約聲明清楚地說明了唱片公司的商業邏輯：我們如何能將你們的唱片促銷

到海外市場，我們在《每日鏡報》讀到的只有對你們猥褻的憤怒批評，這很難提升唱片的銷售。

當「性手槍」口口聲聲說要批判搖滾明星制度，卻又一步步走向這條道路時，他們只能以徹底的猥褻與混亂來自我顛覆，然後聰明的 Johnny Rotten 選擇迅速另組新的樂隊。直到 1996 年，他又誠實地表示想要撈一筆而重新復出巡迴演唱 12。

衝擊樂隊也一向自覺這個問題，Joe 坦言他們進入 CBS 公司，是為了讓更多人聽到他們的聲音、激起更多人的意識覺醒。他們在〈在哈姆史密斯舞廳的白人〉（White Man in Hammersmith Palais）這首歌中曾清楚地批判許多龐克樂隊只顧著搶鎂光燈，奪取媒體注意，只是「把反叛轉為金錢」。

而在唱片公司未經他們同意逕自將他們第一張專輯中的〈遠距控制〉

10 情境主義的概念深受法國哲學家沙特的存在主義影響。沙特認為，生活本身是由一連串的情境所構成，並形塑著每個人的意志和意識。情境主義的藝術觀則源自二〇年代的達達主義，他們關注「藝術的壓迫」，想要打破藝術和文化的既有範疇，並融入日常生活中。1957 年，由一群藝術家和知識分子在法國成立的「國際情境主義者」協會，成為情境主義最主要的行動團體。1967年底，情境主義的主要人物 Guy Debord 發表了一份影響深遠的宣言，在其中宣稱一切電影、電視、報紙都是霸權的展現，既得利益者要把生活的所有方面轉變為媒體的事件。現代性、工作、富裕和城市的理性規畫才會為生活帶來沮喪和徹底的無聊。1968 年 5 月的「五月風暴」帶來了情境主義的高峰，在牆壁上到處書寫著情境主義的口號。馬爾科姆・麥克拉倫本身是情境主義的信仰者，在他的店裡就販賣著法國「五月風暴」的各種口號以及情境主義的書籍。「性手槍」的名曲〈Pretty Vacant〉、〈Holiday in the Sun〉都被視為體現了情境主義的精神。

11 這四人是「性手槍」的團員。John、Paul 正好和披頭四的 John Lennon 和 Paul McCartney 名字一樣，所以以媒體拿來比擬。

12 在回答記者為何要辦復出巡迴演唱時，Johnny Rotten 回答說：為了你的錢。請見 Mark Jenkins, "Son of a Gun! The Pistols Are Together Again", *Washington Post*, 4 Aug. 1996: G2。

（Remote Control）作為單曲發行時，他們做了另一首歌〈完全控制〉
（Complete Control）來諷刺唱片公司「完全控制」他們。

　　無論如何，龐克運動對唱片工業的一大衝擊是開創了獨立廠牌的新地
景，如 Rough Trade、Factory Records，並且開拓了大廠牌的視野。正
如 Johnny Rotten 自己所說：「我把大門打開了，我讓樂隊的出現和被
肯定更為容易。整個音樂工業原本是在滾石樂隊這些大團的壟斷下，唱
片公司不可能簽新人，而我踢開了這扇大門。」[13]

6.

　　這場從 1976 年爆發、到 1979 年終結的龐克運動是一場偉大的社會
與音樂革命。

　　此後所有的另類音樂甚至搖滾樂都在這裡找到啟發（譬如雷蒙斯在
1976 年的首張專輯《Ramones》被 Spin 雜誌選為史上「另類專輯」第
一名），沒有龐克，不會有後龐克，不會有 grunge 音樂，不會有英倫
搖滾──後者的成功正在於他們是六〇年代美好旋律及反六〇年代的龐
克噪音的奇異綜合──更不會有另類音樂這個名詞。

　　但在政治上，衝擊樂隊的吶喊再大聲，還是只停留在舞台上，而沒有
與具體的社會反抗行動結合。而且，一如 1960 年的搖滾與反文化運動，
結果是共和黨的尼克森在 1968 年上台，經過了三年的龐克運動，英國
迎來了柴契爾夫人在 1979 年擔任首相。

是的，這是一場成功的音樂革命，卻是失敗的社會革命。不過，搖滾樂，以及搖滾與反叛的聯結，確實在這裡找到了新的能量與想像。1977年的龐克，永遠地提供了搖滾樂用 DIY 態度與憤怒來反抗主流體制的原型，以及「Combat Rock——搖滾樂，戰鬥吧！」**14** 的信念。

13 The Rolling Stone Interviews, St. Martin's Press（June 1989），p.187.
14 Combat Rock 是衝擊樂隊的專輯名稱。

| Extra | # 衝擊樂隊的永恆衝擊

衝擊樂隊的主唱 Joe Strummer 在 2002 年 12 月 22 日過世了。

2003 年的葛萊美獎頒獎典禮上，美國搖滾精神代表布魯斯‧斯普林斯汀（Bruce Springsteen）、從七○年代至今不斷轉身的英國歌手艾維斯‧卡斯楚（Elvis Costello），以及曾是涅槃（Nirvana）鼓手、現為美國當紅搖滾樂隊 Foo Fighters 主唱的 Dave Grohl，一起表演衝擊樂隊的經典名曲〈倫敦呼喊〉。

這一年，衝擊樂隊也入選了搖滾名人堂（Rock and Roll Hall of Fame）。雖然過世的 Joe Strummer 不一定在乎這個獎，但在頒獎典禮上，九○年代著名的政治樂隊「討伐體制」（Rage Against the Machine）的吉他手湯姆‧莫瑞勒（Tom Morello）的致詞不僅是對衝擊樂隊最動人的禮讚，也是對搖滾

樂理想主義的最好闡述——起碼，在本書寫作過程中，這段話都時時刻刻在激勵著我。

「我很幸運，青少年時期有機會在芝加哥親眼看到衝擊樂隊的演出。那是改變我生命的一次經驗。我以前都是買那種上面有很多花稍圖案的重金屬 T 恤，但是這次『衝擊』的 T 恤卻很不一樣。上面只有幾個小小的字寫著『未來並非命中註定』（The Future Is Unwritten）。

當我看著衝擊樂隊的表演，我立刻便了解這句話的意思。他們的演出是如此富於激情，如此飽含深刻的信念、目的和熊熊燃燒的政治火焰。現場所有聽眾都被緊緊凝聚起來，以至於似乎沒有什麼是我們不能做到的。那一夜，我被衝擊樂隊徹底地改變，被政治化，並充滿無比的能量。我知道，未來並非命中註定。台上的樂隊和我們這些樂迷將一起打造未來。

……衝擊樂隊沒有可以與之比擬的同儕。因為挺立在他們風暴中心的是二十世紀音樂的最偉大的心靈和最深刻的靈魂——主唱 Joe Strummer。

Joe Strummer 在 2002 年 12 月 22 日過世了。

當他演奏時，他讓所有人感受到這個世界可以被一首三分鐘的歌改變。他是對的。這些歌曲改變了許多人的世界，而我絕對是其中之一。他的歌詞蘊含憤怒和智慧，並且永遠在表達弱勢階級的心聲。

在衝擊樂隊的『國歌』〈白色暴動〉中，他唱著：

你是要主動掌握世界，還是要接受別人的控制？

你是要不斷前進，還是要一直倒退？

當我第一次聽到這首歌時，我把這四行字寫下來，貼在我的冰箱上，並且每天自問這些問題，直到今天還是如此。

事實上，衝擊樂隊並沒有真正離開我們。因為每當一個樂隊關心他們的樂迷甚於他們的銀行帳戶時，衝擊樂隊的精神就在那裡；每當一個樂隊認為每個生命都是那麼有價值時，衝擊樂隊的精神就在那裡；每當一個流行樂隊或是地下樂隊真誠地唱出他們的信念時，衝擊樂隊的精神就在那裡；每當人們走上街頭阻止一場不正義的戰爭時，衝擊樂隊的精神就在那裡。

今晚我們在這裡用掌聲來表彰衝擊樂隊和 Joe Strummer，但是，向他們致敬的最好方式是去實踐衝擊樂隊的精神，是每天早晨起來時，你知道未來還沒有被決定，未來仍可能是屬於人權、和平和正義，而這完全依賴我們如何實踐。

對我而言，這就是衝擊樂隊的意義。他們結合了革命性的音樂和革命性的理念。他們的音樂啟發了無數的樂隊和樂迷，我不能想像我的世界沒有他們會變成什麼樣。」

Sound and fury +

輯三

一九八〇年代

當搖滾與政黨掛鉤:
從「搖滾對抗種族主義」到 「紅楔」

1.

1976 年 8 月，當英國吉他之神艾瑞克‧克萊普頓（Eric Clapton）在舞台上，帶著幾分醉意，說出：「讓英國成爲白種人的國度！」（Keep Britain White！）時，這番話激怒了台下許多人，克萊普頓似乎也忘了讓他走紅的藍調乃是黑人音樂的產物。這個導火線讓英國社會主義工人黨（Socialist Workers Party）的三名黨員在英國著名音樂雜誌《新音樂快遞》（*NME*）上公開表示：「我們要組織一個普羅大眾的運動來對抗音樂中的種族主義。我們呼籲『搖滾對抗種族主義』（Rock Against Racism，以下簡稱 RAR）。」[1]

當然，這個運動並不單是針對克萊普頓這位吉他之神，因爲當時乃是極右派組織「民族陣線」（National Front，簡稱 NF）剛興起且氣焰囂張之時，不過克萊普頓也的確曾公開表態支持極右派政客。這個運動不只要對抗種族主義，更要推動一場文化革命：根據運動發起人 David Widger 自己的詮釋：「在某個意義上，RAR 或許只是一個正統的反種族主義運動，藉由流行音樂來讓政治口號進入日常語言，但在另一個意義上，這是一種突破，我們想要把蘇聯革命藝術、超現實主義藝術和搖滾樂從藝廊、廣告公司和唱片公司手中搶救出來，利用它們來改變現狀，並以辦派對的心情來推動。」[2]

1 Frith and Street, "Rock Against Racism and Red Wedge", In Garofalo, Reebee（eds），*Rockin the Boat*, South End Press（1992）

2 Roy Shuker, *Understanding Popular Culture*, Routlege（1994）.

RAR 的正式成立大會是在 1977 年——龐克運動的高峰，主要運作方式是通過演唱會來表達理念，演唱者包括衝擊樂隊、Elvis Costello、Tom Robinson、X-Ray Spex，這正是其後八〇年代大型慈善演唱會的原型。他們在各地舉辦小型演唱會，散發宣揚他們意識形態的刊物，並提供各地方相關人士的聯絡方式，以作為串聯媒介。1981 年 2 月，專輯《搖滾對抗種族主義》（*RAR's Greatest Hits*）發行，這可以說是搖滾史上第一張以政治主張為主題的專輯。

某種程度上，RAR 是成功的。他們的演唱會人山人海，雜誌《*Temporary Hoarding*》發行上萬份，一些具有反種族主義意識的歌曲如樂隊 The Specials 的〈鬼鎮〉（Ghost Town）[3]，也打入主流排行榜，尤其到了 1979 年，NF 已經在政治上聲勢大減，許多人都認為 RAR 不無功勞。

RAR 成功的原因，除了掌握當時關鍵的社會矛盾外，也在於他們扣緊了當時的音樂風潮——龐克。因為參與的藝人就是以龐克和雷鬼歌手為主：龐克濃烈的政治氣息與反叛性格，以及戳破流行音樂中種族歧視的本質，都讓 RAR 獲得了有力的展現媒介，而發源自牙買加的雷鬼音樂本身就代表著流行樂的種族多元主義，像衝擊樂隊這樣融合兩種音樂風格的樂隊，更是 RAR 的最佳象徵。

然而，也是在 1979 年，保守黨的柴契爾夫人上台，英國開始進入更保守的年代。無論如何，從 RAR 開始，流行樂與政治發現新的結合點——音樂人主動以集體的方式推動社會改革。這不僅直接影響了後來

更具組織化的「紅楔」（Red Wedge），也間接影響了改變流行樂與社會關係的「Live Aid」活動。

2.

「紅楔」並沒有直接承接 RAR 的傳統，而是經過了搖滾樂與工黨間一連串的摸索式「戀愛」。

1981 年，工黨掌握了大倫敦自治委員會（Greater London Council）[4]。在工黨中更左翼的肯・利文斯東（Ken Livingstone，後來於 2000 到 2008 年擔任倫敦市長）的領導下，大倫敦自治委員會從 1984 年開始以一連串的演唱會推動政治理念，如「倫敦反種族主義」（London Against Racism）。如果 RAR 是搖滾樂自發的政治介入行動（雖然有社會主義工人黨的成員在扮演推手），大倫敦自治委員會則開啟了工黨與流行樂合作的先河。

3 〈Ghost Town〉是 The Specials 在 1981 年發行的單曲，關於英國城市在去工業化現象下的衰敗、失業和暴力，被許多音樂雜誌選為該年的年度歌曲。
4 大倫敦自治委員會是倫敦都會區的政府機構，在 1981 年由工黨掌握下推動許多親勞工和弱勢團體的政策，讓柴契爾夫人十分不滿，因而在 1986 年廢除。

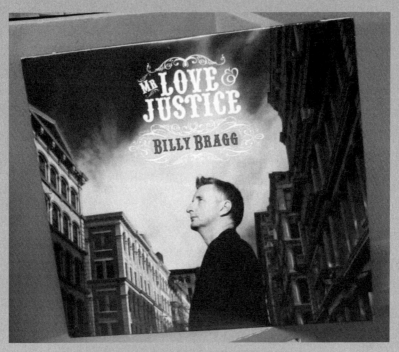

比利‧布雷格從柴契爾時代至今都是不妥協的左翼歌手，歌唱愛與正義。

1984 年 3 月，柴契爾夫人要關閉大批礦場，英國礦工展開歷史性的大罷工，捲進許多樂手聲援。積極參與大倫敦自治委員會活動的左翼歌手比利‧布雷格（Billy Bragg）和保羅‧威勒（Paul Weller）[5] 也當仁不讓。對他們而言，聲援礦工就是挑戰柴契爾主義的霸權。

　　但這場罷工最終卻失敗了。

　　布雷格開始思考，如果礦工工人不能把柴契爾拉下來，那麼也許應該用選票把她拉下來。他說：「社會主義工人政黨告訴我們礦工罷工是一個革命情境，但他媽的革命沒有發生。」為了回應這種革命想像的失敗，他的下一步是建立一個音樂和政治結合的新組織：紅楔（Red Wedge）。

　　另一方面，他也看到過去龐克運動作為一種反抗政治的侷限：「『衝擊』不能真正跟政治結合。如果不能結合的話，這就是一種姿態。我不願意這麼說，但我從『衝擊』的失敗中看到教訓。你從音樂中得到的美好感覺與力量只是一種短暫的感受，還是可以被轉化為現實而真正啟發人？你能走的多遠？」

　　雖然他也對工黨失望，卻對工黨領袖 Neil Kinnock 頗有好感：「他是

5 比利‧布雷格是英國從七〇年代末至今都始終堅持社會實踐理想的歌手，在本書九〇年代反布萊爾、反戰、反全球化的文章中，讀者都可以見到他的身影，詳見《時代的噪音》對他個人的詳細討論與介紹。保羅‧威勒在七〇年代末參與龐克樂隊 The Jam，後來成立具有 swing 風格的 Style Council，後來則單飛以民歌搖滾的姿態出現。1984 年底他組成一個臨時樂隊「Council Collective」，發行單曲〈Soul Deep〉為工人募款，B-side 全是他與工人的訪談。

第一個了解音樂的力量的政黨領袖⋯⋯你可以跟他聊 Bob Dylan、Phil Ochs 或 Joe Hill。這就是可以讓紅楔發生的條件。」

1985 年 3 月，工黨舉辦主題爲「給年輕人工作」（Jobs for Youth）的巡迴演唱，比利·布雷格等人是主要成員。整個活動模式就是後來「紅楔」的模型：樂手在各地辦演唱會，每場演唱會結束後會有工黨議員來和年輕人討論就業及其他社會問題。

在這個互動基礎上，雙方決定更進一步合作，讓流行樂和文化界反柴契爾主義的力量組織化，並透過讓年輕人了解工黨政策來支持工黨。

比利·布雷格想出了「紅楔」（Red Wedge）這個名稱。這是借用俄國前衛藝術家 Lizzitsky 的一幅作品〈Beat the Whites with Red Wedge〉。在原始構想中，「紅楔」並不是工黨的外圍組織，而是工黨內的一個利益集團：他們要針對年輕人關心的議題向工黨遊說，也可以在相關的議題上扮演諮詢角色，和工黨策略聯盟對抗保守黨。「我們希望『紅楔』能成爲反柴契爾主義民眾運動的一環。」發起人之一的 The Specials 靈魂人物 Jerry Dammers 如是說。

1985 年 11 月，「紅楔」在英國下議院熱鬧地展開了成立晚會。出席表演者包括 Sade、Johnny Marr（The Smith 樂隊的吉他手）、Eurythmics、Ray Davis（The Kinks 樂隊的主唱）。之後，「紅楔」開始在各地方巡迴演唱，演唱會開始前，工黨幹部和藝人都會參訪當地市鎮，特別是年輕人的活動場所。在演唱會場外面，有散發刊物的攤子；演唱會結束後，工黨議員則與聽眾溝通理念、討論問題。參與巡迴

演唱會的樂隊除了上述基本成員外，還有新浪漫樂隊 Spandau Ballet、Communards，以及龐克樂隊 Madness。

　　紅楔關心的議題是相當多元的：環保、教育、住宅、就業、同志權利、反核、便宜的公共運輸，尤其是文化藝術，包括呼籲成立「藝術傳播部」、改革文化行政體系、反對博物館收費等等。他們希望通過「紅楔」讓工黨重視年輕人的政治利益，並提出更符合年輕人想法的文化政策和就業政策。

　　但工黨的主要目的是重新打造工黨在年輕人心目中的形象，以爭取選票。1979 年和 1983 年兩次大選的失敗，使他們更關注這群首次投票的青年選民。六〇年代時，工黨還能以年輕、現代的形象出現，但到八〇年代，已經很難在既有體制下繼續裝可愛了。

　　1987 年大選前，「紅楔」的活動到達高潮，成為「紅楔」兩年來的成果驗收。結果是，工黨確實大幅增加青年選票，但是工黨仍未能擊垮頑固的保守黨。此後「紅楔」欲振乏力，很快就結束了。

3.

　　比利・布雷格雖然期望「紅楔」可以影響工黨的文化政策，但卻仍只幫工黨做了形象宣傳，對政策制定影響有限。這或許是因為他們對於和政黨合作太過於天真。布雷格對龐克運動缺乏政治組織的反省是重要的，因為他們沒有先建立起自身的強大力量，再去影響政治，因此只是

淪爲爲政治服務。後文談到的 Rock The Vote 就是一個不同的模式。十多年後，當新工黨再度上台，英國的音樂人也再次嘗到被工黨欺騙的感受。

　　回顧這段歷史，保羅・威勒認爲他的參與是一個大錯誤，他說：「政客只在乎自己，而不是眞心想改變什麼。」[6]

6 http://news.bbc.co.uk/1/hi/entertainment/music/2236069.stm

第 七 章

從「Live Aid」到釋放曼德拉：
良心搖滾的政治學

1985 年 7 月 13 日，六○年代抗議民歌手瓊‧貝茲參加為了非洲饑荒募款的演唱會 Live Aid。當前奏響起，她對台下數萬名觀眾說：「早安，各位八○年代之子。這是你們遲來的胡士托。」

胡士托，一個搖滾的永恆迷思。1969 年，數萬名嬉皮士在這個紐約州小鎮歡唱、做愛、進入迷幻狀態，打造他們愛與和平的烏托邦。

八○年代的「四海一家」演唱會同樣凝聚了無數樂迷，但已不侷限於雪梨、倫敦、費城三個演唱會現場高聲歡唱的樂迷，而是包括全球一百五十幾個國家觀看電視轉播的無數觀眾。這是流行音樂史上空前龐大的現場演唱會。只不過，正如演唱會本質上是現代科技傳播手段的物，這個被凝聚起來的社群，某種程度上也是一種虛構。當演唱會結束時，人們並沒有真正感到「四海一家」。因為此活動既非以特定青年文化為根基，也未撼動既有的青年文化或掀起新的青年文化潮流。

1.

1984 年 10 月，愛爾蘭樂隊 The Boomtown Rats 的主唱 Bob Geldof 在電視上看到關於非洲衣索比亞的嚴重饑荒，他被徹底擊中，感到憤怒並且羞恥。他決定和 Ultravoxm 樂隊的 Ure 合寫一首單曲，號召音樂人參與演唱，以募款幫助衣索比亞饑荒。這首歌叫做〈他們知道耶誕節到了嗎？〉（Do They Know It's Christmas?），有三十七個英國和愛爾蘭歌手共同演唱，以「Band-Aid」之名在那年聖誕節前發行單曲。

這首歌成爲英國音樂史上空前暢銷的單曲。

在美國，從民權運動走來的老牌音樂人 Harry Belafonte 也受到刺激，找 Lionel Richie 經紀人組織一個幫助衣索比亞饑荒的歌曲：1985年1月，四十六個音樂人參加，包括當時最大牌的 Michael Jackson 和 Bruce Springsteen，合唱這首〈四海一家〉（We Are the World），以 USA for Africa 名義發行。

1985年7月，英美兩地音樂人一起合作，同時在倫敦和費城舉辦大型慈善籌款演唱會「Live Aid」。此前不是沒有這種群星雲集的慈善演唱會，如 George Harrison 在 1971 年組織的 Concert for Bangladesh，1979 的反核演唱會 No Nukes[1]，和 1979 年的 Concert for the People of Kampuchea[2]。但這些演唱會都沒有這麼大的演出規模，更重要的是，八〇年代的世界一個全新的傳播時代，世界各地有上億觀眾在電視機前看到即時的現場演出。他們最終募到四千萬英鎊。

Live Aid 成爲音樂史上巨大的時代地標，其不僅開啓了此後一連串的「超大活動」（mega-events），更促發「慈善搖滾」或「良心搖滾」的風潮：如支持美國農民 Farm Aid、國際特赦組織（Amnesty International）的人權巡迴演唱會（The Conspiracy of Hope Tour / Human Rights Now Tour）（1986），以及幾場聲援曼德拉、反對南非的種族隔離的大型演唱會。

2.

在八〇年代前期，南非還是個威權政體，一個由少數白人壟斷政治經濟權力的的政體，黑人反抗組織「非洲國民議會」（African National Congress，簡稱 ANC）的領袖曼德拉還在獄中——他從 1962 年起就因為反對種族隔離而入獄。西方政府仍然支持南非的執政者，西方企業在南非還有大量投資，ANC 則被視爲是恐怖組織。但音樂卻成爲改變曼德拉地位與南非種族隔離政策的重要力量。

從「搖滾對抗種族主義」時代就很活躍的 The Specials 主唱傑瑞·達摩斯（Jerry Dammers）在認識到曼德拉的議題後，在 1984 年把樂隊改組後更名爲 The Special AKA，發表了由 Elvis Costello 製作的單曲〈Nelson Mandela〉[3]，進入英國排行榜前十名。但他沒有想到的是，這首歌很快地紅到國際，甚至在南非的黑人社群中引起回響，更可以說成爲聲援曼德拉運動的主題曲。

在美國，Bruce Springsteen 的吉他手「小史蒂芬」（"Little" Steven

1 1979 年 3 月 28 日，美國爆發三哩島核災，震驚世界。一群音樂人組成「音樂人為安全能源團結陣線」（Musicians United for Safe Energy，簡稱 MUSE），在紐約麥迪遜花園廣場一連舉辦五場音樂會，而後又舉辦一場二十萬人的大型集會，演出者包括 Crosby、Stills and Nash、Bruce Springsteen、James Taylor、Carly Simon 等巨星。第二年，這些演出的紀錄出版成一張專輯和一部紀錄片，都叫做「No Nukes」。
2 這是一系列在倫敦舉行的慈善演唱會，參與的音樂人包括 Queen、The Clash、The Pretenders、The Who、Elvis Costello、Wings，目的是為了柬埔寨難民——1975 年，紅色高棉取得政權，屠殺一百七十萬柬埔寨人民。
3 〈Nelson Mandela〉是原本歌名，在美國發行時改為〈Free Nelson Mandela〉。

Van Zandt）在聽到 Peter Gabriel 的歌曲〈Biko〉（1980）[4] 後，也很關注這議題，並在 1984 年兩次前往南非。當時南非新建立的大型賭城「太陽城」，因為拆遷黑人貧民社區改成一個華麗賭場，而成為反種族隔離運動抗議的象徵目標。「小史蒂芬」說：「強迫拆遷已經很糟了，蓋一個九千萬美金的秀場來慶祝他們被囚禁，更是讓人良心不能接受的。」

因為當時剛出現聲援衣索比亞饑荒的大合唱，他也希望做一首大合唱歌曲，但他很清楚，他們的目的是「改變」，而不是「慈善」。這首曲子就叫做〈太陽城〉（Sun City），參與演唱包括 Bob Dylan、Bono、Bruce Springsteen、Run-D.M.C. 等，相對於「四海一家」的溫情，這首歌詞是毫不掩飾地批判。

> 這是給我們正義的時刻
> 這是給我們真理的時刻
> 我們知道只有一件事，我們可以做，
> 你必須說，我我我
> 我不在太陽城演出
> 每個人都說，我我我
> 我不在太陽城演出
> ……
> 我們的政府告訴我們

我們什麼都做了
建設性的交往是雷根的政策
但同時人們正在死去
並放棄希望
這個安靜的外交政策
只是一個笑話

　　這首歌不但在南非被禁，也在美國某些電台被禁止，因為批評了美國的「建設性交往」政策。當時美國總統雷根和英國的柴契爾夫人都支持南非執政權，並反對經濟制裁——英國是南非最大的外來投資國。

　　1985 年新年，南非爆發激烈的抗爭與血腥鎮壓，歐盟決定經濟制裁南非，雷根雖然不願意，但國會也通過制裁南非。而民間早已有各種杯葛南非的運動，包括杯葛在南非投資的西方企業。也有越來越多音樂人開始聲援，如 Steve Wonder 不但做了一首歌〈It's Wrong（Apartheid）〉，甚至在華府的南非大使館外面演唱而被捕。

　　1986 年，ANC 領袖 Oliver Tambo 之子請傑瑞·達摩斯成立一個新組織：「音樂人對抗種族隔離」（Artists Against Apartheid），並在 1986 年於倫敦舉辦了一場免費大型演唱會，超過二十萬人參加。

4 Biko 是南非黑人的反種族隔離運動者，1977 年被逮捕，在獄中被折磨至死。

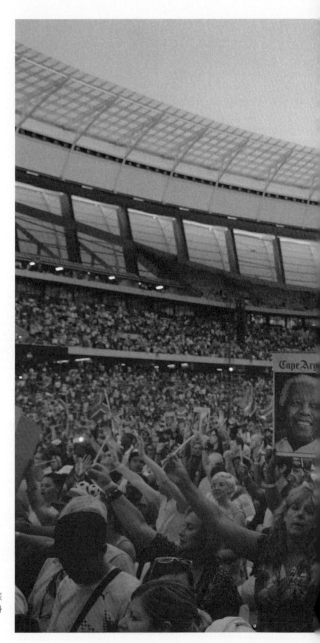

1990 年 2 月，曼德拉走出南非黑牢，成為自由人，並在「音樂人對抗種族隔離」演唱會出場，讓搖滾舞台化身為具有歷史意義的政治舞台。

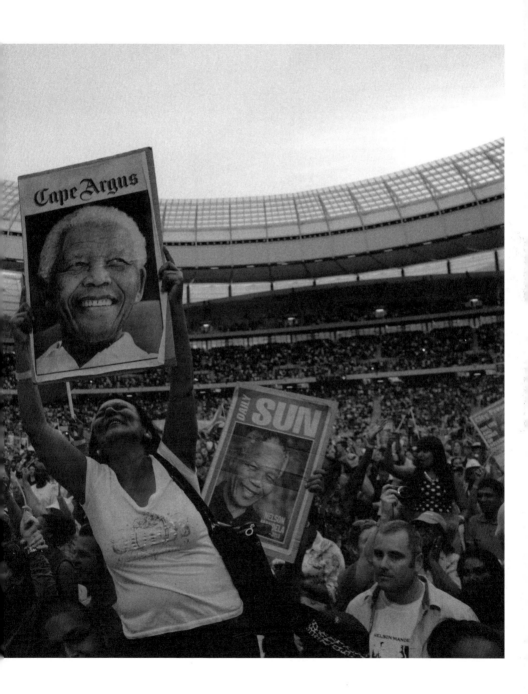

1988 年，他們準備舉辦曼德拉七十歲致敬演唱會，全球超過六十個國家轉播，超過上億人收看。然而，就在英國國家廣播公司（BBC）宣布要轉播這場演唱會的數小時後，南非政府透過資本家與議員對柴契爾政府抗議，而二十四名保守派議員聯名批評 BBC 鼓勵 ANC 的恐怖主義活動。在美國由福斯電視網（Fox）播出的演唱會版本則刪掉了許多重要發言，只剩下歌曲表演（但也刪掉〈太陽城〉這首歌）。小史蒂芬（Little Steven）氣憤地在《紐約時報》撰文表示：「如果觀眾在轉台過來時沒有機會知道誰是曼德拉，那麼他們在看完五小時的節目後，也不會對這個議題更了解！」[5]

　　1990 年 2 月，曼德拉終於走出南非黑牢，成為自由人。4 月，他參加了歡迎他出獄的「音樂人對抗種族隔離」演唱會。曼德拉出場時，世界都在歡呼。搖滾舞台化身為具有歷史意義的政治舞台！

　　這一系列以曼德拉為主題的演唱會確實對現實政治起了一定作用。其讓年輕樂迷和主要媒體更關注這位非洲南方的政治犯，強化了對南非政府的反對，尤其改變了西方世界對曼德拉的認識，——以前 BBC 對「非洲國民議會」的描述是恐怖組織，但演唱會之後，就不再使用這個名稱。

3.

這些大型演唱會對於搖滾反抗精神的衝擊到底是正面還是負面？是反叛能量的擴大與強化，還是商業機制的收編讓現實的鬥爭虛無化？

首先，以 Live Aid 來說，基本上就是以滿足媒體為導向，因此是對搖滾強調的原真性（authenticity）的自我顛覆，也容易使得議題膚淺化、表面化。樂迷可能覺得只要買了唱片、捐了錢，就能解決非洲的饑荒，而忽視那些必須被徹底改造的結構性問題。

其次在這些議題的背後，是龐大商業利益。雖然所有的收益不是都流進唱片公司，但是 Live Aid 仍可以說是把非洲問題轉化成商業市場的操作，因而最大的受益人不是衣索比亞難民，而是最大的贊助廠商——百事可樂，以及這些表演的音樂人：他們不需流血流汗或者了解問題、解決問題，便輕易賺得良好的社會形象 **6**。

再者，這種一次性的活動，目標短暫，無法真正解決議題，甚至沒法監督日後款項運用。尤其他們可以邀集到這麼多音樂人，正在於他們是「去政治化的」，亦即沒有對既有體制與結構改革。

若說這種「超級活動」對現實沒有產生任何改變，也是不公平的。首先，很難想像其他活動可以像大型演唱會那樣，既能引起全球矚目又能

5 Reebee Garofalo, "Nelson Mandela, The Concerts: Mass Culture as Contested Terrain", In Reebee Garofalo（eds）, *Rockin'the Boat,* South End Press（1992）, p.56.
6 後來有不少樂隊發表作品諷刺這個行動，如英國樂隊恰巴王八（Chumbawamba）在第二年發行的首張專輯叫做 *Pictures of Starving Children Sell Records*。

獲得巨額收益，且通過明星的呼籲和「超級活動」的媒體操作，確實可以喚起群眾對議題的關注。

再者，這些活動可以對實際的運動組織產生鼓舞作用。譬如聲援曼德拉的演唱會就使南非當地的草根運動獲得巨大能量，又如在國際特赦組織舉辦巡迴演唱會之後，光是美國分部就增加了二十萬名會員。音樂社會學者 Reebee Garofalo [7] 甚至樂觀地認爲，當八〇年代草根的政治運動開始衰落後，流行音樂反而成爲提出社會議題和動員群眾的觸媒。

相對於 Live Aid 是不觸及社經結構改革的人道性質活動，聲援曼德拉的音樂行動主義可以說是把慈善議題推向了政治行動，因爲他們是對抗西方主流的意識形態、政治和企業利益，而且也和南非當地組織有比較緊密結合。這些音樂和演唱會在很大程度上，確實改變了西方的認識與觀感，並且強化了草根運動。

九〇年代後，這種大型音樂會的風潮下降，音樂的行動主義者開始更認眞思考不同的結合音樂與社會運動的方式，如美國在九〇年代的「Rock the Vote」（見第十一章），或者 U2 主唱波諾（Bollo）從世紀末至今對免除窮國外債運動的積極參與。

2003 年，當反戰運動進入六〇年代以後的最高潮時，雖然音樂人積極以音樂發聲，甚至成立了一個音樂人反戰組織「不戰而勝的音樂家聯盟」（Musicians United to Win Without War），很多人卻反對用聯合錄製慈善歌曲或大規模慈善演唱會的方式集體行動。如「消滅戰爭的音樂家聯盟」主導者之一，紐約龐克先鋒樂隊 Talking Heads 的主唱大衛‧

拜恩（David Byrne）說：「我不認爲能有一首歌可以輕易地把是非黑白談清楚，這個議題本身是十分複雜的。」

當男孩團體「藍」（Blue）要找凱莉·米洛（Kylie Minogue）和賈斯汀（Justin Timberlake）等人錄製慈善歌曲〈像人民一樣站起來〉（Stand up as People）時，近年來常在政治場合發言的喬治·邁克（George Michael）甚至在媒體上公開呼籲不要舉辦任何明星雲集的慈善演唱會[8]：「我求你們，不要出現『四海一家』的續集。因爲現在我們在電台聽到的，很少人是在眞誠地做音樂。他們是靠唱別人的歌來賺錢，所以他們不夠分量來支撐一個眞正有意義的反戰音樂。」他說，當年他們參加「四海一家」時有保羅·麥卡尼、大衛·鮑伊、Bob Geldof、Sting和U2，反觀現今的流行藝人都太年輕、太缺乏政治知識。

但本來不願意舉辦針對刪除窮國外債運動舉辦大型演唱會的波諾，在2005年又針對G8高峰會在全球幾大城市同時舉辦了「Live8」演唱會，2007年又有關於地球暖化的「Live Earth」。顯然這種大型演唱會不會眞的消失。

問題只是，演唱會結束，音樂人下台之後呢？

7 Reebee Garofalo, "Understanding Mega-Events:If We Are the World, Then How Do We Change It ?"In Reebee Garofalo（eds）, *Rockin'the Boat*, South End Press（1992）, p.15.

8 http://news.bbc.co.uk/1/hi/entertainment/music/2800363.shtml

第 八 章

「警告父母」：
流行樂的言論自由戰爭

2000 年美國總統大選，民主黨候選人高爾（Al Gore）與共和黨候選人布希（George Bush）對決。理論上，美國民主黨與共和黨的意識形態差異是民主黨更重視多元價值、對弱勢族群比較關心，而共和黨則是徹底的保守主義、強調家庭價值和傳統道德。高爾也的確試圖採取柯林頓模式，和流行文化結合，所以他不斷提到喜歡披頭四，並且在造勢大會上找了邦·喬飛（Bon Jovi）。不過，形象打造終究只是形象。掀開表演政治的光鮮外衣，我們聞到的是高爾的腐臭氣息：他身邊的兩大重要人物都是搖滾樂的冷血殺手。

　　1983 年，當高爾（Al Gore）還是參議員時，他的妻子蒂珀·高爾（Tipper Gore）發現女兒正在聽的歌曲竟然描寫手淫——這是超級巨星王子（Prince）的歌曲〈Darling Nikki〉（收於專輯《*Purple Rain*》）——她無法忍受流行音樂毀了小女兒的心靈貞潔。

　　蒂珀決定化悲憤為力量，把個人的痛苦轉化成對社會的大愛，要為更多年輕人作貢獻，於是在 1985 年和其他「華盛頓夫人」——官太太或是議員夫人——組成了「父母音樂資源中心」（Parents' Music Resource Center，簡稱 PMRC）。

　　PMRC 志在「淨化」有害青少年的搖滾樂，因為他們認為美國日漸升高的墮胎率、自殺率都和搖滾樂脫不了關係。PMRC 嚴厲譴責他們認為流行樂中的幾大罪惡：「反叛、亂倫、暴力、虛無主義、神祕主

Frank Zappa：我希望我的小孩生長的國家是一個能讓他們自由思考而不是政府的某人或是某人的太太希望他們成為的樣子。

義」，並要求美國唱片工業協會（Recording Industry Association of America，簡稱 RIAA）建立如電影般的分級制度。依他們的建議，X 級是具有明顯性主題，D/A 是提倡藥物或酒精，V 是關於暴力等。他們也要求唱片公司應重新評估與在表演時有暴力或色情動作歌手的合約，並將認為不妥當的歌曲目錄寄給電台，要求電台不要播放。

由於該組織的政治影響力，這些議題很快就成為全國焦點。美國最大的連鎖超市沃爾瑪（Wal-Mart）和其他幾個主要連鎖賣場很快就遵守 PMRC 的要求，把黑名單上的藝人專輯下了架。

整個運動的第一波高潮是參議院在 1985 年舉辦了一場關於音樂分級制的聽證會。音樂界出席的代表包括了從六○年代起就是美國實驗／另類音樂怪角的 Frank Zappa、鄉村歌手約翰・丹佛（John Denver），以及被 PMRC 點名批判的重金屬樂隊「扭曲姊妹」（Twisted Sister）的主唱迪・斯內德（Dee Snider）。

Frank Zappa 表示：「我也是父母，我有四個小孩，其中兩個今天坐在這裡。我希望他們生長的國家是一個能讓他們自由思考、做他們想做之事的國家，而不是政府的某人或是某人的太太希望他們成為的樣子。」[1]

1 Eric Nuzum, Parental Advisory: Music Censorship in America, Perennial Press（2001），p.31.

相對於 Frank Zappa、迪·斯內德的作品的確經常出現大膽歌詞，約翰·丹佛描寫山景的名曲〈高高的洛磯山〉（Rocky Mountain High）卻被誤認為有藥物暗示（因為有 high 這個詞），而在 1972 年被許多電台禁播。他憤怒地表示這是那些從來沒去過洛磯山脈、從未享受過登山喜悅者搞出來的事，接著他嚴肅指出：「對人民的壓迫乃是從對文字或語言的檢查開始的。今日許多國家都是如此，因為那些有權力的人擔心人民獲得充分的資訊，會對他們的權力造成不利後果。」²

針對唱片分級，美國國會雖然沒有通過任何立法，卻迫使唱片業開始嚴厲自我檢查，從此某些 CD 封面就開始出現一張寫著「警告父母，專輯內容不雅」（Parental Advisory － Explicit Content）的貼紙。

那幾年裡，整個美國社會的道德恐慌和獵巫行動達到高峰。許多地方議會立法禁止販賣被視為有爭議的音樂專輯，許多賣場自我檢查，以至於發生不少荒謬事件。例如，由於 Frank Zappa 成為這一波鬥爭的主要對象，因此一家連鎖賣場認為他的音樂必然有問題，而把他的新專輯《地獄爵士》（Jazz From Hell）貼上不雅歌詞的標籤——但事實上，這張專輯是純音樂演奏專輯。

兩年後，洛杉磯的龐克樂隊「死亡甘迺迪」（Dead Kennedys）主唱 Jello Biafra 更是因為專輯內容不當被逮捕，成為首位言論自由的犧牲者。1978 年成立的死亡甘迺迪樂隊一直是高度關心政治議題的樂隊，他們曾在專輯中批判雷根的外交政策、諷刺新出現的 MTV 文化、批判美國商業利益涉入當時還在實行種族隔離的南非等，但讓他們出事的

卻是一幅畫。他們在專輯《*Frankenchrist*》中附贈一幅瑞士著名超現實畫家吉格（H.R. Giger，電影《異形》造型的設計人）的海報，名稱爲「Landscape #20, Where Are We Coming From」，內容有不少性器官的描繪。在當時的保守氣氛下，他們原本就已經在封面貼上了警示：

「警告！這張專輯包含了一幅吉格的畫作，可能會讓一些人感到震驚、噁心或者被冒犯。但是，生命有時不也正是如此嗎？」

一名十三歲小孩的爸爸可不這麼想，一狀告到法院。Biafra 可以認罪繳罰金，但是他認爲這是原則問題，因此上訴。最終雖然無罪開釋，但是幾年的折磨下來，死亡甘迺迪也因此解散。

但誠如主唱 Biafra 的反諷：「到底是什麼更會讓年輕人去尋死呢？是奧茲‧奧斯彭（Ozzy Osbourne）[3] 音樂的灰暗，還是軍隊的徵兵廣告？」[4]

爲了表示對這個新體制的抗議，Frank Zappa 在他的專輯《*Frank Zappa Meets the Mothers of Prevention*》封面上自行印上標籤寫著：「警告！這張專輯包含了一個真正自由的社會既不

2 Eric Nuzum, op. cit., p.32.
3 奧茲‧奧斯彭是重金屬音樂的傳奇人物。從七〇年代他擔任主唱的 Black Sabbath 到八〇年代以後的單飛，他的音樂都充滿對黑暗世界的描述，甚至在演唱會上出現活生生的蝙蝠。八〇年代曾有自殺的青少年身邊放著奧茲的專輯，被認為是受其灰色思想影響所致。
4 Roy Shuker, *Understanding Popular Culture*, Routlege（1994），p.267.

會恐懼也不會鎮壓的內容。在某些發展落後的地區，一些宗教狂想分子和極端保守的政治組織會不惜違反憲法第一修正案，試圖審查搖滾專輯。我們認為這不合憲法，也不符合美國精神。」[5]

當然，搖滾樂從誕生之初就不斷造成整個社會的道德恐慌。從貓王到迷幻搖滾、龐克、重金屬，再到電子樂，它們一再刺激著保守體制和主流價值的敏感神經，然後遭到體制的無情撲殺。

除了挑戰性、藥物、宗教的禁忌外，最敏感的當然是政治議題。五○年代麥卡錫主義讓許多好萊塢導演、劇作家成為黑名單人士，由老牌左翼民歌手皮特‧西格組成的紡織工人樂隊（The Weavers）也難逃這個白色恐怖的箝制。鮑伯‧狄倫原本要上當時最紅的節目「蘇利文劇場」（*Ed Sullivan Show*），但是 CBS 電視台不讓他演唱有政治含意的歌曲〈Talkin' John Birch Paranoid Blues〉，因此他拒絕上節目。1972 年，尼克森政府更欲驅逐約翰‧藍儂出境，因為他和新左派合作舉辦演唱會試圖不讓尼克森當選[6]。

從 2011 年九一一之後到 2013 年的反美伊戰爭運動，媒體對言論的箝制似乎達到新高潮。該年的葛萊美獎正好在戰雲密布前夕，許多藝人都抱怨主辦單位不希望他們在出席時表達反戰言論——但是出席歌手還是以不同方式「偷渡」他們的抗議。英國的 BBC 電台也承認他們拒絕歌手喬治‧邁可（George Michael）穿著有「No war, Blair out」字樣的 T恤出場。美國鄉村樂隊狄克西三人組（Dixie Chicks）主唱之一娜塔莉‧麥恩斯（Natalie Maines）在倫敦演唱會上說，她們為與布希同樣出身

德州而覺得可恥，但隨之遭到保守派激烈抗議、焚燒她們的 CD、禁播她們的歌曲。而這些電台大都屬於全美最大的電台體系 Clear Channel Communications，許多群眾抗議行動也是他們主導的——事實上，他們本來就已經資助了許多場主戰的示威活動（見 Extra）。

保守體制對搖滾樂的無情打壓，是在搖滾樂本身商業化、溫馴化的高峰——八〇年代 [7]。因此必須把這個事件放到更大的脈絡來看，也就是八〇年代正是英美戰後歷史上新右派的全盛時期。柴契爾夫人和雷根的新保守主義成為新的時代精神，在經濟上強調的是自由放任、市場萬能；而相應的社會價值觀則是個人主義、強調傳統道德與家庭價值，所以任何反抗的種子都是他們的眼中釘。

在美國，言論自由的鬥爭激發了九〇年代初期「Rock the Vote」組織的出現（見第十章），但是直到 2000 年大選，高爾仍認為他老婆當時是正確的先行者，而且他承續老婆的「努力」，找了更保守的參議員喬‧利伯曼（Joe Lieberman）擔任副總統。利伯曼在任參議員期間就是打擊流行文化不遺餘力的炮手 [8]。譬如 1996 年，他大肆抨擊發行幫派饒

5 Roy Shuker, op.cit., p.265.
6 本段提到的三個故事，細節請見《時代的噪音》。
7 Lawrence Grossberg, We Gotta Get Out of This Place: Popular Conservatism and Postmodern Culture, Routledge（1992）
8 喬‧利伯曼在 2004 年的總統大選中，又參加民主黨總統候選人初選，試圖角逐民主黨總統候選人資格。後來退出民主黨，以獨立候選人身分參選參議員。

舌（gangsta rap）音樂的唱片公司，又舉辦關於「音樂與暴力」的聽證會，找來一位父親作證他兒子是聽了瑪麗蓮・曼森（Marilyn Manson）的音樂後才去自殺。1999 年，喬・利伯曼敦促國會成立一個特別委員會來調查大眾媒體對青少年暴力行為的影響，並主導通過法案「21st Century Media Responsibility Act」，促使聯邦貿易委員會調查娛樂企業是否以青少年作為色情或暴力廣告的目標人群。2000 年 9 月，高爾和喬・利伯曼再接再厲，在參議院的委員會上主張對那些把成人級音樂賣給青少年的公司進行更嚴厲的制裁，主張把唱片公司的自願分級制改成法律強制。他們甚至威脅娛樂工業說，他們的好日子只剩幾個月了——因為他們以為自己會贏得 2000 年總統大選。

他們的樂觀落空了。但上台的小布希總統和他的極端保守副總統錢尼（Dick Cheney）當然只是更糟 [9]。唯一在這個問題上提出進步解決之道的是長期參與社會運動、且是帕蒂・史密斯好友的獨立候選人拉爾夫・納德（Ralph Nader）。他認為要對付具有暴力內容的娛樂不是禁止，而是「用第一修正案來對抗第一修正案」，也就是提供更多資訊給閱聽人，並通過創造更多公共利益的網路來傳遞資訊——而這些資源必須要從大媒體企業身上擠出來。

這個論證一方面並未盲目擁抱或肯定流行音樂本身，因為很多流行樂歌詞的確充滿種族歧視、性別歧視；另一方面，它也不採取既反動也實際上無效的禁止措施，反而通過向大企業抽稅的方式，聯結到社會資源的再分配，確實是最好的妙方！

更重要的是原則是，正如約翰·丹佛的提醒：「在一個成熟的社會中，讓人民擁有接觸一個議題的各種資訊越來越重要，那些一般被認為不可欲的東西將會無法繼續下去，或者惹人厭煩。無論如何，這個過程是不可以被窒息的。」**10**

9 有趣的是，錢尼的老婆琳恩·錢尼（Lynn Cheney）在這點跟蒂珀·高爾頗有類似之處。她也在 2000 年參議院的聽證會上痛批那些發行有爭議專輯的唱片公司，並呼籲要對這些藝人進行審查。
10 Eric Nuzum, op. cit., p.32.

| Extra | 是自由化還是壓制自由？
美國音樂界寡頭的爭議

夏天，是陽光歡樂的演唱會季節。

2003 年夏天的兩則新聞卻揭露了美國新媒體寡頭的黑暗勢力。

1991 年創辦的 Lollapalooza 音樂節每年都是美國另類搖滾的年度盛事，停辦 5 年後，於 2003 年再度出發。贊助者和場地業主是美國新興的音樂工業巨頭 Clear Channel Entertainment。

但是 2003 年 6 月在費城的 Lollapalooza 音樂節，兩名被邀請去演唱會現場參與討論會的獨立媒體工作者卻被強行禁止發表言論。他們是被「正義之軸」（Axis of Justice）這個組織邀請去參加演唱會現場的一場公共論壇，「正

義之軸」由兩名一向積極參與各種社會抗爭的樂手——前「討伐體制」、現任 Audioslave 吉他手的 Tom Morrello 以及 System of a Down 的 Serj Tankian——所成立。因為這兩個樂隊也參加 Lollapalooza 的巡迴演唱，所以他們在每個表演場地都以「正義之軸」之名舉辦政治及社會議題的公共論壇。

這主要是因為費城獨立媒體中心在現場散發一份批評 Clear Channel 的傳單，上面寫著：「我們的電台要被這些大資本電台吞噬光嗎？ Clear Channel 這個最大的電台寡頭已經壟斷了一千兩百多家電台，開除所有具有獨立思考能力的人，並且把你家的電台變成一個龐大的、機器人控制的點唱機！」所以 Lollapalooza 音樂節人員勸他們收起傳單，否則便請離開會場。

同一時間，2003 年 6 月初，美國東部的樂迷都為即將舉辦的 Field Day 音樂節興奮不已。演唱會陣容有電台司令、Blur、Underworld、Liz Phair、Spiritualized、Beck、Beastie Boys 等，票價卻不到 100 美金。這是一場希望仿效英國 Glastonbury Festival 的音樂節，除了音樂表演外還有各種裝置藝術。但是就在演唱會前兩天，主辦單位突然把地點從紐約長島的一個小鎮，改為紐澤西的巨人體育館（我去看了）。演唱會突更然改地點是因為三天前 Suffolk 郡政府認為他們準備不夠，所以不發許可——雖然主辦方在 2 月就已申請，並且開過數次協調會議。

事情沒這麼簡單。有人指出，當地官方是受到了美國媒體鉅子 Clear Channel Communications 的壓力。

誰是 Clear Channel Communications？

Clear Channel Communications 是美國傳播和音樂界在九〇年代中期新崛起的龐大勢力，主要歸因於美國在 1996 年的《電信法》（*Telecommunications Act of 1996*）解除了對於媒體所有權的限制，尤其是電台。Clear Channel 因此成為最大贏家：從原本擁有四十三家電台，一躍成為擁有一千兩百家以上的廣播電台，比第二名多了九百七十多家；而在流行音樂電台市場中，他們在全美的占有率更超過一半，很多城市幾乎所有的流行音樂台都是他們的。他們還不斷擴張在其他傳播領域的勢力，包括擁有全美一百個以上的表演場地、數十家區域性電視頻道、數份廣播業界的雜誌、紐約地鐵車站廣告的合約，甚至在 2000 年買下原本美國最大的演唱會舉辦公司 SFX Entertainment，一躍成為全美最大的演唱會舉辦者。2003 年 8 月，美國西班牙語兩大媒體集團 Hispanic Broadcasting Corporation 及 Univision Communications 決定合併成立新公司，這個新公司將掌握美國 70% 的西語市場，而最大得利者就是原 Hispanic Broadcasting Corporation 的最大股東 Clear Channel。

Clear Channel 作為媒體鉅子，毫不遮掩他們的品味低劣和壓迫獨立業者的手段。他們無所不用其極地鯨吞蠶食各地電台（許多報導都指出他們甚至恐嚇他們欲收購的對象，或者壓迫客戶選擇他們），當他們掌握市場後，無時無刻不在重播排行榜前五十名，甚至是讓同樣的 DJ 在不同地區做相同的節目。品味特殊的 DJ 或者不願意遵守電台政策者則被開除。

更惡名昭彰的是他們對演唱會舉辦權的控制。因為他們掌握龐大電台頻

道，可以大力促銷自己辦的演唱會。如果有藝人要給其他獨立業者舉辦演唱會，便無法在 Clear Channel 的電台播促銷廣告，甚至他們的歌曲還會遭到杯葛。可想而知，對於擁有這麼龐大電台網路的媒體集團，唱片公司自然不敢不聽話。2001 年，丹佛市一家獨立的演唱會舉辦公司終於無法再忍受，決定控告 Clear Channel 阻礙競爭。

「九一一」之後，Clear Channel 對政治的介入引起更多注目。例如，媒體廣泛報導他們提出一份包含 158 首歌曲的黑名單，不希望旗下電台播出，而 2003 年對狄克西女子三人組的政治打壓也再次顯示這個傳播寡頭集團的強烈政治立場。

對於 Clear Channel 的政治立場和行動，美國著名經濟學家，也是知名專欄作家的保羅・克魯格曼（Paul Krugman）在《紐約時報》（2003/3/26）指出，這是因為他們的高層和小布希有密切關係。在小布希還是德州州長時，Clear Channel 的副總裁湯姆・希克斯（Tom Hicks）是德州大學投資管理公司的總裁，Clear Channel 總裁則是這家投資公司的董事。這家投資公司和共和黨及小布希家族的企業關係密切。

諷刺的是，他們的惡形惡狀竟成了政策鬆綁的掘墓人。2003 年初，美國聯邦通訊委員會（FCC）準備進一步解除媒體所有權的限制政策。事實上，這也是美國主要媒體鉅子一直渴望的，他們原本就不滿 1996 年《電信法》只讓電台所有權限制鬆綁，一直希望電視和報紙也能更大幅地解除限制。但是他們現在卻擔心一旦 Clear Channel 的惡劣行徑讓人看穿自由化的真相，他們的企圖就會面臨重重困難。

果然，越來越多的議員（當然主要是民主黨）不斷抱怨 Clear Channel，召開公聽會調查他們是否阻礙公平競爭，批評美國聯邦通訊委員會的鬆綁立場。民主黨參議員霍林斯（Ernest "Fritz" Hollings）更指出，電台經營權管制鬆綁後，競爭業者少了 34%，廣告成本增加了 90%。以至於連原本一向鼓吹管制鬆綁不遺餘力的 FCC 主席邁克爾‧鮑威爾（Michael Powell）都表示對電台市場的寡頭化感到憂心。最終，FCC 提出進一步解除媒體所有權限制的議案終於被國會否決了。Clear Channel 對於「捍衛」媒體自由確實貢獻良多。

　　更重要的是，Clear Channel 的例子清楚顯示：所謂的「自由化」其實本質乃是減少人民多元選擇的「不自由化」。當然，目前 Clear Channel 還沒有真正受到任何阻礙，這次的否決案或許只是媒體鉅子擴權的一次小挫敗，美國的自由與保守之戰還會繼續下去！

輯四

一九九〇年代至今

第 九 章

走向黎明：
如何歌唱生命之歌？

人的生命價值可以被公權力決定嗎？

在思考這個倫理問題前，不要忘了公權力／國家機器本身就充滿各種偏差和制度性歧視。資本主義、父權主義、種族主義總是以不同的角度滲透、形塑國家權力。

1976 年，鮑伯·狄倫用歌曲為拳王「颶風」魯賓·卡特（Rubin "Hurricane" Carter）寫下傳記。數千字的歌詞敘述魯賓·卡特如何因為他的黑皮膚蒙受殺人犯的不白之冤，並遭遇不公平的審判，枉坐數十年牢 [1]。我們很少聽到狄倫如此激憤地吶喊：

> How can the life of such a man
>
> Be in the palm of some fool's hand ?
>
> To see him obviously framed
>
> Couldn't help but make me feel ashamed to live in a land
>
> Where justice is a game

> 這樣一個人的性命
>
> 如何能繫之於某些蠢人手中？

1 丹佐·華盛頓曾主演過一部關於他的傳記電影《捍衛正義》（Hurricane）。

看到他明顯被誣陷

我不由得以自己生存的土地為恥

在這裡，司法正義只是遊戲

—〈颶風〉（Hurricane）

1.

1998 年 12 月 12 日，國際人權日的兩天後，倫敦有一場盛大的演唱會，參與者包括恰巴王八（Chumbawamba）、Chuck D、討伐體制、Peter Gabriel、「Prince」（當時他的藝名為 The Artist Formerly Known as Prince）、Ted Nugent、Keith Richards、化學兄弟（Chemical Brothers）等等。演唱會名稱是「Abu-Jamal Benefit」。主角穆米亞·阿布·賈馬爾（Mumia Abu-Jamal）不是什麼偉大英雄，而是一個命在旦夕的黑人——他在十六年前被判死刑。

1981 年在費城，當穆米亞·阿布·賈馬爾在路上看到弟弟因為交通違規被員警毆打而下車干預時，他不知道他即將走入美國司法體制最黑暗的深淵。那名員警後來被槍殺，檢察官指控是穆米亞·阿布·賈馬爾所為，但穆米亞堅稱他是無辜的。在審理過程中，不但現場目擊證人指出真正人犯跑走了，其他的呈堂證據也都對檢察官的起訴投下許多疑點。可是穆米亞仍被判有罪。許多人認為關鍵在於檢方指控他曾是激進的黑豹黨員（Black Panther）[2]，並認為他槍殺員警有政治動機。國際

特赦組織在 2000 年發表的調查報告中，指出該案證據是「矛盾且不完整的」。

1999 年在另一場美國的慈善演唱會前夕，「討伐體制」的吉他手湯姆·莫瑞勒說：「穆米亞的審判乃是不正義的：員警威脅證人，陪審團中沒有非洲裔美國人，有的只是一個充滿敵意和種族歧視的法官，和一個因穆米亞的政治信念而要求判他死刑的檢察官！穆米亞是一個敢言的革命者，我們不會讓他的聲音沉默。我們和國際特赦組織將共同要求重新審判。今天這場演唱會不是一般的表演，我們是為了一個無辜的生命演出。」[3]

在面對死刑的十六年間，穆米亞已經寫了三本書。美國知識界、文化界，甚至娛樂界的許多人都不斷呼籲拯救他，包括導演奧立佛·史東（Oliver Stone）、演員蘇珊·莎蘭登（Susan Sarandon）、保羅·紐曼（Paul Newman）、美國最具影響力的左翼思想家喬姆斯基（Noam Chomsky）等人。1995 年，包括 Sting、R.E.M. 的主唱 Michael Stipe、Talking Heads 樂隊的主唱 David Byrne 等人更聯名在《紐約時報》刊登廣告要求重新審判。相對地，警察協會則不斷抗議這些聲援的歌手，甚至抵制他們的演唱會，不論是關於穆米亞的慈善演唱會，或者只是歌手的個人演唱會，如 Sting 這位前「警察」樂隊成員在美國的個人演出。

2 黑豹黨成立於六〇年代後期，是主張黑人民權的激進政治組織。
3 http://www.mtv.com/news/articles/1425449/01111999/beastie_boys.jhtml

這幾年來，穆米亞・阿布・賈馬爾已經成為美國反抗運動的精神象徵，甚至是全世界二十多個城市（如巴黎、哥本哈根等）的榮譽市民，在各大反全球化及反戰活動中，也總有援救穆米亞・阿布・賈馬爾的聲音。他自己從不自憐或是喪志，反而不斷寫專欄，以文字參與當前的反抗運動[4]。

穆米亞・阿布・賈馬爾和「颶風」魯本・卡特的故事是如此類似，同樣是充滿歧視的司法體制下的受害者，但他們同樣努力生存下去，在獄中不斷創作，用他們的故事來激勵更多人。魯本最後終於出獄，然而，穆米亞卻至今仍身陷囹圄，直到 2012 年，才終於從死刑改判無期徒刑。

2.

1999 年 3 月的英國利物浦，有另一場為了一個死刑犯而舉辦的慈善義演。主要擔綱的是另類搖滾／電子樂隊「原始吶喊」（Primal Scream），以及結合雷鬼、嘻哈和印度樂風格而深受矚目的亞裔英國樂隊 Asian Dub Foundation（簡稱 ADF），被聲援的對象是亞裔的薩德佩・蘭姆（Satpal Ram）。

1986 年在伯明罕的一間印度餐館，薩德佩・蘭姆遭到六名種族歧視者的攻擊，在自衛的情形下意外殺死了其中一名攻擊者。他被一個全是白人的評審團判為謀殺罪，被處以終身監禁。1996 年他又輸掉上訴，因為評審團只聽了攻擊者的意見。

如同「颶風」魯本‧卡特、穆米亞‧阿布‧賈馬爾和無數類似的案件，從起訴到判罪，整個過程都在充滿瑕玷的狀況下粗率定罪。「原始吶喊」主唱 Bobby Gillespie 就直接指出，薩德佩‧蘭姆是在受到種族歧視的攻擊中自衛，因為他是活躍的政治人士，所以成為種族政治下的犧牲者。

他們呼籲讀者和聽眾寫信給英國內政部長抗議英國獄政制度的殘酷不合理。由於監獄發言人表示薩德佩‧蘭姆一直在挑戰監獄制度，並鼓勵其他人挑戰，所以薩德佩‧蘭姆不斷被換到不同監獄，並且不讓他交朋友。至今他已換了六十所以上的監獄。

長期來關注社會改造並成立基金會支援社區組織及教育的 ADF 寫了一首歌〈Free Satpal Ram〉收在專輯《拉菲的復仇》（*Rafi's Revenge*）中。在歌詞中他們寫著：

> ADF 再一次挺身而出
> 看到無辜者被囚禁
> 我們鬧事不依
> 因為這也可能發生在我們身上
> 該是我們起來反抗的時候了

4 請參考 http://www.freemumia.org/articles.html

因爲我們已經受夠了！

3.

1991 年 8 月 15 日，十九歲的少年蘇建和坐在家中吃飯，突然警方上門了。

他們說，他犯下重大命案。那是五個月前，在汐止的吳銘漢夫婦命案。當晚十一點，劉秉郎、莊林勳兩人也被逮捕，被控以同樣罪名。

兩天前，警方逮捕了主要嫌疑犯王文孝。王文孝先是承認只有一人犯案，後來供出他弟王文忠負責把風，另外還有蘇建和等三人共犯。

1992 年 1 月王文孝軍法審判定讞執行槍決。在他死前，都沒有和蘇建和三人對質過。

1995 年 2 月最高法院三審定讞，蘇建和三人各被判處兩個死刑、褫奪公權終身。他們成爲台灣最知名、也最爭議的死刑犯；他們創下台灣司法史上許多第一；他們用盡所有的青春與台灣荒謬的法律體制搏鬥。

全案自始至終幾乎沒有證據可以證明三人涉案。檢方唯一的證據就是自白書——但這份自白是警方刑求，並強迫他們在自白書上簽名得來的。

怎麼刑求？用電擊棒攻擊下體，用打火機燒他們的下巴。

1995 年 3 月，監察委員張德銘提出調查報告認定司法體系的多項疏失，包括違法羈押、刑求、證據取捨有違證據法則等等。當時的法務部

長馬英九表示，「只要仍有疑慮，就不會簽署三人的死刑執行令」。

2000 年 4 月 15 日，他們仍在等待十年不見的黎明。台灣人權促進會等團體所組織的「死囚平反行動大隊」展開「走向黎明」救援行動，每日傍晚在濟南教會，以定點繞行、靜默肅行的方式呈現救援的意志。

5 月 7 日，同樣在濟南教會，他們舉辦了「發光的靈魂——為蘇案中受苦的人祈禱會」。閩南語詩人路寒袖作詞、詹宏達譜曲的〈發光的靈魂〉，遙遙呼應著鮑伯‧狄倫的〈颶風〉，成為這些被體制壓迫，卻努力綻放光芒的生命的美麗獻詞。

發光的靈魂[5] ／ 路寒袖 作

一枝草含一點露
每一蕊會開的花
攏是經過風恰雨
生命著愛甲照顧
芳味益伫咧的時
表示天地無欠記
毋管隨也禾黑攏共前途柱

5 收在專輯《美麗之島人之島》，台權會發行。

袂駛強迫伊落土
血是河，血是江
血是上溫馴的歌
拖磨的生命流落佇暗巷
汝我作夥伸手來甲牽
血是河，血是江
血是上溫馴的歌
拖磨的生命靈魂咧發光
發光的靈魂未來看上遠

　　2010 年蘇建和等三人終於被判無罪當庭釋放。剛出獄的他們在黎明曙光的照耀下，是如此蒼白而憔悴。他們入獄時是二十歲的少年，現在已經是近四十歲的中年了。十九年的青春啊。

　　而穆米亞・阿布・賈馬爾和許多多其他的靈魂卻仍在體制的幽暗處掙扎，他們的黎明何時才能來臨呢？

　　穆米亞・阿布・賈馬爾自己提供了最好的答案：「我是無辜的。法庭不能讓一個無辜的人有罪。任何建立在不義之上的判決都是不義的。對生命、自由和正義的鬥爭將會繼續下去。」[6]

6 http://www.freemumia.org/intro.html

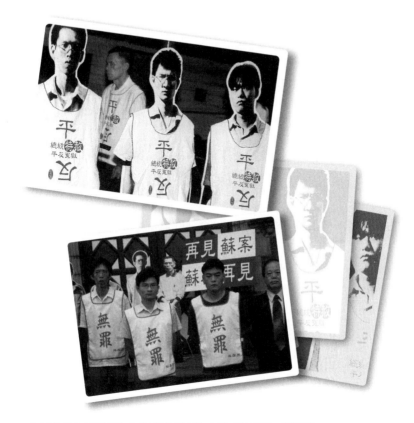

台灣人權促進會等團體組織「死囚平反行動大隊」展開「走向黎明」救援行動。
（蘇案平反行動大隊提供）

第 十 章

愉悅的政治：
瑞舞時代的反叛之舞

1997 年 4 月，倫敦的一個大廣場上，卡車上的音響強力放送著快速而節拍重複的電子音樂，廣場旁的國家美術館前掛起了「還我街道」（Reclaim the Streets）的大旗幟，廣場中央，群眾熱情地舞動著，手中拿的是支持利物浦碼頭工人的示威標語。

這是九〇年代中期英國的抗議場景。不再是手持吉他清聲高唱的民歌，或者是四人組、三和弦的龐克樂隊，而是電音瑞舞（rave）派對。

1.

龐克之後，在英國最能體現音樂、青年文化和政治反抗姿態三者結合的或許就是瑞舞文化，而在美國則似乎是嘻哈文化。

從六〇年代末的「石牆事件」開始，到八〇年代紐約的地下文化，再穿梭到伊比薩島（Ibiza）晃晃悠悠的嬉皮，然後是倫敦南區無所事事的少年、曼徹斯特頹敗氣味中廝混的工人青年、英國森林中的波希米亞旅行者，不同時空的青年文化被這條以科技、音樂與快樂丸爲包裝，骨子裡則是追求身體與心靈徹底解放的軸線，奇妙地聯結起來。軸線的底蘊糅雜著階級、地域、性別等社會矛盾，以及主流體制與青年文化的永恆對抗。軸線之上，則上演著一幕幕關於愛與和平的神話、國家機器的撲殺與瑞舞游擊隊的反抗、黑幫犯罪集團對藥物的爭鬥，以及整個電音時代作爲一個想像的烏托邦的誕生與崩解。我們目不暇接地觀賞這燦爛的

奇異之旅，卻開始懷疑起這該不會是一部胡謅的小說吧……[1]

2.

「它使人們強烈地想要聚在一起，它對抗法西斯主義、種族主義，它包容一切文化，讓不同宗教或膚色的人們都可以進入。所以它不只是享樂主義。」[2]

1989 年，快樂丸（ecstasy，俗稱 E）開始襲捲英國，創造六〇年代後新版的「愛之夏」（summer of love）。這是因為——用提倡者的話來說——快樂丸會讓使用者更容易表達自我、更關心別人、感到更大的快樂、更強烈的自我覺醒，並召喚出人們的想像世界和社群感。因此，跳舞的場所提供的是相對於充滿矛盾與糾紛的社會的另類場域，是愛與和平的紐帶，在其中不分種族、性別、貧富，而 E 則是瑞舞的燃料。E 雖然是個人性的體驗，但卻通常必須在集體的時刻才能讓藥物的效果昇華。

在瑞舞的世界中，人們不是觀賞明星表演，它一方面重新宣稱了個人的權利，另方面讓所有人共同進入一個民主空間。瑞舞世界建構的是一個民主、和諧的「想像的社群」（imagined community）。

更進一步來看，電音瑞舞具有龐克的 DIY 特質：在音樂創作上，人人得以 DIY，尤其是電子音樂高度仰賴 sampling，讓創作者可以輕易生產和傳播音樂；在設備上，相對於大舞廳，瑞舞無需豪華音響設備；

對參與者而言，是免費、自由和開放的。因此不論創作者和閱聽人都得以追求自主性，免於商業體系的宰制。

另一方面，從 1991 年開始，英國興起了「直接行動」（direct action）的抗議風潮，有人稱之為 DIY 的抗議模式。「派對＋抗議」（Party and Protest）就是主要的表現方式，瑞舞因此和「還我街道」（Reclaim the Street）運動、「Rock the Dock」運動以及環保運動等社會抗爭緊密結合。

譬如，「還我街道」運動的主旨是：如果你要改變城市，就先要控制街道。參與者要讓以汽車為尊的街道重新歸還給所有公眾，他們的手段是占領街頭、舉辦派對，用文化和享樂進行社會抗爭。這是因為他們相信街頭派對承接了一切偉大革命歷史的精神，如巴士底監獄的抗爭、巴黎公社，乃至「五月風暴」。[3] 這是革命的嘉年華。

1 詳細故事請參閱《迷幻異域：快樂丸與青年文化的故事》，商周出版社（2002）。關於本書的評論，請見張鐵志，〈電音世代啟示錄〉，收錄於《迷幻異域：快樂丸與青年文化的故事》增修版，商周出版社（2003）。
2 Mary Anna Wright, "The Great British Ecstasy Revolution", in George Mckay（ed）, *DiY Culture, Party and Protest in Nineties Britain*, Verso Press（1998），p.232.
3 John Jordan, "The art of necessity: the subversive imagination of anti-road protest and Reclaim the Streets", in George Mckay（ed）, op.cit.

3.

瑞舞時代的崛起時期正是英國柴契爾主義霸權的統治時期——即使她在 1992 年下台換了另一個保守手相梅爾。這個保守主義包括經濟上的保守，以及道德上的保守，所以包含公共領域或者私人領域。因此不論是電音或藥物所帶來的身體解放和歡愉，以及瑞舞形式的不受約束，在在都挑戰了亟欲規範身體和強調公共秩序的國家機器。

雖然自古以來，青年文化或多或少都對體制提出挑戰，造成主流社會的道德恐慌，但從來沒有一種青年文化像瑞舞一樣，讓國家直接頒布法律禁止。

九〇年代初期，官方越來越注意到在城市邊緣和鄉村到處流動的免費音樂節和瑞舞派對，以及它們所呈現的另類生活方式。融合跳舞音樂與搖滾的樂隊 Primal Scream 的主唱 Bobby Gillespie 說：「政府痛恨大批年輕人、黑人、白人，一起在草地上玩樂和跳舞，一如以前是搖滾樂之於青年文化對社會產生某種威脅。」警方開始動用大批警力企圖阻絕一場場的大型免費音樂節，英國內政部更打算制定反免費音樂節的法律。在 1994 年 11 月通過的《刑事訴訟及公共秩序法》（Criminal Justice and Public Order Law），其中一節就直接叫「和瑞舞有關的權力」（power in relation to raves），讓員警有權禁止民眾參加瑞舞派對。法律中對瑞舞派對的定義是：「一百人以上在戶外場地的集會，並有音樂播放」[4]。法條中更定義 house music 爲「全部或大部分以連續快速重複節拍所構成的音樂」。這是第一次有音樂名詞出現在英國法律中，更是第一次青

年文化運動被法律明文禁止。

這個法案從審議過程就引發了各種的抗爭，也團結了不同的社會群體從 raver 到環保抗爭者。知名電音樂隊 The Prodigy 寫下一首歌：〈他們的法律〉（Their Law），歌詞提到：Fuck them and their Law。另一個電音組合 Orbital，則直接以這部分法律名字爲歌名〈Criminal Justice Law〉，但音樂是四分鐘的空白，以作爲抗議。

這場對抗《刑事訴訟及公共秩序法》的行動讓「愉悅的政治」的概念重新進入英國青年文化[5]。

4.

除了政府的打壓之外，瑞舞自身也有重大的侷限。

首先，正如龐克乃至整個搖滾史的啓示錄，這些原本具有 DIY 精神的音樂，很快就會被音樂工業吞噬，變得商業化、體制化。九〇年代的電音和瑞舞也難逃這個命運：大牌 DJ、豪華舞廳很快成爲電音文化的

4 Hillegonda Rietveld, "Repetitive beats: free parties and the politics of contemporary DIY dance culture in Britain", in George Mckay（ed），op.cit..

5 1997 年，英國國會通過新的《公共娛樂執照法》（Public Entertainment License Bill），賦予地方政府和警察的權力關閉有藥物消費的舞廳，這幾乎意味著所有舞廳都面臨關閉的危險，但是反對的力量卻很微弱，完全不如 1994 年反對《刑事訴訟及公共秩序法》的熱烈。一種解釋就是 1994 年乃是「直接行動」正方興未艾之時，所以有許多其他運動的人事參與，但是這一次只是關於舞廳的權利，而連這些瑞舞一代自己都不關心。參見《迷幻異域》初版，P.257。

來自曼徹斯特的樂隊 Stone Roses 結合了電音與搖滾。

主要場景，電音和瑞舞成為最新最炫的娛樂工業。

再者，瑞舞的跨種族、跨階級的和平社群只是一種迷思。正如《狂喜世代》（*Generation Ecstasy: Into the World of Techno and Rave Culture*）[6]一書所提，藥物所產生的能量與感受本身是無意義的，而是有賴特定的表述，這些表述架構又端視使用者所屬的社會脈絡。所以這個由 E 點燃的瑞舞文化所建構出來的統一，也不可避免地沿著階級、種族和地域分裂。瑞舞本身終究只是一場對於歡愉本身的歡愉，其展現的社會效果其實是特定政治經濟脈絡下，各種生活方式融合的產物。

進一步來看，瑞舞文化的確是和英國工人階層的年輕人密不可分。在蘇格蘭作家歐文·威爾士的小說（以及依據小說改編的電影《猜火車》）中，我們看到在那些蕭條、沒落的城市，年輕人只能用不斷跳舞和藥物來呈現他們的絕望。電音時代的英雄樂隊 Happy Mondays、Stone Roses 也的確都是工人階級出身，但是把一切進步政治投射在這些電音英雄上卻也是一廂情願。英國音樂雜誌《*NME*》就批評 Happy Mondays 是恐同性戀、男性沙文主義，以及拜物主義者，他們是「Working Class Zero」[7]。

更關鍵的是，當電音世代想要與六〇年代同樣建構一個烏托邦時，他

6 Simon Reynolds, *Generation Ecstasy: Into the World of Techno and Rave Culture*, Little, Brown and Company（1998）.
7 這是挪用 John Lennon 讚揚勞工的名曲 Working Class Hero。

們建構的純粹只是逃避的烏托邦，並未試圖改變現實。甚至對於爭取建立其想像的烏托邦——瑞舞的空間——的權利，都十分冷漠 [8]。正如瑞舞一開始就起源自度假勝地伊比薩島，隨之將這種文化移植到英國土地，其實質是讓每個週末的舞池變成伊比薩島，逃離現實生活的壓迫。

九〇年代最紅的電子舞曲樂隊 Prodigy 的 Maxim Reality 就承認：「如果不是 E，這個國家可能早就發生革命了」。[9] 他也說，「我們是來自倫敦的 ravers'party 男孩，我們才不想涉入那些抗爭運動。這首歌就僅僅是關於政府不讓我們 party。沒有其他任何意義。」

5.

瑞舞既是烏托邦式的理想主義，也是虛無的享樂主義；既是逃逸的窗口，也是封閉的暗巷；既提供了反抗的新能量，也是政治意識的麻醉藥。答案端視特定歷史脈絡下，參與者如何形塑他們的文化。

從 1969 年石牆酒吧的同性戀文化到八〇年代末倫敦的「愛之夏」，快樂丸與迷幻 house 創造了英國的新青年文化，但走向世紀末，卻是藥物市場的犯罪化、瑞舞的商業化，以及保守意識形態霸權的不動如山——雖然新工黨上台，但對待青年文化的態度，骨子裡和保守黨是一樣的。

不過，快樂丸的能量逐漸耗盡，烏托邦夢醒，卻不是電音文化的死亡。正如英國瑞舞文化地景中最重要的推手之一，DJ Paul Oakenfold 所說：

「快樂丸讓你覺得：『我做得到，我應該去做』，然後就開始動手了。」
因此，當電音與瑞舞逐漸被主流體制收編時，創作者會不斷投入開發更
多元的電音舞曲，運動者則不斷尋找新的 DIY 反抗模式。更重要的是，
在這場反叛之舞後，整個流行音樂與青年文化的語彙與模式，已經徹底
改變了。

　　接下來，這些「終日狂舞的肉身」（24 Hour Party People）[10] 會以不同
的姿態繼續舞舞舞下去……

8 《迷幻異域》初版，頁 186-188。
9 Simon Reynolds, op.cit., p.382.
10 這是 Happy Monday 的歌曲。2002 年，有一部關於八〇到九〇年代英國曼徹斯特的音樂場景以
　　及重要獨立廠牌 Factory 的電影亦以此為名。

第 十 一 章

「搖動選票」：
以音樂進行組織動員 [1]

1. MTV 世代

我們給你參與政治和表達聲音的機會──這是美國青年集結起來為我們的學校、社區、工作場所，以及關於年輕人的文化議題而鬥爭的一環。[2]

這是美國一個嘗試結合音樂與政治的組織「搖動選票」（Rock the Vote）在一張唱片上寫下的宣言。「搖動選票」是一個不具黨派立場的非營利性組織，其宗旨為「致力於保護言論自由、告訴青年那些深深影響他們的議題，並且鼓勵年輕人去登記投票，大聲說出他們的想法」。

1990 年，由唱片工業成員組成的「搖動選票」成立。一開始是為了反抗八〇年代以來衛道人士對流行音樂創作言論自由的攻擊和箝制（見第六章）。所以「思想審查是不合美國精神的」（Censorship is UnAmerican）成為創辦第一年的口號。這個致力於保障憲法第一修正案、維護言論自由的活動很快便擴展到其他媒體。

針對自 1972 年以來美國年輕人投票率大幅下降的問題，1991 年開始，「搖動選票」將活動重心放到賦予年輕人政治權利、鼓勵年輕人關心政治、參與投票。當年參議院開始討論一項《選民註冊改革法案》（*National*

1 本文引文若未標明，則是來自 Rock the Vote 網站。
2 這是 10000 Maniacs 單曲 CD〈Few and Far Between〉上由「搖動選票」提供的文字。

Voter Registration Reform Act），讓公民可以更容易註冊爲選民[3]，譬如可以通訊註冊，或者提供更多公共機關作爲登記註冊地點。「搖動選票」積極參與推動此法案，如在 R.E.M.、Lenny Kravitz、Red Hot Chili Peppers、Living Colour 等當紅樂隊的長條 CD 盒中附上「給參議員的一封信」（Dear Senator）明信片，鼓吹愛好音樂的年輕人向參議院表達他們的心聲。1992 年他們更進一步徵募義工，在校園裡和演唱會上讓選民註冊；製作一系列公益廣告，讓 Eddie Vedder、Queen Latifah、Aerosmith 在電視上鼓勵年輕人站出來。

積極參與「搖動選票」的美國著名女歌手雪莉・可洛（Sheryl Crow）表示：「我最擔心年輕人不出來投票，對政治冷漠。說政治與他們不相關絕對是錯的。我認爲如果你眞的有意見要表達，那麼，第一步就是出去投票。」

結果是，美國年輕人改變了二十年來的冷漠風氣，1992 年的總統大選投票率比 1988 年高出 20%。這些成長於八〇年代的 MTV 一代走出來，註冊、投票，並且選出一位出生於嬰兒潮的總統——柯林頓。光是「搖動選票」就協助登記了三十五萬名新選民，並且讓兩百多萬的選民走進投票所。柯林頓當選後，也在 1993 年簽署了這項改變選民登記制度的法案，並在白宮簽署法案的儀式上肯定了「搖動選票」的關鍵角色，這個通過音樂進行政治動員的組織讓所有政治力量都不敢忽視[4]。

2. 撼動體制

「搖動選票」並不以此自滿，仍持續鼓勵年輕人參與政治，並開始提供各種對議題的分析方案。1994 年，他們出版了一百萬份《撼動體制：寫給美國青年的保健指南》(*Rock the System: A Guide to Health Care for Young Americans*)，讓民眾免費索取。1996 年的總統大選，則結合其他團體建立了一個組織網路 Youth Vote '96'，印製了比較兩黨候選人政策的小冊子供投票參考。1998 年，他們修改了組織結構及使命，強調致力於保障言論自由，鼓勵年輕人參與社區活動和各種社會議題。正如他們在美國另類樂隊 10,000 Maniacs 單曲〈Few and Far Between〉的 CD 內頁上所寫的：「『搖動選票』要借由大規模的投票掌握全國的焦點。現在，我們有機會去影響那些關於年輕人日常生活的各種議題：如言論檢查、健康醫療、經濟和教育基金。」

十多年來，「搖動選票」已從早期致力於關心言論自由和鼓勵年輕選民註冊投票的組織，擴展成一個全方位的運動組織，主要議題包括環保、選舉經費改革、最低工資、教育、種族歧視、性偏好以及保健問題。

針對不同議題，他們採取分眾行銷的音樂策略。譬如 2000 年的總統

3 台灣是合格選民都可以在投票日直接去投票，美國選民則必須在每次選舉前去登記註冊為選民。因此許多人可能會因為註冊地點不方便，或是不熟悉註冊程序，甚至不願意多花時間在這種公共事務上，而不去投票，因此美國投票率一直很低。

4 美國著名政治電視劇集《白宮風雲》(*The West Wing*)，就曾在戲中出現民主黨總統與 RTV 合辦的活動。雖然節目肯定了 RTV 的影響力，但實際上 RTV 不可能與特定政治黨派合作。

大選，他們先是推出「Rap the Vote 2000」活動，鼓勵嘻哈族群去「註冊、投票、代表」（Register. Vote. Represent），並找了「吹牛老爹」（Puff Daddy）和 LL Cool J 拍攝電視廣告。又與同性戀組織 GLAAD 合作，針對同性戀族群討論相關議題。2003 年 Lenny Kravitz 與「搖動選票」合作發行了反戰單曲〈我們需要和平〉（We Want Peace），在後者網站提供免費下載。2004 年則針對女性推出「Chicks Rock, Chicks Vote!」的活動，邀請女性藝人如 Dixie Chicks 為代言人，呼籲女孩關注她們各種切身議題，並積極參與投票。

除了議題的多元外，「搖動選票」的成功更在於各種運動策略的結合，從與大明星結盟到持之以恆的草根工作。他們採取找重要藝人拍攝電視廣告、在 CD 上介紹「搖動選票」理念、在演唱會上辦選民登記等不同方式來表達議題，並長期與美國 MTV 頻道合作，包括舉辦電視演唱會、和 MTV 音樂獎合作、在 MTV 電視台的新聞中開闢「選擇或失去」（Choose or Lose）單元等，深入分析候選人和與年輕人的相關議題。「搖動選票」的行政總裁就說：「許多年輕人不信任傳統媒體的選舉報導，但是 MTV 的『選擇或失去』節目包含了與他們緊密相關的政治資訊。」

他們也深深掌握草根運動的力量，並且發揮各種創意。例如他們在 1996 年率先通過網路讓選民註冊，並和 MTV 頻道合作做了一輛「Choose or Lose」號巴士，以及在各城市、歌手演唱會或 Lillith Fair、Lollapalooza 等深受年輕人歡迎的音樂節，辦理選民註冊或者發放文宣和貼紙等。

2001 年他們進一步成立「社區街頭行動隊」（Community Street Team），廣泛徵召關心政治的年輕人加入，將他們組織成真正具有行動力的政治力量，在全美各地方創建草根組織、宣傳理念、協助選民註冊、發散小冊子等等。因為「搖動選票」的信念是：**「真實、深刻而持久的社會改變來自有組織的政治行動，並且永遠如此。」**

3. 永不放棄介入

「搖動選票」每年頒發一項 Patrick Lippert 獎給對政治和社會議題有貢獻的音樂人。長期關心社會議題的英國歌手 Sting 獲此獎項時的致詞發人深省。他說，不久前奧地利極右派政黨自由黨（Liberal Party）剛加入執政聯盟——這是二次大戰後在西歐首次有極右派政黨取得政權——他思考是否要取消預定在奧地利舉行的兩場演唱會以示抗議。但是他在思考這個問題時，想到「搖動選票」的精神：「搖動選票」是要讓年輕人知道他們有權利去影響那些深深影響他們的議題，而產生影響力的方式是在政治過程中的參與和對話。

因此，他接著說：**「我們不能因為我們不接受民主產生的結果而停止民主，而是必須通過參與、對話和理性的力量來解決問題。杯葛奧地利只會產生負面效果。如果我們仍相信流行文化有力量影響人們的思考、信念，以及他們選擇生活的方式，那麼自我摧毀這個實踐領域就是短視……因為你是放棄了那個社群中與你有共同想法的人。奧地利仍然是**

一個開放的社會，而大眾文化仍然是讓其社會保持開放的重要方式。我們不能放棄奧地利青年追求進步的理想主義和勇氣。他們需要我們的支援和我們的友誼。他們需要鬥爭下去，需要『搖動選票』。」

4. 選擇或失去

2003 年 10 月底，我的 email 信箱收到「搖動選票」寄來的一個活動通知。他們要和 CNN 有線電視網在 11 月 4 日於波士頓舉辦民主黨九位候選人的黨內辯論，並舉辦一個競賽，獎品是到波士頓的機票以及美國最著名的霜淇淋牌子 Ben and Jerry's 的一年禮券——沒錯，Ben and Jerry's 的老闆是著名的自由派。競賽項目是在網上把你朋友中還沒有註冊成為選民者，或是需要更新註冊的名單填上，填最多的人就可以得到這份大獎。

這就是「搖動選票」，他們不但積極推動年輕人介入政治行動，更以最具創意的方式來從事這項嚴肅的運動。他們自主於任何政治勢力，由音樂人主動創造和推動，在此基礎上結合其他社運或公益團體。

是的，你如果不去參與選擇，就會失去影響那些與你生活密切相關的決策機會。這是「搖動選票」要傳遞給青年的重要訊息。搖滾樂本來就是體現青年文化的重要媒介，因此他們希望能通過音樂的力量，把年輕人重新帶入政治過程，讓他們知道他們是有權利與有能力去參與去介入政治過程，並且改變他們的生活。這正是民主體制的基本精神。

英國歌手 Sting：我們不能因為我們不接受民主產生的結果而停止民主，而是必須通過參與、對話和理性的力量來解決問題。

第 十 二 章

Brit-pop 與第三條路的背叛

Change your name to new / Forget the fucking labour... it's about the politics of celebrity of endless days in the sun in Tuscany.

——Manic Street Preachers/Socialist Serenade

1.

當 1997 年 5 月英國工黨打敗執政十八年之久的保守黨時，重新上台時，如同大部分英國公民，英國搖滾樂界欣喜若狂。「經過十八年的種族主義、國族主義、同性戀恐懼症、仇外主義、傲慢、貪婪的統治之後，保守黨終於下台了！經過十八年的抗議歌曲抵抗，我們終於趕走了這些混蛋了。」「十八年，對於搖滾樂簡直就是永遠。」英國音樂雜誌《NME》說。[1]

搖滾樂界對工黨重新上台的興奮不難理解。對許多出身工人階級家庭的搖滾樂隊而言，支持工黨是相當自然的；八〇年代中期，不少樂手和工黨甚至組織了「紅楔」（見第四章）來吸引年輕人介入政治議題，《NME》更是長期對保守黨提出批判。

而且，工黨在 1997 年上台的意義不只是政黨輪替，新政府的首相布

1 *NME*, 1998, March.

萊爾（Tony Blair）更是一個大學時代玩樂隊、喜歡另類音樂的搖滾中年。

事實上，這次大選也正是英倫搖滾（Brit-pop）在英國音樂取得霸權地位的最高潮，所以工黨在競選時就試圖借由這些樂隊來獲取年輕人選票。例如，在一張選舉海報上，「綠洲」（Oasis）和「布勒」（Blur）兩樂隊主唱對視，文字寫著：「除了彼此，他們最恨的就是保守黨。」1996 年的全英音樂獎上，綠洲樂隊主唱 Noel Gallagher 說，這個國家只有七個人在為年輕人努力：綠洲樂隊的五個團員、艾倫‧麥基（Alan McGee，綠洲樂隊唱片公司 Creation 的老闆）和布萊爾[2]。

布萊爾沒讓綠洲樂隊失望，不但在首相官邸唐寧街十號的就任派對上邀請他們，更找艾倫‧麥基擔任政府文化部門顧問。而這乃是布萊爾施政計畫的一環，因為他認知到英國的搖滾樂和電子樂已經成為英國最成功的文化和娛樂產業，所以他要提出「酷英國」（Cool Britannia）口號，要以流行文化和搖滾樂為計畫的重心來重新包裝英國，促進經濟增長，並凸顯他與老態龍鍾的保守黨的不同。

因此，英國樂界所有人都興奮高喊：這是英國第一個搖滾樂政府！

2.

不到一年，《NME》3 月份的封面人物正是英國首相布萊爾，只是他臉上有個碩大的標題「你有被欺騙的感覺嗎？」專題內容訪問了二十

幾個當紅的樂隊——Charlatans、Catatonia、Gene、Pulp、The Verve、原始吶喊……他們猛烈抨擊新工黨政策，他們怒吼要「踢布萊爾的屁股」。

為什麼？為什麼英國搖滾樂「數十年來本能地、根深柢固地對工黨的支持在過去幾個月已徹底消失」？

具體地說，樂界主要抗議的政策有：

1 │ 「新政」計畫（New Deal），即對失業者的一套「工作福利計畫」（workfare）

這是所謂「第三條路」對傳統福利國家的改革，如二十五歲以下青年失業六個月後，必須工作或參加就業輔導，否則就不能領取失業救濟金；單親媽媽亦被迫工作才有補助。

這可以說是對音樂工作者最直接的傷害。被訪問的二十四個當紅樂隊都表示過去沒有這些救濟金，根本不可能活下來。當年英國最頂尖的搖滾樂隊 The Verve 說：「搞音樂不像別的工作——你必須打好基礎才能開始賺錢。如果一週工作六天，如何能投入音樂？你永遠不會有時間或精力練習。」更進一步來看，這是生活方式選擇的問題。和布萊爾關係良好的綠洲樂隊就在歌中批判過為工作而工作的現象：

2 Andrew Collins，*Billy Bragg: Still Suitable for Miners*——*The Official Biography*，Virgin Publishing（1998）.

在這個沒有值得付出的工作的環境中

你還必須力地尋找工作，不是令人惱怒嗎？

這真是瘋狂的情境

但是我需要的只是香菸與酒精

—— 〈香煙與酒精〉（Cigarettes & Alcohol）

艾倫‧麥基說得好：「對某些人而言，讓他們就業也許是好的；但如果你知道你想要做什麼，尤其是搞音樂時，就不應該被強迫去做你不想做的工作。」正如電影《猜火車》（*Trainspotting*）著名的開場白，在目前的社會體制下，年輕人只能服從體制的價值與規範，而沒有「選擇生活」（choose life）的權利與機會。這個「新政」計畫更徹底地剝奪了另類生活方式的可能性。

2 │ 拒絕重新檢討過時的藥物政策

當然幾乎所有受訪的藝人都認為大麻應該合法化，許多人也引述世界衛生組織的報告，指出酒精比大麻對人體更有害。因此他們都對工黨不願重新討論過時的藥物政策感到失望。艾倫‧麥基說，作為政府的顧問，他的興趣除了音樂外，就是藥物政策。他認為工黨的藥物政策好像仍停留在五○年代，而這是因為布萊爾要訴諸所謂的「中間路線的英國」（Middle England）、訴諸所謂的主流價值。他失望地說至少要等一百五十年，藥物在英國才會合法化。

3 │削減高等教育補助

對於布萊爾政府要削減大學學費補助的政策，布勒樂隊主唱 Damon Albarn 首先發難批評。1998 年 5 月當這個法案通過委員會階段時，許多樂隊都應當時擔任工黨議員 Ken Livingstone [3] 之邀，寫公開信抗議工黨政府。當年大紅的英國亞裔樂隊 Cornershop 的金德‧辛格（Tjinder Singh）和「原始吶喊」的鮑比‧吉萊斯皮就在信中表示：

> 我們相信這些提案違反社會正義的原則和政府對擴大高等教育機會的承諾，廢除教育補助會使最底層的學生承擔最龐大的債務。我們相信這些提案背後的哲學是完全錯誤的。他們稱因為學生從高等教育獲利，所以他們應該付費，如果依此論之，這意味著病人必須為治療付費，父母要為初等教育付費等等。然而我們認為當人人均有機會接近高等教育時，整體社會均會因此獲益。所以整體社會的公民應為這個成本有所付出：也就是通過賦稅體系讓人們根據他們的能力付出。[4]

搖滾樂手對工黨的不滿還有許多。如「恰巴王八」所說，為了「單親媽媽、領年金者、被解雇的碼頭工人、被強迫工作才有救濟金者、被拒

3 Ken Livingstone 是英國工黨中和搖滾樂關係深厚且立場比一般工黨議員更激進的政治人物。他曾率先結合搖滾樂手推動大倫敦自治委員會的進步理念（見第四章），曾在 Blur 的《Great Escape》專輯中現身。2000 年他競選倫敦市長時，Blur、「化學兄弟」等都公開支持他。
4 *NME*, 1998, March.

絕法律補助的人、被拒絕免費大學教育的學生、遊民，以及所有被工黨
政府踐躪的下層人民」⁵，他們想把工黨的頭浸到冰水中。

在這些抗議行動之後，越來越多的歌曲批判布萊爾。「恰巴王八」以
布萊爾為名寫下一首歌〈托尼‧布萊爾〉（Tony Blair）諷刺他只會討好
保守派：「托尼，現在你跟所有那些你討厭的女孩約會／所以我不相
信你說的任何話。」Pulp 則以他們一貫幽默諷刺的尖銳文字，在單曲
〈古柯鹼社會主義〉（Cocaine Socialism）中，描寫布萊爾如何以社會
主義之名討好搖滾樂界。九○年代的社會主義代表樂隊「瘋狂街頭傳教
士」（Manic Street Preachers）更獻上一首〈社會主義小夜曲〉（Socialist
Serenade）嚴厲批評工黨的教育政策：

當你必須為受教育的權利付費
教育還有什麼意義？
陽光照不到的地方
這才是事實的另一面
他們沒算上
那些肢殘與視障者

《NME》嚴厲批判說，布萊爾所要追求的「酷英國」完全只是表象；
實際上，他所訴諸的「中間路線的英國」乃是視野狹隘、文化保守、政
治反動、種族主義和恐同性戀的。他們憤怒指出：「我們的音樂、我們

的文化、我們的汗水被重新包裝，加上了一個可愛的新名稱，然後被用來給這個反動的工黨政府一個激進的標記！」[6]

3.

當然也有許多樂手沒有加入這些抗議的行列，不是他們持相反意見，而是他們有先見之明。九〇年代龐克樂隊「沉睡者」（The Sleeper）的Louise Wener 就在《*Melody Maker*》雜誌發表一封公開信批評這些大叫被騙的搖滾樂手的無知[7]：「只要隨便看看工黨過去的歷史，就知道保守黨／工黨是雙頭怪獸，是不可分割的概念……你不能怪布萊爾想要掠奪青年文化，不正是諸位讓他如此輕易成功？……政治本來就是追求權力，而任何進入政治的人都希望把他們的世界觀強加在我們身上。你要一直相信工黨是那一堆爛傢伙中最好的，這就是你要創造的真實世界嗎？這是不是一種另類想像力的貧乏？」

八〇年代工黨的搖滾樂大將、「紅楔」的主要旗手比利‧布雷格早在1991 波灣戰爭時就失望地退出工黨。雖然這次為了讓保守黨下台，他仍投給工黨，並且在一些小鎮為部分工黨候選人演唱，但是他不對布萊

5 *NME*, 1998, March.
6 *NME*, 1998, March.
7 *Melody Maker*, 1998, March.

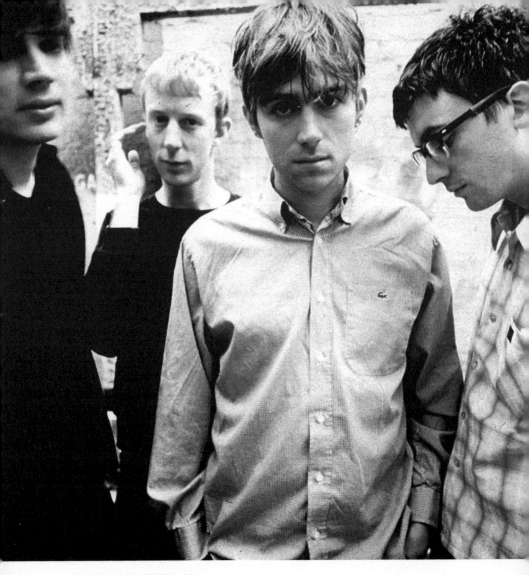

Blur 批評布萊爾的「酷英國」理念。

爾的新工黨有太多期待。在英國評論性刊物《New Statesman & Society》[8]
的專訪中，比利·布雷格說，當柏林圍牆倒塌和柴契爾夫人下台後，英
國需要尋找社會主義的新道路，而這顯然不是布萊爾。在《NME》的
訪問中，他則表示雖然現在所有國家都是混合經濟，但重點是傾向左邊
還是右邊，而結果無論如何都不會完全依賴市場。市場是買東西的地
方，而不是你動手術、獲得教育的地方。追求社會改革和公平社會的唯
一方法是向富人課稅！但工黨卻不敢說這些話。因為他們是如此渴望中
產階級的選票。

　　無論如何，從柯林頓到布萊爾，當他們將流行音樂整編為新的政治動
員工具，並借此打造他們的年輕流行形象時，卻聽不到年輕人的真正
聲音與需求，而只重視自己的選票利益。當然，更重要的是，別忘了
Louise Wener 一針見血的警告：

　　「下一次當你們無法入睡時，當你們醒來時發現被欺騙和背叛，也許
又開始擔心單親媽媽的尊嚴被剝奪，別忘了，是你們使這些發生的。」

8 1996/13/09

碼頭工人站起來：
Rock the Dock

利物浦碼頭工人和他們的家庭是一股激勵的力量。他們保衛的是基本的工作保障、公平工資和工作條件，儘管他們被大部分工會領袖和右翼的布萊爾政府所背叛。

——肯‧洛奇（Ken Loach）

　　這是英國社會主義導演肯‧洛奇（Ken Loach）的文字，不過這不是他的電影劇本，而是他在一張搖滾專輯《Rock the Dock》封底留下的文字。

　　1995 年 9 月，在披頭四的故鄉利物浦港，一群碼頭工人向資方抗議工作條件的惡劣、公司任意裁員，及引進臨時工人。結果竟是四百個工人被資方

無情解雇。這個勞資爭議在打了兩年半的官司後，於 1999 年 1 月結束。雖然資方終於提出補償計畫，但是一方面許多工人排除在補償方案外，另一方面無論如何，兩年半的失業使得大多數工人的生活仍陷入困境。

英國老牌左翼歌手比利・布雷格（Billy Bragg）和另類樂隊 Dodgy 的鼓手 Mathew Priest 組成了「Rock the Dock」委員會，並和英國獨立廠牌 Creation 公司在 1997 年開始舉辦了一系列募款演唱會，進而在 1998 年發行一張專輯《Rock the Dock》，將全部所得用來幫助這些工人的生活和職業訓練。專輯參與者包括 Billy Bragg、Paul Weller 等八〇年代「紅楔」時代的健將，還有綠洲樂隊、原始吶喊、Boo Radleys、Gene 等共十六組當今英國另類大角。專輯開場則是電影《猜火車》小說原著作者歐文・威爾士（Irvine Welsh）的導言。

肯・洛奇的文字反映出布萊爾上台後，英國左翼社群的深深不滿。因此，「Rock the Dock」本質上是 1997 年英國搖滾樂界反新工黨鬥爭的一環。

譬如 1998 年全英音樂獎中，「恰巴王八」在表演他們的暢銷金曲〈Tubthumping〉時，把歌詞改為「新工黨出賣了碼頭工人，新工黨出賣了碼頭工人，正如他們出賣了我們所有人」。綠洲樂隊 Noel Gallagher 也在專輯的文字上留下如此激勵人心的話：「這個勞資爭議看起來似乎要結束了，但四百個被解雇的工人和他們的家庭卻仍在受苦，鬥爭必須繼續下去！被解雇的原因竟然被人們忽視了這麼久，這真是件可恥的事。人們必須支持他們。去買專輯吧，否則下一個就是你！」

第 十三 章

War Is Over？
沒有停止的反戰歌聲

1. 波斯灣戰爭

1991 年波斯灣戰爭，老布希總統的正義對邪惡之戰。

這一年在波灣戰爭炮火中舉行的葛萊美獎，將終身成就獎頒給抗議歌手的神主牌鮑伯‧狄倫。他和樂隊成員身著黑衣緩緩上台，靜默而嚴肅的氛圍籠罩現場。第一聲吉他刷下，冷靜而暴烈的聲音響起，沒有人分辨得出這是哪一首陌生而又熟悉的音樂。當歌詞逐漸清晰時，人們才知道這是狄倫在 1963 年的反戰名曲〈戰爭的主人〉（Master of War）。

那一次的葛萊美頒獎典禮上，略顯蒼老的狄倫再度祭起他六〇年代的反戰大旗，提出對戰爭的沉痛抗議。

在英國，從八〇年代以來就代表音樂良心的左翼歌手 Billy Bragg，雖然曾與工黨並肩鼓勵年輕人介入政治、與保守黨鬥爭，此時也因為工黨支持英國政府參加海灣戰爭，憤而退出工黨。

但是除了這些老人，在九〇年代初，grunge 成為 X 世代的集體吶喊時，波灣戰爭卻未能掀起三十年前反越戰的波濤。即使約翰‧藍儂遺孀小野洋子和兒子 Sean Lennon 試圖重現六〇年代的場景與歌聲，在紐約街頭掛上「戰爭結束了」（War is Over）的牌子，並組織了歌手合唱藍儂經典反戰單曲〈給和平一個機會〉（Give Peace a Chance），這些對六〇年代英魂的召喚，似乎只顯得是一種失去現實感的鄉愁。

2. 沒有邊界

後冷戰時期，當人們以為全球化帶來的是一個全新地球村時，南斯拉夫的內戰卻不斷質問著我們關於族群、國界與人性的種種繁複命題[1]。

1995 年當波士尼亞─赫塞哥維那的首府薩拉耶佛進行圍城戰時，由英國慈善機構 War Child 推動，以英國搖滾另類樂界為主，出版了一張為戰爭中受難兒童募款的專輯《Help》[2]。1997 年 9 月，U2 來到薩拉耶佛進行了一場歷史性的演唱會，不同族群的年輕人都聚集在這裡傾聽波諾的和平訊息，唱他的經典名曲：〈One〉[3]。幾年後，當巴爾幹半島的戰火從薩拉耶佛轉移到科索沃（Kosovo），當「種族淨絕」依然挑戰人類文明時，1999 年搖滾樂界又再度出來援助被迫離開家鄉的科索沃難民，出版另一張慈善專輯《沒有邊界》（No Boundaries），裡面聚集了許多重要音樂人。

不過，相較於六〇年代，鮑伯·狄倫、約翰·藍儂或一整個時代的反戰歌聲試圖去反省戰爭的本質和美國的角色時，九〇年代這些音樂人似乎只能發揮善心去為受難者募款，而未能提升反省與批判的層次。

3. 伊拉克戰爭

2003 年 3 月，美國政府攻打伊拉克，那些燃燒的炮彈自此改變了國際政治和美國國內的政治地圖。

四年過去，海珊的巨大銅像被拉倒，伊拉克舉行選舉，但是伊拉克境

內的血腥和衝突狀況日益嚴重。美軍在伊拉克土地上死亡人數已經超過數千人，伊拉克人民的死傷根本難以計算。美英出現了六〇年代之後最盛大的反戰浪潮，以及音樂界的反戰之聲。

但在戰爭開始前以及戰爭初期，反戰的聲音還很微弱，尤其是在後九一一的美國，愛國主義高漲。

在 2002 年底，在「Stop the War」網站上只有六個音樂人，比電影界和作家都更少，包括 Billy Bragg、Brian Eno、Damon Albarn、Guy Garvey（Elbow 樂隊）、Rober "3D" Del Naja（Massive Attack 樂隊）。Damon Albarn 和 Del Naja 參加了 2002 年 9 月於倫敦舉行的第一次具規模的反戰遊行。

1 巴爾幹半島由於存在多種族和宗教，一直是歐洲火藥庫。而二戰後成立的前南斯拉夫邦聯共有六個加盟國，分別是塞爾維亞、斯洛文尼亞、馬其頓、克羅地亞、黑山、波士尼亞－赫塞哥維那，且在各加盟國中都有不同種族居住，因此關係十分緊張。1992 年時波士尼亞－赫塞哥維那要求獨立，但波士尼亞－赫塞哥維那內部有三大種族：塞爾維亞人、克羅地亞人、穆斯林人，而塞爾維亞人希望留在南聯內，並與南聯最大成員國塞爾維亞結合為大塞爾維亞。因此，塞爾維亞國就在南聯盟的名義下，派兵進入波士尼亞－赫塞哥維那。1993 到 1995 年，穆斯林人主要控制的首府薩拉耶佛，遭到塞爾維亞無情攻擊，無數平民死傷。1995 年 11 月在西方國家介入下，達成停火協定，但和平並未降臨。1999 年時，塞爾維亞南部的科索沃省，居民主要是阿爾巴尼亞人，也進一步要求脫離塞爾維亞而獨立。南斯拉夫時任總統米洛塞維奇（原本是塞爾維亞總統）堅決反對，並派兵進入科索沃進行武力鎮壓，大批科索沃的阿爾巴尼亞人被迫逃離，北約因而轟炸南斯拉夫首都貝爾格萊德以要求南斯拉夫停火。米洛塞維奇在 2003 年被送上國際法庭審判。當時北約聯軍總指揮官 Wesley Clark 在 2004 年初參加美國民主黨總統候選人初選。
2 「War Child」這個組織旨在救援受到戰火波及的孩童，前 Roxy Music 成員，現今名製作人與音樂人的布萊恩‧埃諾（Brian Eno）是很積極的支持者。他們從九〇年代中期至今持續組織音樂專輯來募款，其中《帕華洛蒂與朋友們》（Pavarotti and Friends）的專輯就有三張。
3 波諾在 1995 年戰爭結束後就曾來到波士尼亞，並承諾要在這裡辦演唱會。他也特別和帕華洛蒂合作了一首歌獻給薩拉耶佛：Miss Sarajevo，更進一步的故事請見《時代的噪音》關於 U2 的章節。

到了 2003 年初，戰雲密布，美國似乎隨時可能出兵伊拉克，反戰遊行也不斷出現（我也參加了幾次）。

在這個初春，小野洋子這位從六〇年代就堅持反戰不懈的鬥士在美國的主要大報刊登全版廣告，呼籲布希政府不要攻打伊拉克。她在紐約另類刊物《村聲》（*Village Voice*）的廣告是整版全白，只有中間幾個字：Imagine Peace...Spring 2003（想像和平……2003 年春）。

女歌手 Shirley Crow 在所有公開場合「偷渡」異議標記：在全美音樂獎上穿上「戰爭不是答案」（WAR IS NOT THE ANSWER）的 T 恤，在葛萊美獎頒獎典禮的表演時，吉他背帶上刻著「不要戰爭」（No War）。

瑪丹娜則公開表示：「說我們攻打伊拉克是為了民主而奮戰的觀點是非常諷刺的，因為我們本身並沒有在那裡實踐民主。有人因批評這場戰爭或者批評總統而遭到了懲罰，這不是民主，這只是一群不懂得容忍的人。」

最出人意外的是，美國當紅女子鄉村音樂團體 Dixie Chicks 在 2003 年 3 月 10 日——美國正式攻打伊拉克的十天前——的倫敦演唱會上說：「我們不想要這個戰爭，這種暴力。對於美國總統跟我們一樣來自德州，我們覺得很可恥。」這是這一波音樂反戰運動最早的激烈言論，而她們是來自保守的南方，鄉村樂迷更是政治上保守的，因此，Dixie Chicks 遭到巨大而激烈的批評，甚至詛咒，保守派電台更公開呼籲大家砸毀她們的 CD，但她們沒有退縮。

也有許多歌曲出現：R.E.M. 的〈Final Straw〉，Beastie Boys〈In a World Gone Mad〉，Lenny Kravitz〈We Want Peace〉，「珍珠果醬」（Pearl Jam）的〈世界性自殺〉（World Wide Suicide），以及 03 年的夏天金曲，Black Eyes Peas 的〈Where is the Love〉。

藝人們也展開聯合行動。以 Russell Simmons、Rou Reed、David Byrne 為主組織了音樂人反戰組織「Musicians United to Win Without War」，參與的還包括 R.E.M. 的主唱 Michael Stipe、Dave Matthews、Peter Gabriel、Rosanne Cash、Suzanne Vega、Busta Rhymes、Massive Attack 等。他們在《紐約時報》等各大報刊登廣告：

我們是愛國的美國人，深信海珊政權不應該持有大規模毀滅性武器，我們也支持聯合國對於伊拉克的嚴格武器檢查。但是，對伊拉克的先發性武力攻擊卻會傷害美國利益⋯⋯我們反對美國認為他目前有權先發制人的政策方向，並且認為這違反美國長期以來的傳統。美國和聯合國要有效地解除海珊的武力，只能通過外交手段。沒有戰爭的必要。讓我們把更多資源放在改善國內和世界人民的安全和福祉吧！

隨著戰爭的持續、美軍死傷人數的增加、小布希政府謊言的暴露，反戰的聲浪越來越烈。

Green Day 在 2004 年出版一張高度政治性的專輯《美國白癡》（*American Idiot*）痛批布希政府，成為暢銷專輯。久未在政治上發出

聲音的老將如滾石樂隊，也在新專輯中批判美國新保守主義。最凶猛的是尼爾‧楊（Neil Young），他用整張專輯《與戰爭共存》（*Living With War*）來控訴布希政府，高唱「讓我們彈劾總統」，並和老友重組 CSNY 舉辦了一系列名為「言論自由演唱會」（Freedom of Speech tour）的巡迴演出 [4]。布魯斯‧斯普林斯汀在 2004 年公開支持民主黨候選人凱利（John Kerry）之後，也於 2006 年出版一張向從 1930 年代以來就不妥協的抗議歌手 Pete Seeger 致敬專輯，專輯中包括 Seeger 著名的反戰歌曲：〈把他們帶回家〉（Bring 'em Home）[5]。

回到戰爭前的 2002 年耶誕節前夕，紐約一如往常地在洛克菲勒中心前舉行了全美最受注目的聖誕樹點燈儀式。歌手輪番上陣，人人歡欣鼓舞。歌手雪兒‧可洛抱著吉他，輕輕唱起約翰‧藍儂的名曲〈聖誕快樂（戰爭結束了）〉（Happy Xmas（War is Over））。在這個反戰聲音剛開始沸騰的氣氛中，她在眾人的歡樂聲中「偷渡」這首擁有美麗旋律的反戰歌曲，靜默地展現抗議姿態。

And so this is Xmas

For weak and for strong

For rich and the poor ones

 The world is so wrong

And so happy Xmas

For black and for white

For yellow and red ones
Let's stop all the fighting

A very Marry Xmas
And a happy new year
Let's hope it's a good one
Without any fear

War is over...

強者與弱者、富人與窮人
耶誕節爲你們降臨了
這個世界充滿錯誤
因此，祝
黑種人與白種人
黃種人與印第安人
大家都有個快樂聖誕
讓我們停止一切爭鬥

4 請見我的《反叛的凝視》專章寫尼爾・楊。
5 請見《時代的噪音》關於 Pete Seeger 的一章。

聖誕快樂！

新年快樂！

讓我們期待這是一個美好的節日

沒有任何恐懼

戰爭已經停止了……

4. 把大兵帶回家

2006 年 3 月 20 日，我在紐約參加了一場反戰演唱會「現在把他們帶回家」（Bring 'em Home Now）。

這場演唱會的收入捐給了兩個退伍軍人反戰組織，並且是一系列巡迴演講的首場。巡迴演講和演唱會的主角是當前美國反戰運動的精神象徵，反戰媽媽辛蒂・西恩（Cindy Sheehan）──她的兒子喪生在伊拉克戰場後，她在布希的德州農場前紮營，要求布希給一個交代。演唱會當天介紹她出場演講的是一向勇於在政治上表態的女演員蘇珊・莎蘭登。

開場的是美國過去十年都很活躍的抗議歌手 Steve Earle，他在演說中談到愛國主義和言論自由的關係。今夜的巨星則是 Michael Stipe，在伊拉克戰爭爆發後，R.E.M. 也發表新歌〈最後的稻草〉（The Final Straw），歌詞寫著「如果世界上充斥像你這類的人，我將會起身而戰」

來批評布希，今天他更說，我們應該經常舉辦這樣的抗議活動。彼時被媒體形容為新時代鮑伯・狄倫的樂隊 Bright Eye 則唱了一首歌直接批評布希的歌曲，這首歌也被視為是這幾年最好的抗議歌曲：〈當總統與上帝對話〉（When the President Talks to God）。歌手 Rufus Wainwright 則動人地演繹了 Leonard Cohen 的名曲〈哈里路亞〉（Hallelujah）和老歌〈Somewhere Over the Rainbow〉。以電子音樂著稱的音樂人 Moby 也意外出現，翻唱 Buffalo Springfield 的〈無論怎樣〉（For What It's Worth）。

這個演唱會名稱本身就是搖滾樂反戰傳統的延續與再生。1966 年，二十世紀最偉大的抗議歌手 Pete Seeger 寫下這首抗議越戰的歌曲〈把他們帶回家〉：

如果你愛這片自由的土地，就把士兵帶回來吧！

第 十四 章

另一個世界是可能的：
全球化與新世紀的搖滾行動主義

從世紀末前夕跨越新世紀門檻，從西雅圖、洛杉磯、紐約、布拉格、雪梨、瑞士達佛斯（Davos）、德國科隆，到日本沖繩，不論是世界貿易組織、世界經濟論壇或是八國高峰會議，只要是重要的全球經濟會議場所，就有關於反資本主義全球化的鬥爭。當全球化成為新的時代精神時，它也召喚出新的反抗幽靈，緊緊依附著快速流動的資本，進行肉身搏鬥。

在新反抗幽靈的身上，搖滾樂的激進精神也再度復活；一如六○年代的反抗運動，搖滾樂的介入成為反全球化運動中不可或缺的一部分。

1.「討伐體制」（Rage Against the Machine）與反全球化抗爭

1999 年 12 月，世紀末的最後一個月，在美麗的西雅圖爆發美國六○年代以來最大的社會抗爭：全球各地反抗者集結在此，青年安那其砸毀星巴克和 Nike 商店的窗戶，瓦斯彈、石塊、火焰在街道上交織著。因為 WTO 部長級會議在此召開。

而這個「西雅圖之戰」也標誌著進入新世紀後反全球化運動的第一場大戰。《時代雜誌》（Time Mazgaine）的標題就是：Rage Against the Machine——一個當紅的政治樂隊名。巧的是，「討伐體制」樂隊（Rage Against the Machine）正在一個月前出版新專輯，專輯名稱也很煽動：《洛城之戰》（The Battle of Los Angeles）。

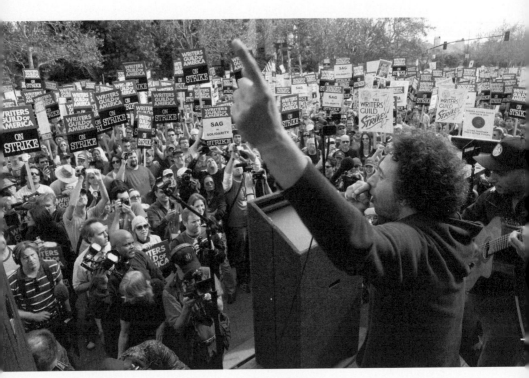

討伐體制是九〇年代的激進政治樂隊，積極參與各種社會運動。

討伐體制可以說是九○年代美國最有代表性的抗議樂隊，並且是商業上大賣的抗議樂隊。他們具有多種族背景，音樂上結合嘻哈與重搖滾，1992 年發行第一張專輯就很成功，1992 年發行第二張專輯《邪惡帝國》（*Evil Empire*）[1] 更為暢銷。

在經過雷根統治時期的九○年代美國，美國的反抗政治是虛弱的。

九○年代，是後冷戰的開始，是美國學者福山所謂「歷史的終結」開始──資本主義和民主成為歷史的終點。尤其在美國，柯林頓時期的經濟繁榮和他的相對自由開放，讓最重要的青年反抗似乎就是 X 世代的虛無。

如左翼明星作家克萊恩（Naomi Klein）在她第一本書《*No Logo*》中所描述的，八○年代之後，大企業支配世界的方式開始改變，它們極力擴大廣告和行銷計畫，把一切反叛元素都改變成「酷」，把認同政治的差異和多元化轉化為分眾行銷。克萊恩說：「未來可能會變成一個 logo 的法西斯主義國度，我們將崇敬 logo，並且無法提出任何批評。因為我們的報紙、電視、網路、街頭和各種空間都被多國企業利益所控制。」

的確，地下龐克消失了 [2]，邊緣與街頭的 rave 和嘻哈高度商業化了，一切都被體制吸納了。

1 專輯內頁提供一個書單：法農、馬庫色、格瓦拉等等。
2 Levi's 本來想把 Dead Kennedy 的歌曲〈Holiday in Combodia〉當作廣告歌曲，但是主唱 Jello Biafra 堅決反對。

而這也正是全球化的年代，隨著金融解除管制，貿易壁壘的消除，科技的發展，似乎全球越來越快速整合──整合在巨大資本下。

　　然而，哪裡有壓迫，哪裡就有反抗也是個不滅真理，因此，從九○年代中期出現新的反抗運動：1995 到 1996 年被稱為是「血汗工廠年」，英國青年在街道上結合抗議與派對（Protest and Party）試圖奪回街道；各地改寫公共空間上廣告看版的文化反堵行動（cultural jamming）。

　　討伐體制毫不妥協地參與這個時代的各種社會運動，如支持墨西哥薩帕塔游擊隊對抗墨西哥政權，聲援黑人死刑犯穆米亞‧阿布‧賈馬爾（Mumia Abu-Jamal）（見第七章），支持女性身體自主權，以及反對血汗工廠運動。

　　所謂的血汗工廠是指第三世界裡工作環境極其惡劣、工資極為低廉、為西方生產名牌服飾的工廠。當這些名牌的衣服、鞋子以光鮮的面貌出現在西方消費者面前時，背後的貢獻者卻是第三世界被嚴重剝削的勞工。所以，反血汗工廠運動要求跨國公司必須改善他們在第三世界工廠的工作環境。該運動已經在美國校園掀起一波新的激進主義：如賓州大學學生曾占領校長辦公室，抗議生產賓大 T 恤的工廠環境惡劣；普渡大學學生絕食十一天抗議血汗工廠的存在；北卡羅來納大學學生裸體表達「寧願裸體也不要穿血汗工廠的衣服」。諸如 Nike、GAP 等暢銷名牌都是被抗爭的主要對象。1997 年，「討伐體制」曾推出一系列名為「對血汗工廠的憤怒」（Rage Against Sweatshop）的海報，抗議 Guess 等品牌對勞工的剝削。

1999 年 11 月他們發行第三張專輯《洛城之戰》，一個月後爆發西雅圖之戰，再一個月後，2000 年 1 月，他們在紐約證交所門口拍攝新單曲〈Sleep Now in the Fire〉的 MV──導演是知名的左翼導演麥可摩爾（Michael Moore）。警察重兵包圍，現在出現騷亂，導演被帶走，而吉他手 Tom Morello 企圖衝進證交所……

這個衝撞過程成為 MV 的一部分。

二○○○年總統大選，當民主黨在洛杉磯舉行總統候選人提名大會時，「討伐體制」也在場外舉辦演唱會。演唱會開場時，主唱 Zack De La Rocha 高喊：「各位兄弟姊妹，我們的民主已經被挾持了。這個國家早已被大企業控制，所有的選舉自由已被終結。我們不要讓這些街道被民主黨或共和黨掌管，因為是我們所有市民一起建立了這個城市，我們將拆毀它，直到他們給予我們所需要的。」

「今天這場演唱會是為了所有感到被兩大黨排斥的人所辦的。在洛杉磯的街道上，今天將有一場不同於民主黨大會的人民大會。」[3]

演唱會結束後不久，抗議群眾開始騷動，洛城警方以橡皮子彈和胡椒粉應對。當柯林頓開始在會場內高談美國的希望時，一場真正的「洛杉磯之戰」就在場外激烈展開。

緊接下來的幾天民主黨大會，場外抗爭衝突不斷，總共有近三百人被

3 The Associated Press，2000/8/15.

捕。這不禁讓人憶及 1968 年的芝加哥，同樣是民主黨大會，同樣在場外爆發嚴重衝突，同樣充滿憤怒的歌聲——那是龐克先驅團體 MC5 在演唱〈Kick Out the Jams〉。而 2000 年的今日，「討伐體制」也翻唱了這首歌。

當然，場景的再現絕非意義的重複。六〇年代示威的焦點是反越戰、民權、貧窮的議題，洛杉磯的這場抗爭卻有上百種的理由。站在街頭，你可以看到抗議美國軍事霸權者、關心伊拉克兒童問題者、國際娼妓聯盟、無政府主義者、環保人士、反對死刑人士，還有懷有反對貧窮和反對血汗工廠等各種訴求的人士，新世紀的抗爭已經是多元議題的串聯組合。

可惜的是，討伐體制在 2000 年底解散，正當美國和全球的新反抗運動在新世紀的地平線上耀眼升起。

2. 兩千年大赦與免除外債

1999 年全英音樂獎頒獎典禮上，愛爾蘭超級搖滾樂隊 U2 的主唱波諾頒發一個特別獎給拳王阿里，兩人同時呼籲工業國家在西元 2000 年前免除貧窮國家的外債。在頒獎典禮的電視廣告中，掀起搖滾／電子音樂革命的 Prodigy 樂隊也拍了一部宣傳片，畫面是一名歌者在另一人背上寫下了「Drop the Debt」（免除外債）。

這是「兩千年大赦聯盟」（Jubilee 2000 Coalition）所策畫的活動，他

們呼籲在千禧年來臨前免除第三世界的外債，讓這些發展中國家能夠從跪著求乞中重新站起來。

「兩千年大赦聯盟」是在 1997 年由三個英國基督教慈善團體組成的非營利團體，主要目的是要推動西方國家以及世界銀行等組織在西元 2000 年前，在公平而透明的程式下免除發展中國家無能力支付的外債。自 1982 年拉丁美洲的債務危機以來，西方主要銀行和世界銀行開始大量貸款給這些發展中國家，並要求他們進行經濟上的「結構性調整」（structural adjustment）。問題是這些經濟改革政策只是美國政府、經濟學者和「國際貨幣基金會」（IMF）官員之間的「華盛頓共識」（Washington Consensus），未必真能導致經濟成長，更多是反映了新自由主義的意識形態。更嚴重的是，這些貸款不但對發展中國家幫助甚小，甚至成為他們的悲慘根源：因為他們沒有能力償還債務，只能以債養債。

在一些最窮的國家，債務負擔甚至占了他們 GDP 的 93%。這不僅強化了既有的全球不平等現狀，沉重的還債壓力更剝奪了這些國家對健康、教育等支出的投資。譬如尚比亞，政府每年在每人健康投資上是 17 美元，但每人平均要還給西方國家的債務是卻是 30 美元。聯合國發展計畫署在 1997 年曾估計，如果這些還債的經費拿來用在受援國的健康和教育上，可以拯救兩千一百萬的孩童生命。換言之，這些貸款及其所強迫的經濟計畫不但未能拯救第三世界國家的經濟，反而先傷害到這些發展中國家最底層的人民。

當全球化已經成為這個世界的主導意識形態和經濟現實時，所謂地球村卻只是富有國家俱樂部。全球的貧富差距正日益擴大，聯合國在1999 年的《人類發展報告》(*Human Development Report*) 指出，1960 年，全世界最富有的 20% 人民的所得，是全世界最貧窮的 20% 人民的三十倍；而到 1997 年，貧富差距擴大到七十四倍。事實上，這些最貧窮國家現在的個人收入比七〇年代還低。

為什麼是 2000 年呢？不光因為 2000 年是一個象徵性的年份。在猶太教教義中每六年過後的第七年為安息年，七個安息年後是禧年（jubilee year），也就是第五十年，禧年時要免除前四十九年的債務、奴隸將恢復自由、沒收的土地將歸還原主，而土地將休耕一年。禧年大赦概念在歷史上曾經被反抗者所運用，甚至美國獨立運動都曾以此為激勵來源。

「兩千年大赦聯盟」的推動策略是尋求大量政治、經濟、宗教、文化界意見領袖的支持，如當今世界最紅的經濟學家之一傑佛瑞·薩克斯（Jeffrey Sachs）、影星伊旺·麥奎格、電台司令，以及作為代言人的波諾。他們成功借助流行文化的力量，也讓許多重要的流行／文化雜誌如《Nova》、《Dazed & Confused》大幅報導了這個激進運動組織。

除了文化公關策略外，他們在世界各地也有廣泛的草根組織，並在許多重要場合展現強大的動員能量。八國高峰會議（G8）1999 年德國科隆以及 2000 日本沖繩的會議，都在「兩千年大赦聯盟」的人鏈包圍和壓力下，承諾要免除窮國外債。英國政府更首先宣布免除二十六個國家的外債，2002 年 4 月，德、法、義三國成為七大工業國中最後承諾免

除債務的國家。

　　該組織典型的遊說成功例子是 1999 年聯合波諾向教宗尋求支持，使得教宗在訪問美國時當面質問柯林頓總統爲何免除外債如此緩慢，柯林頓因此強調已經指示行政部門盡可能免除窮國積欠美國的債務。2000 年 9 月 20 日，美國時任財政部長勞倫斯·薩默斯（Lawrence Summers）更與波諾共同出席記者會，說明美國政府在 2001 年預算中對免除債務的立場。

　　「兩千年大赦聯盟」已經一步步實踐他們的理想，並眞正改變了全球化的進程。他們原來的成立宗旨是針對 2000 年，因而在 2000 年後必須解散，但是參與者卻化身成更多不同的行動團體持續實踐下去。

3. 酷玩樂隊（Coldplay）和公平貿易

　　當演唱會的鏡頭移近到酷玩樂隊（Coldplay）主唱 Chris Martin 猛烈敲擊鋼琴的手時，手背上隱約看到一行字：「追求公平貿易」（Make Trade Fair）。

　　從 2002 年開始，當總部在英國的慈善組織「樂施會」（Oxfam）開始發動這個議題時，酷玩樂隊就是他們最有力的活動代言人。一開始，Chris Martin 對這個議題一無所悉，但在「樂施會」的邀請下，他去了一趟海地和多明尼加，實地考察農民如何在不公平的貿易規則下受到全球化的負面影響，然後決心要積極推動這個議題。

酷玩樂隊（Coldplay）前往海地和多明尼加，實地考察農民在不公平貿易規則下受到全球化的負面影響。

酷玩樂隊開始在採訪及演唱會上大聲疾呼追求公平貿易，在世界巡迴演唱會的各場都穿著「追求公平貿易」的 T 恤，「樂施會」工作人員也在現場發放傳單以及連署單。酷玩樂隊希望原本可能和他們一樣不了解公平貿易議題的歌迷，能夠通過他們的介紹認識它的重要和急迫性。酷玩樂隊在第二張專輯《心血來潮》（*A Rush of Blood to the Head*）的CD 內頁封底寫著：

> 一個國家要能發展，甚至僅僅是生存，都必須先有公平的貿易。此刻，第三世界國家正被荒謬的國際貿易規範和無情的西方多國企業所箝制，讓成千上萬的人民陷入貧窮困境，並加深著這個世界的貧富差距。
>
> 我們沒有任何理由不去解決這個問題。你可以在以下這個網站發現更多資訊，並且加入這個追求公平貿易的運動：www.maketradefair.com。

到底什麼是公平貿易？
　　用諾貝爾經濟學獎得主約瑟夫・史蒂格利茨（Joseph Stiglitz）[4] 的話來說：想像你是個貧窮的非洲農民，雖然沒聽過什麼是全球化，但是你

4 史蒂格利茨是世界最知名經濟學家之一，曾任柯林頓政府的首席經濟顧問、世界銀行首席經濟學家，現於紐約哥倫比亞大學任教。其在 2002 年出版的《全球化：失落的許諾》（台北：大塊文化）一書是大暢銷書。本文刊登於英國《衛報》2003/9/8。

卻深受影響。你種植的棉花送到另一個發展中國家做成由義大利設計師設計的衣服，衣服貴到只有有錢的巴黎人穿得起，但是你賣出的棉花價錢卻非常低賤，低賤到你無法維持基本生活。這是因爲美國每年花四十億美金補貼兩萬五千名農民，讓他們可以大量生產棉花，導致世界棉花價格越來越低廉。你的姊姊在小鎮的一家工廠工作，維持你們生活的基本收入，但十年前因爲政府取消關稅，工廠因而倒閉。國際經濟組織說，你們國家的關稅和對工廠產品的政策補貼都是不合法的。

這是發生在許多發展中國家的故事。當西方國家不斷在鼓吹自由貿易時，另一方面卻在巨額補貼國內農業或其他產業，使其能以低價位優勢大量傾銷到第三世界國家。他們更通過各種政治和經濟壓力要求第三世界國家取消關稅、政策補貼，來開放市場。因此，過去十年，一股反全球化的力量試圖推動「公平貿易」來取代「自由貿易」。

公平貿易運動的一個主軸是發動所謂的「倫理消費」，鼓吹消費者在市場上選擇公平貿易產品，希望通過消費者直接購買原產地生產的貨品，讓第三世界的弱勢生產者獲得基本而穩定的收入，建立一種可以持續發展的貿易夥伴關係。因此，從八○年代末開始建立了公平貿易的標籤制度，發給符合公平貿易標準的第三世界國家商品生產者（咖啡豆、可可豆、糖、米等）。這個標準包括收購商必須以保證價格、長期契約關係向第三世界國家農民購買，以確保他們的基本收入；生產場所要符合一定的勞動標準，包括不能用童工、奴工，要確保工作場所安全等；收購商並要提供一筆保障基金協助當地社區發展，當地的生產組織則是

實施民主參與的小型農民合作社。

　　例如，推動「公平貿易咖啡」是歐美國家過去幾年反全球化運動的最主要訴求與成就之一：美國已經有一百多所大學的咖啡店使用公平貿易咖啡（當然是在學生的壓力下）；美國最大咖啡經銷商 P&G 在 2003 年 9 月承諾要大量進口公平貿易咖啡豆；世界最大連鎖咖啡店，也是全球化的象徵之一的星巴克（Starbucks），2000 年起在巨大壓力下開始在店中出售公平貿易咖啡豆。[5]

　　公平貿易運動的另一個方向是要改變全球貿易體系的不公平規則。一方面是反對富國要求第三世界國家迅速而盲目地追求貿易自由化，另一方面要求取消富國對本國農業和紡織品的補貼，並先降低他們的關稅。正如 Chris Martin 在他的海地日記所寫，「海地被迫解除所有對於稻米進口的限制，所以市場上到處都是由美國政府高度補貼所種植出來的稻米。海地的米農現在被迫遷到都市貧民窟打零工。」史蒂格利茨就主張富國應該要向比他們窮而小的國家無條件開放市場。

　　2001 年世貿組織的多哈會議承諾要建立一個架構讓貿易和窮國發展結合起來，但是富國並無法實踐這些承諾。

　　2002 年，樂施會在倫敦舉辦公平貿易演唱會，Chris Martin、Noel Gallagher、Ms Dynamite 演出。

5 不過，一來他們現場煮的咖啡仍然不是公平貿易咖啡，再者並不是所有店，更不是全球星巴克的店都賣公平貿易咖啡，所以民間團體還是不斷要求星巴克進一步改進。

2003 年 9 月，世界貿易組織又一回合談判在墨西哥的坎昆（Cancun）舉行，這次會議的目標之一就是以貿易消除世界貧窮問題。會議開始的四天前，酷玩樂隊來到墨西哥的一個小農村，再度考察當地棉花農的生產狀況。第二天，他們在墨西哥市舉行了一場大型演唱會，背景銀幕投射著巨大的「Make Trade Fair」，他們呼籲大家到坎昆去集體表達心聲。會議開始前一天，他們帶著過去一年以「Big Noise」為名的活動收集到的三百萬人連署書，和世貿組織總幹事素帕猜（Supachai Panitchpakdi）會面，表達公平貿易的要求。

結果，由於美國和歐洲國家仍然不肯放棄對農業的補貼政策，一心只想壓迫發展中國家，坎昆會議的談判再度失敗。而不論刪除外債或是公平貿易運動，都在 2005 年結合為一個新的運動高峰：終結貧窮運動。

4. 電台司令（Radiohead）與貿易正義

如果你在 2000 年 8 月進入「電台司令」的網站，你會看到一個電腦著火的照片，旁邊寫著「這個電腦毫無意義，除非你們免除債務」。照片下面寫著：

他媽的網路並不能拿來吃。這是一個殺人的自由市場。你期待怎樣的未來？你期待背過身去，保持你乾淨的手？你期待麻煩會自動解決嗎？你如何能夠安然入睡？

這段話的含意是八國高峰會議把重點放在建立全球資訊技術（IT）憲章，卻不顧第三世界國家還背負龐大外債，發展資訊技術對他們而言根本是遙不可及的奢侈品。

這是電台司令的激進高峰。

在電台司令第二張專輯《*The Bends*》，湯姆‧約克（Thom Yorke）已經開始想寫政治歌曲。他說：「我一直想寫政治性的歌曲，但是這很難不讓人想起八○年代 Live Aid 的芭樂歌。但我會一直嘗試，因為現在音樂只成為一種娛樂是很可恥的。」

到了 1997 年的第三張專輯《*OK Computer*》，他雖然沒有寫下露骨的抗議歌曲（只有少數句子如歌曲〈No Surprises〉中的：「拆政府吧／他們為我們說話」），但這張專輯的主旨正是對全球化的物質根基——科技文明的進展——提出了嚴肅的反思。在做這張專輯時，他讀的書是左翼經濟學赫頓（Will Hutton）、左翼歷史學者霍布斯邦，因此寫下一張診斷當代資本主義社會的專輯。《*OK Computer*》幾乎獲得所有英美音樂雜誌的年終最佳專輯。

音樂之外，他們以各種行動展現他們的政治激進主義：他們在網站上傳遞反全球化社運資訊、在 CD 內頁（Airbag/How Am I Driving）引用美國最著名左派知識分子喬姆斯基（Noam Chomsky）的句子：「因為我們不參與，我們無法控制甚至不去思考對我們重要的問題。」聲援國際特赦組織的活動，參與 Tibet Freedom Concert，以及免除窮國外債和實踐公平貿易等活動。

1999 年，在德國科隆的 G8 高峰會外，有成千上萬的抗議者牽著手，湯姆‧約克也在其中，這是他從音樂走向社會參與。在這次行動中，他堅持不舉辦表演活動，因為他說，這不是 Live Aid 的翻版。

2003 年 9 月 8 日英國的《衛報》上，湯姆‧約克應邀和諾貝爾獎經濟學得主史蒂格利茨各寫一篇談全球化的文章。湯姆‧約克在這篇文章中完整呈現他的反全球化理念：

> 全球化的後果越來越清楚，只有跨國企業獲利，他們可以影響西方政府，並且從自由貿易中賺取利益。他們有能力讓他們的「自由」成為世界貿易組織最重要的議題。
>
> 他們跟窮國說這是自由貿易，這是我們建立偉大資本主義體系的方式。
>
> 這是徹底的健忘與偽善。
>
> 我們要追求的是改變貿易規則，來保障弱勢階級和環境。我們必須尊重國際人權規範。企業必須負起責任，關注腐敗、人權和環境。發展中國家需要保障農民的基本生活水準，並且讓他們的產業有機會發展！[6]

5. U2 與終結貧窮

2002 年初，紐約華爾道夫飯店舉辦每年一度的「世界經濟論壇」

（World Economic Forum）。飯店外面是數千名反全球化抗議者的憤怒吶喊；飯店內，波諾穿戴著一貫的太陽眼鏡、黑色皮衣，和時任聯合國祕書長安南、微軟老闆比爾・蓋茲，以及時任美國財政部長奧尼爾（Paul O'Neill）同席而坐，討論如何解決世界的貧窮問題。

在會議中，波諾痛斥西方社會對於非洲情勢的冷漠：「歷史會記載我們的網路時代，以及我們的反恐怖主義戰爭；但是歷史也會記錄我們如何面對非洲的愛滋病的問題，坐擁資源，卻眼看整個非洲大陸遍地烽火！」[7]

同時，他和比爾・蓋茲這個全球化的象徵成立一個行動計畫：「非洲債務、愛滋病及貿易協助組織」（Debts, AIDS, and Trade for Africa，簡稱 DATA Agenda）。因爲「現在所發生的事是人類從未經歷過的秩序危機。有二千五百萬的非洲人民是愛滋病帶原者，估計到了 2010 年，全球將有四千萬個愛滋孤兒。這是每日都在發生的大屠殺。」[8] 波諾在 DATA Agenda 成立記者會上如此強調。

2002 年 5 月底，波諾再一次成爲主流新聞媒體的焦點：他和時任美國財政部長的奧尼爾進行了一趟非洲考察之旅。此趟非洲四國之行起因於奧尼爾一直認爲援助非洲是浪費資源，波諾希望讓他了解過去的經援

6 2005 年，他在社運團體發起的「貿易正義」（Trade Justice）守夜活動上出席，並現場演唱。
7 *Washington Post*, February 1, 2002.
8 http://www.cnn.com/2002/TECH/industry/02/02/gates.bono.africa/%3Frelated.

為非洲人民帶來了哪些好處，以及他們還需要哪些方面的援助，尤其是教育、防治愛滋和乾淨的水資源等方面。

　　對於非洲這個世界最貧窮的角落，波諾非常自覺地希望藉由他的名氣讓世界更關注這個地方，特別是在經濟援助與公共衛生方面。所以他說：「我的工作就是被利用。只是，要花多少代價來利用我？畢竟我的價格可不便宜。如果這趟旅行能讓免除非洲國家外債工作有進展、建立

U2 的波諾說，歷史會記錄我們如何面對非洲的愛滋病的問題，坐擁資源，卻眼看整個非洲大陸遍地烽火。

對抗愛滋的全球基金、降低非洲產品在西方國家的貿易障礙，我就會非常、非常高興自己被利用。」[9]

他也說：「我知道找一個搖滾明星來談世界衛生組織（WHO）、廢除第三世界國家外債或者非洲愛滋問題，有多麼可笑。」[10] 但是他也知道，目前還沒有像他這麼能吸引資金投入和媒體注目的人在從事這樣的工作。尤其是他與奧尼爾或比爾‧蓋茲的組合，比他單打獨鬥更引人注目。

Live Aid 讓音樂人的慈善姿態成為最簡易而廉價的社會關懷，正如 Frith & Street 所說[11]：「政治參與只意味著藝人在鎂光燈下表現三分鐘。形象展現背後的東西對他們都是不重要的。」同樣參與 Live Aid 的波諾卻不打算採取這種簡單的方式，當其他藝人錄完專輯、參加完演唱會就繼續自己的演藝事業時，波諾卻和老婆去衣索比亞當了六週的志願者，以了解非洲的饑荒到底有多嚴重。

二十年後，波諾更清楚表示，他不要把非洲議題變成一個慈善議題，他說「我們不爭取同情」，而是要把非洲議題視為「經濟和安全的議題」。正是在這裡，出身於八〇年代慈善演唱會氛圍的波諾，讓搖滾樂跨出了慈善演唱會的窠臼，走入了政治行動。

9 *Washington Post*, February 1, 2002.
10 *Time*, 2002/3/4
11 Simon Frith and John Street, "Rock Against Racism and Red Wedge", In Reebee Garofalo (eds), *Rockin' the Boat*, South End Press (1992), p.75.

弔詭的是，這個新成功典範的出現卻整個翻轉了搖滾樂政治介入的舊基礎——即通過音樂對青年的動員。波諾說，他已經放棄音樂作爲一種政治力量的可能性，並在《時代》雜誌的採訪中表示，他相信在會議室裡和政客的談判，可能比在數萬人的體育館中演唱更有效。

「我從聽衝擊樂隊的音樂了解南美問題，從『性手槍』的音樂認識情境主義（situationism），但是那和預算問題，以及如何與一個對援助非洲深感懷疑的國會打交道，是大不相同的。」[12] 波諾如此表示搖滾樂的限制。

但是，很快地他就改變了。

2005 年是對抗貧窮的關鍵年。聯合國高峰會在這年評估「千禧年發展目標」報告，且由英國所領導的八大工業國高峰會議（G8）將把優先議題放在幫助非洲發展，而該年 12 月在香港的世界貿易組織部長級會議的重點也是如何結合第三世界發展和貿易自由化。因此，推動扶貧的民間團體把這一年稱爲「讓貧窮成爲歷史」（Make Poverty History）年；在美國，同樣性質活動則稱爲 One。他們要在這關鍵的一年全力推動西方國家致力於解決非洲貧窮問題。

針對當年夏天在蘇格蘭的 G8 高峰會，波諾和之前主辦 Live Aid 的歌手 Bob Geldof 決定再次號召英美知名歌手，在歐洲和美國等六大城市舉辦「Live 8」現場演唱會。顯然，波諾轉變了思考方式，開始相信搖滾樂可以終結貧窮。

但這次活動並非重複二十年前的 Live Aid 演唱會，僅是以號召募款

來解決非洲問題。Live 8 演唱會是免費的，目的是要喚醒民眾的政治意識，給予八大工業國領袖壓力去改變政策，並改變全球資本主義體系的不平等。Live Aid 活動需要的是音樂人的悲憫之心，Live 8 則需要改革全球化的遊戲規則和制度。他們說，這不是一種慈善，而是追求正義，是「朝向正義的長征」（The Long Walk To Justice）。

運動的具體目標是要求西方國家增加對非洲的外援到五百億美金，刪除非洲積欠國際金融組織和西方強國的外債，並且建立一套更公平的貿易制度。

不論是反對血汗工廠、推動公平貿易、打消第三世界外債，和增加西方國家的援助，都是在挑戰資本、貿易和金融的全球化所許諾的，讓世界各國共同繁榮，讓個人只要努力就可以有出頭之日。我們面對的是世界是，不平等越來越嚴重，全球化的遊戲規則和國際經濟體制的制度設計更明顯偏向富有者和大資本家。所以如果不去控制和駕馭全球化的方向、去改造相關的制度，就只能放縱資源的掌握者繼續啃噬著人類的生命和生活尊嚴。

「Live 8」開啟了一個搖滾樂政治行動主義的典範：結合音樂、明星動員力量與長久持續的草根組織。演唱會之前早已有長期的組織工作，演唱會結束後也才正是「朝向正義的長征開始」。

12 *Time Magazine*, 2002/3/4.

第 十 五 章

告訴我們真相！

2013 年底，我在紐約參加一場演唱會，名稱是「告訴我們真相」（Tell Us the Truth）。參與者包括英國的社會主義良心歌手 Billy Bragg、美國異議民歌手 Steve Earle、以「守夜人」（Nightwatchman）為名的 Tom Morello、六○年代著名草根藍調歌手李斯特・錢伯斯、政治饒舌樂隊 The Coup 主唱 Boots Riley 以及 R.E.M. 貝司手 Mike Mills 等。不同於其他音樂人集體巡迴的演唱會，這個組合的音樂風格是從搖滾、民謠、龐克、藍調到饒舌無所不包。

更為不同的是他們具體的政治目標。這個活動由美國最主要的全國性工運組織「美國勞工聯合會與產業組織會議」（AFL-CIO）、爭取音樂創作者權益的組織「音樂聯盟的未來」（Future of Music Coalition），以及著名的非政府組織 Common Cause 支持贊助。目標是推動媒體改造（尤其是反對媒體的寡頭壟斷）、追求經濟和環境正義、公平貿易、反戰以及建立真正的民主。

巡迴演唱的首演是 2003 年 11 月初在麥迪森（Madison）全國媒體改革會議的開幕夜，AFL-CIO 的主席約翰・斯威尼（John Sweeney）開玩笑說他是來替 Billy Bragg 暖場的。最後一場演出則是 12 月在華盛頓，並有兩名聯邦通訊委員會（FCC）的委員在舞台上現身，痛批該委員會放寬了企業控制媒體股權的上限。

演唱會上，Billy Bragg 除了演唱舊歌，還有已經是反全球化名曲的新歌〈權力必伴隨責任〉（No Power without Accountability）。Boots Riley

的〈五百萬種殺死 CEO 的方法〉（5 Million Ways to Kill a CEO）更讓反全球化人士興奮。Tom Morello 摒棄他的狂暴電吉他，而以 Johnny Cash 的形象演唱自己的歌，並且說如果 Johnny Cash 和 Joe Strummer 還在世的話，他們現在一定就在這個舞台上。他還批判 Clear Channel 對電台的壟斷，呼籲：如果你們希望在這個城市誕生一個衝擊樂隊的話，你們就必須擁有更多元的電台！

所謂「告訴我們真相」，是要求布希政府說出美伊戰爭的真正理由（布希當初宣稱攻打伊拉克是因為他們擁有大規模毀滅性武器，此說已經被證明是大謊話）、要求跨國企業和國際組織說出全球化的真相、要求媒體給予人民更多與更充分的資訊來思考他們所生活的世界。

這是 2003 年的年底。全球化與反全球化的鬥爭打進了二十一世紀。小布希政府的極端保守主義、單邊主義的外交政策，以及充滿商業利益和霸權意識形態的戰爭，讓世人更清楚地見到資本如何掌控了國際經濟組織、國家的戰爭機器、稀少的媒體資源，並深化了富國與貧國、資本與弱勢間的社會矛盾，這同時也強化了社會反抗的能量，「告訴我們真相」巡迴演唱就是這一切反抗力量的凝結。

這個行動也為音樂的政治反抗帶來新的可能性：不像波諾早前脫離音樂的遊說策略，或者「Rock the Vote」完全由專業組織主導的方式，他們是採取傳統的巡迴演唱來結合群眾；但又不像一般的慈善演唱會，他們是與社運組織深度合作。因此，不論是在一般的表演場所、改革者集結的會議、瀰漫催淚瓦斯氣味的抗爭現場，都能聽得見他們在引吭高

歌。

要改變世界，搖滾樂當然不能取代社會動員、組織策略、政策論述以及政治遊說等。但起碼，走出這場演唱會時，我的心情是激動的，我的眼前是 Tom Morello 憤怒而堅定的眼神，耳中傳來的是 Billy Bragg 美麗而尖銳的歌曲。

我決心要把他們的歌、網站傳給我的朋友，不論是聽音樂或者不聽音樂的人。然後我會著帶著他們的消息走上街頭，並且寫下這篇文章傳遞到你的眼前。

歡迎你加入抗爭行列
只要穿上抗爭標語的 T 恤
你便參與了革命等待大躍進的來臨

So join the struggle while you may
The Revolution is just a T-shirt away
Waiting for the Great Leap Forwards

搖滾樂改變了我，也改變了你，而當一個個人被改變時，世界也就被改變了。

更多聲音、更多憤怒……

第 十六 章

宇宙塑膠人的時空之旅
——從布拉格、紐約到台北

多年前，我在台北讀著遠在捷克的宇宙塑膠人和哈維爾的革命故事，關於他們和紐約與布拉格兩座城市的故事。然後我去了布拉格尋找他們的痕跡。

沒有想到 2006 年，我會在紐約與他們相遇，以一種不遠也不近的距離。

更沒想到的是，繼哈維爾之後，宇宙塑膠人會在 2007 年來到台北。

1968 年，布拉格

六〇年代初，西方的搖滾狂風往東穿透了鐵幕，披頭四天真的歌聲來到了捷克。而爵士樂，不論是美國的還是捷克傳統的爵士，正在布拉格街頭的啤酒杯上起舞。

1965 年，美國敲打的一代詩人、反文化的精神領袖艾倫・金斯堡，受邀來到布拉格的查爾斯大學誦讀他的詩。一如他的「嚎叫」震動了西方文明，他的叫聲也在這個共產主義社會製造出無數個嬉皮。

這是六〇年代捷克的反文化風潮，是布拉格的早春。長髮嬉皮在街上遊晃，搖滾樂在收音機裡高唱，pub 中本地的搖滾爵士樂隊也開始浮現。

1968 年 1 月，捷克共產黨改革派領袖上台，開始鼓吹建立社會主義民主，放鬆言論管制，釋放獄中的藝術家和思想犯。這是所謂的「布拉格之春」。

但做為老大哥的蘇聯共產黨無法忍受春天的光亮。這一年 8 月，蘇聯派出坦克和十八萬部隊入侵捷克，狠狠地用黑幕把布拉格之春強行關

上。人們激烈的抗議，一名哲學系大學生 Jan Palach 在 Wencelas 廣場自焚。

相比於自焚，比較沒那麼激烈的抗議方式，是成立一支搖滾樂隊。蘇聯入侵布拉格之後的一個月，宇宙塑膠人（The Plastic People of the Universe）樂隊成立。他們的團名來自美國一個鬼才搖滾樂手 Frank Zappa 的歌名〈Plastic People〉，而他們也以翻唱美國樂隊 The Doors 和 Captain Beefheart 的歌曲為主。很快地，他們成為布拉格最讓人激動的迷幻搖滾樂隊。

1968 年 6 月，紐約

就在坦克進入布拉格的美麗而古老的石板道之前，捷克劇作家哈維爾正在紐約參加莎士比亞戲劇節。他在東村的 Fillmore East 看到 Frank Zappa 的表演，在哥倫比亞大學看到占領學校與警察激烈衝突的學生運動，並買了一張號稱後世另類音樂始祖的紐約樂隊地下天鵝絨（Velvet Underground）的專輯。

1976 年 2 月，捷克

宇宙塑膠人誕生於一個險惡的時代。在布拉格之春被鎮壓後，獨裁政府關閉搖滾表演場所，打壓言論自由、毫不容忍藝術自由。宇宙塑膠人的表演執照也被撤銷。兩年後他們重新申請卻被打回，因為他們的音樂太「灰暗」，並有「不良社會影響」，因此他們只能地下化。

1973 年，宇宙塑膠人在一個城堡中錄製了他們第一張專輯《*Egon Bondy's Happy Hearts Club Banned*》，結合了迷幻搖滾、爵士、傳統捷克民謠等。同時，布拉格的地下文化圍繞著宇宙塑膠人展開，詩人們、藝術家們和搖滾樂隊們在郊區的波希米亞村莊進行著屬於他們的藝術活動。他們有意識地把這種不同於官方文化的活動成為「第二文化」，並舉辦了「第一屆第二文化音樂祭」。宇宙塑膠人相信，搖滾樂乃是第二文化的領頭文化，是反叛文化的救贖。

但是威權的暴力機器當然不會放過他們。警察騷擾演唱會，毆打樂迷和表演者；1976 年的第二屆音樂祭，警察逮捕二十七人，包括宇宙塑膠人團員。

六個月後，國家開始了對宇宙塑膠人及其他人的審判。這是搖滾樂與獨裁統治的終極對抗。統治者控訴他們的歌詞反社會，會腐化捷克青年——這是搖滾樂從一開始就面臨的可笑指控，並將他們判刑。

但宇宙塑膠人其實不是支「抗議樂隊」，他們只是想玩搖滾樂，而不是要用音樂批判政治。他們最政治的歌曲是〈我們到底為什麼要怕他們〉：

他們害怕明天的早上 / 他們害怕明天的晚上 / 他們害怕明天 / 他們害怕未來

他們害怕電吉他 / 害怕電吉他 / 他們害怕搖滾樂

他怎麼回事？連搖滾樂隊都怕？連搖滾樂隊都怕？

宇宙塑膠人在台北現身。
閃靈主唱 林昶佐（Freddy）提供

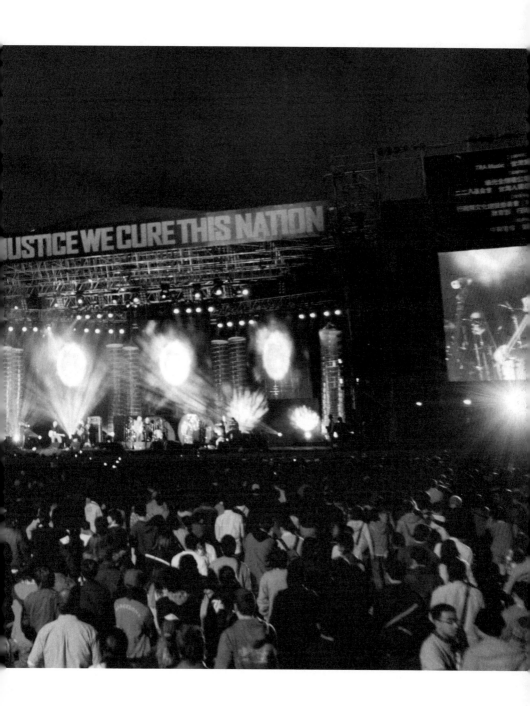

1977 年，布拉格

1976 年 1 月，宇宙塑膠人的成員伊萬‧西羅斯（Ivan Jirous）認識了劇作家哈維爾。西羅斯放他們的歌給哈維爾聽，哈維爾說：「在他們的音樂中，有一種令人不安的魔力；有一種嚴肅和真誠。突然間，我了解了，不論這些人使用多麼粗俗的語言，或者留著多麼長的頭髮，真理是在他們那邊的。」

對哈維爾來說，必須聲援這群搖滾青年，否則體制可能逮捕任何只是想獨立思考的人。為了聲援宇宙塑膠人和其他藝術家，哈維爾和其他知識分子在 1977 年 1 月 1 日發表聲明，並把援救組織取為「七七憲章」。在他們的聲明中說，「宇宙塑膠人是要用一種最真誠而自主的方式，來捍衛生命自由表達的欲望。」而這正是搖滾樂的精神。

後來，七七憲章就成為捷克最重要的民主運動組織。

1989 年 11 月，捷克的絲絨革命開始，不到一個月，共產黨就狼狽下台。

這是搖滾樂從被鎮壓，到激發起一場二十年的反對運動的最偉大的故事。

1990 年，布拉格

兩個六〇年代美國搖滾樂最具開創性的人物來到布拉格。

剛當選總統的哈維爾，邀請 Frank Zappa 去布拉格做座上賓。

這一年稍晚，地下天鵝絨樂隊的主唱 Lou Reed 來訪問哈維爾，哈維

爾告訴他地下天鵝絨的搖滾如何影響了捷克革命。晚上，Lou Reed 和宇宙塑膠人改組後的樂隊一起演出他們的歌曲。

1998 年 7 月，紐約

1987 年，共黨政府說，如果宇宙塑膠人可以改名，他們就可以演出。對改名的內部分歧，導致了宇宙塑膠人的分裂。部分團員成立一個新的樂隊 Pulnoc。1989 年，Pulnoc 第一次踏上美國土地，在紐約及其他城市舉行演唱會。

而 1998 年的夏天，在前一年正式復合後，宇宙塑膠人終於來到紐約這個搖滾的精神原鄉表演，在受到這個城市所誕生的音樂啟發的二十年後。

2004 年 5 月，布拉格

我來到這個人們說是世界上最美麗的城市。我走過那個哲學青年為了反抗蘇聯而自焚，1989 年時有成千上萬青年再度在此抗議的廣場；我在哈維爾和其他異議分子飲酒密談的小酒館中，遙想威權體制下的勇氣與理想；我走進一個位在三樓（二樓是賭場）、陳舊的革命博物館，看到了威權體制如何扭曲人們生活的展示，看到了抗議者的鮮血，以及宇宙塑膠人和哈維爾的勇敢微笑⋯⋯

當然，我只能在這裡進行對歷史的追溯與對昔日影像的哀悼。

2006 年秋天，紐約

沒有想到，哈維爾會來到紐約哥倫比亞大學駐校八週，我在廣大的禮堂去聽了他的演講。

但更讓我興奮不是他，而是宇宙塑膠人的演唱會。那個我以爲只屬於小說般歷史情節，那個屬於捷克森林中、留著波希米亞血液的神祕樂隊，竟然眞的在這個摩天大樓的城市出現！

就在城中的一個小小 club 中，三個六十幾歲的老傢伙（和一名美麗的女團員），專注而激烈地拉著小提琴、吹奏著薩克斯風，我身邊的捷克人瘋狂地唱著、跳著。

我知道他們的激動心情，因爲我也來自一個有同樣歷史的國家。我們同樣艱辛地從威權體制步履蹣跚前進到一個民主體制，同樣具有一個黑暗而冷酷的獨裁體制，也同樣有熱情和理想的反抗者。

2007 年 2 月 28 日，台北

更沒想到的是，半年之後，宇宙塑膠人更在台北現身，在一場關於轉型正義的搖滾演唱會上演出。這個日子是 2 月 28 日。

他們會爲了曾被噤聲的搖滾，爲了歷史的正義，也爲了人性尊嚴而唱。

閃靈主唱 林昶佐（Freddy）提供

第 十七 章

龐克暴女與政治反抗：
俄羅斯的陰部暴動（Pussy Riot）

2014 年 2 月，俄羅斯政府正在索契熱鬧地舉辦冬季奧運，這是普京的燦爛時刻，或者本來應該是。

在一塊奧運看板前，幾名穿著色彩鮮豔、戴著毛絨頭罩的女孩拿著吉他唱歌跳舞——唱著「索契被封鎖，奧運被嚴密監控」。很快地，保安衝上來，用鞭子抽打和驅趕她們。

這個衝突畫面上了全球新聞，不僅是因為鞭子的粗暴，也因為她們是俄國最全球知名的異議藝術／音樂團體：「陰部暴動」（Pussy Riot）。這是她們一貫的行動方式：在特殊場所進行快閃式的演出，歌唱抗議歌曲，然後拍成影片上網。

這段被毆打的經過正凸顯了她們要表達的主題：俄羅斯異議聲音是如何被打壓的。

2012 年 2 月，她們因為在東正教教堂演出而被逮捕，其中兩人到 2013 年 12 月才因為普京要在冬奧前改善形象而被釋放。

但黑牢並沒有嚇阻這群勇敢的女孩（她們在獄中也進行過絕食抗議）。她們又回來了。

「陰部暴動」（Pussy Riot）樂隊成立於 2011 年 8 月，正好是俄國的新反對運動浪潮的開端；或者說，她們的故事正體現了普京時期俄國反抗青年的歷程。

2007 年左右，上台七年的普京徹底鞏固他的權力，且飆升的石油價

格讓他可以收買民眾。彼時陰部暴動的主要成員如 Nadya 正在大學念書，她們關注藝術，並開始參與各種抗議行動——但那時抗議運動還是微弱的。Nadya 和其他朋友組成了一個團體叫「Voina」（戰爭），以行為藝術來表達反抗理念。

2008 年開始，一個母親伊芙吉妮娃發起運動要拯救她所居住的森林不被公路計畫摧毀，吸引了許多中產階級和年輕人參加。2010 年夏天，運動達到高潮，Nadya 和她的朋友當然也參加了。但隨之受到嚴重打壓。

然後是 2011 年初的阿拉伯之春，俄羅斯的年輕人被深深震撼：為什麼連埃及都起來革命了？！

Nadya 個人也越來越受女性主義和酷兒理論影響，尤其是美國藝術史上「游擊女孩」（Guerrilla Girls）和具有龐克精神的「暴女」（Riot Grrrl）的思想和行動深深啟發了她。她說，如果在二十世紀俄羅斯沒有激進女性主義的文化遺產，她們就只能自己幹，自己去生產女性主義的、龐克的、激進的、反抗的、獨立的文化。

在 2011 年，Nadya 和好友 Kat 成立新團體叫做 The Pisya Riot——Pisya 是俄羅斯小孩對於無論男女生殖器的可愛說法。她們的第一首歌是借用一支英國龐克樂隊的曲並填上了詞，歌名叫做〈殺死性別歧視者〉（Kill the Sexist）：

成為一個女性主義者，成為一個女性主義者

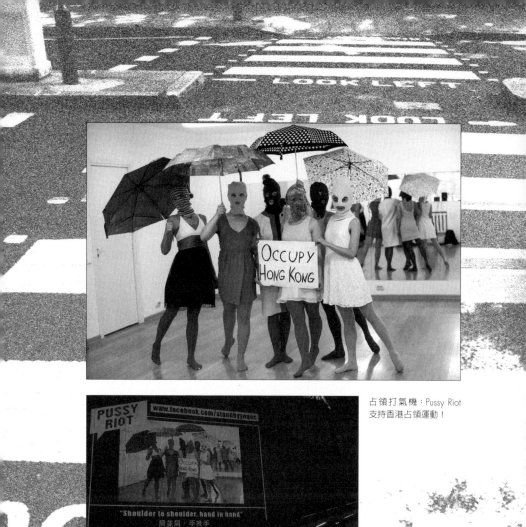

占領打氣機:Pussy Riot
支持香港占領運動!

讓世界擁有和平，讓男人都去死

成為一個女性主義者，殺死性別歧視主義者

殺死性別歧視主義者，洗乾淨他的鮮血

　　她們又邀請會搞音樂的朋友，並且決定她們需要一套特殊裝扮，因為「如果我們只是去那裡開始尖叫，人家會覺得我們是白痴」。她們戴上彩色絨毛頭罩，並且改了名字：「陰部暴動」（Pussy Riot）。

　　團名「Pussy Riot」的意思是「陰部作為女性性器官，本來是被動的、沒有形狀的，現在突然要開始一場激進的革命來對抗定義她和決定她的位置的文化秩序。性別歧視主義者對於女人該如何生活有一套想法，正如普京對於俄羅斯人該怎麼生活也有他的想法。陰部暴動就是要挑戰這一切壓迫。」她們在後來解釋。

　　2011 年 11 月，陰部暴動發表了第一支音樂 MV，歌名叫做〈釋放鵝卵石〉（Free the cobblestones）。這首歌中，她們批判俄國政治以及俄國女性的被壓迫處境，也談及埃及革命，唱著「讓紅場變成解放廣場」。這個視頻很快地被大量轉發，並被媒體報導。

　　三週後的 12 月 1 日，她們發表第二首歌曲批判普京的奢華。這首歌的 MV 記錄了她們衝進奢侈時裝店演出而被安全人員趕走，她們甚至衝進一場服裝秀。歌詞依然結合了政治與性別的批判：Fuck the sexist fucking putinists。

　　而此時的俄國政治正進入一頁新的歷史。2011 年 9 月時，時任總理

的普京和總統梅德維傑夫宣布將要交換位置，普京要重新競選總統（普京在 2000-2008 年擔任總統，因爲任期屆滿而下來擔任總理）。對於他們如此把總統權位當個人玩物，俄國人民深感不滿，而事實上，2009 年的金融風暴已經對俄國經濟造成了嚴重打擊，油價也不斷下滑，導致經濟惡化。再加上，社交媒體的新時代已經展開，年輕一代早已有不同的訊息傳播渠道和批判空間。

12 月 4 日舉行俄羅斯國會大選。

這場選舉原本就在執政黨的操弄下排除真正的政治競爭，國營電視也不斷爲執政黨宣傳，普京和執政黨更是到處發錢來籠絡民眾。但結果，人民的嚴重不滿讓執政的「統一俄羅斯黨」的得票率大爲下降，在首都莫斯科尤其如此。網路上流傳了許多政府做票的畫面，以及各種離譜的得票數據（如在車臣，統一俄羅斯黨的得票率是 99.5%）。

憤怒的莫斯科人在寒冬大雪中走上了街頭，高喊「普京滾蛋」、「俄羅斯不需要普京」，震撼世界。這個多年來最大的抗議行動被稱爲「大雪革命」（Snow Revolution），並掀起此後半年一波又一波的抗議行動。

陰部暴動的女孩們當然也參加了這些抗議行動，而那天，她們也被逮捕了，在警察局過了一夜。但遊行越來越大，就在 2012 年 2 月 4 日這個俄國幾年來最冷的日子，超過五萬人上街抗議。

2 月下旬，陰部暴動前往俄羅斯東正教最受尊崇的「救世主大教堂」進行她們所謂的「龐克祈禱」，演出新歌〈聖母瑪利亞，把普京趕走〉。

在這首歌中，她們不但批評普京，也批評東正教對普京的支持和政府

對同志遊行的禁止，高喊讓聖母瑪利亞成為女性主義者。這再一次反映她們反威權與反性歧視的立場。

在 1917 年革命之前，俄國本來就是政教合一，俄國人有三分之二自認是東正教徒。當普京政權的正當性開始岌岌可危以後，他為了鞏固政權，更積極強調宗教要為俄羅斯民族團結的核心，以討好廣大的東正教教徒。在 2 月 4 日的大遊行前夕，和普京關係密切的東正教大主教說：「東正教教徒知道不應該參加遊行。」他並提醒教徒九〇年代俄國是多麼混亂，是普京穩定了俄國秩序。

在後來審判的證詞上，陰部暴動的兩名成員說，普京政府是要把宗教當作新的政治計畫，「這個計畫絕對不是真誠地要保存東正教的歷史和文化。而東正教教會由於在歷史上總是和權力有各種神祕的關係，所以最適合來執行這個概念。」而她們在教堂演出就是要摧毀這個連結，揭露權力如何利用宗教。她們要證明：東正教文化不是只屬於教會和普京，也可能是屬於市民抵抗的傳統。

演出的幾週後，三個女生被逮捕，7 月底審判，成為全球注目焦點，瑪丹娜等西方音樂人都為她們的自由疾呼。主要成員 Nadya 和 Maria 被判刑兩年，罪名是屬於「危害公共安全犯罪」。這個罪名顯然太過牽強，顯示這個判決的高度政治性：這既是普京政府對異議分子的打壓，同時也討好保守的東正教選民。

陰部暴動三人各自發表精采的長篇證詞。她們說：「陰部暴動生產反對的藝術，或者你可以說這是以藝術為外衣的政治。無論如何，這是一

種公民行動，是對國家侵犯人權的回應。」

「在這裡被審判的不是暴動小貓，而是俄國的國家體制。」

「這是對整個俄國政治體系的審判，展現他們對個人的殘酷，對於榮譽與尊嚴的無視。如果這個政治體系要懲罰這三個女孩，那麼只是表示這個體系害怕真理。」

「我們要尋找真正的美和誠實，然後我們在龐克音樂中發現了。我們要進行龐克演出因為俄國的政治體系是一個階級體系、一個封閉體系，而政治只是為特殊利益所服務，這讓我們連呼吸俄羅斯的空氣都覺得噁心。」

「我們已經勝利了。因為這場對我們的審判是編造的，並且讓國家機器的司法過程中的壓迫本質無所遁形。」

其他成員又發表新歌〈普京正在燃起革命的火花！〉。

事實上，隨著 2011 年底的反抗運動增強，普京對反對力量的鎮壓也強化，逮捕更多人。2013 年 6 月，政府更立法打壓同志權利，包括禁止青少年及兒童接觸同性戀資訊，壓制同志遊行等，目的也就是要討好保守宗教選民。於是道德保守主義、威權主義，和強調俄羅斯榮耀的民族主義，成為普京政權的基礎，而索契冬奧就是一種要建立富強俄羅斯形象的計畫——一如此前許多舉辦奧運的威權國家。

Nadya 和 Maria 在 12 月被釋放出來後，去紐約參加國際特赦組織的人權音樂會。Maria 在《紐約時報》寫文章說：

用超過五百億美金用來建造奧運場館——巨大的、沒意義的、異形般的建築，其意義就是要滿足普京的自我，讓他成為一個帝王。索契已經成為一個封閉的軍事設施。

這些奧運活動的面貌是欺瞞的，一如整個威權體制。首先，掌權者不會直接驅逐你，而是有系統地要讓你採取他們認為適當的姿勢，也就是透過整套後蘇維埃的體制，從小學到墳墓，去消極地、去政治地行動。

的確，普京就是要人們如此愛國。

而陰部暴動在索契被保安鞭打的演出，歌名就叫做：〈普京會教你如何愛祖國〉。

只是，這群女孩不會聽話，而是會展現另一種愛祖國的方式：政治異議與反抗。

兩年多前，在法庭審判時，陰部暴動的年輕女子們說：「我們比在法庭上我們對面的那些起訴者更加自由，因為我們可以說我們想要說的話，而他們只能說統治者允許他們說的話……他們的嘴巴被縫起來了，因為他們只是傀儡。」

是的，他們害怕搖滾樂，因為他們害怕自由。

第 十八 章

自由之鐘:
一場搖滾音樂會與柏林圍牆的倒塌

這可能是搖滾史上最撼人的演唱會之一，因爲這場搖滾演唱會展現了搖滾樂如何在關鍵的歷史時刻，給予那些準備追求改變的聽者深刻的力量與信念，從而改變了世界——讓柏林圍牆倒塌。

1988 年 7 月，就在柏林圍牆倒塌的十六個月之前，美國搖滾巨星布魯斯・史普林斯汀（Bruce Springsteen）來到東柏林舉辦演唱會。

這是東德有史以來最大的演唱會，至少有三十萬人參加，地點是柏林圍牆以東三英里的巨大露天體育場。因爲想要進場的人太多，主辦單位只得打開柵欄，讓每個人都進去，興高采烈地衝進去——這彷彿預示了十六個月之後，人們如何在柏林圍牆崩塌之後，帶著不敢相信的笑容奔向自由之地。

1.

八〇年代的搖滾樂世界是屬於史普林斯汀的。1984 年的專輯《生在美國》不只讓他成爲最重要的巨星，也成爲美國流行文化的一個重要象徵。

從第一張專輯開始，史普林斯汀的創作主軸就是探索美國作爲一個許諾之地（promised land）的幻滅，以及美國夢的虛妄和現實的殘酷之間的巨大對比。他在七〇年的作品描繪了小鎮青年的夢想與失落與找不到出口的憤慨與焦慮。進入八〇年代，他更關注美國經濟轉型下的社會正

義，歌唱工人階級日常生活中的夢想、苦悶與挫折，並且不斷質問，所謂的美國夢為何在現實中只是虛幻的泡影？尤其八○年代是雷根主義的新自由主義時代，社會越來越不平等，經濟貪婪和軍國主義成為新的時代精神，因此史普林斯汀成為雷根時代最重要的異議者[1]。

他對音樂的信念是「我對於如何利用自己的音樂，有很多宏大的想法，想要給人們一些思考的標的——關於這個世界，以及孰是孰非。」他也說，「我想要做一些能發揮影響力的作品，並與這個時代的意義、以及我認為重要的事物有關聯。」

1988 年，他舉辦全球「愛情隧道快車巡迴演唱」。在巡迴途中，他宣布將會加入國際特赦組織舉辦的「現在就要人權！」（"Human Rights Now!"）巡迴演出，以紀念世界人權宣言四十週年，其他參與者還有史汀（Sting）、彼得·蓋布瑞爾（Peter Gabriel）、崔西·查普曼（Tracy Chapman）等歌手。

在歐洲演出時，史普林斯汀臨時起意想去東柏林演出。他第一次來到東柏林是在 1981 年，當時是以一般觀光客的身分，跨越柏林圍牆進入東柏林，那個灰色的城市。

2.

從 1961 年 8 月 13 日起，柏林圍牆將當時在政治上已經分裂的城市分割成兩半。從 1961 到 1989 年間，超過十萬名東德人企圖攀越，或從圍

牆底下鑽過去，甚至從靠近圍牆旁的高樓窗戶跳下去。東德的邊界警衛對這些人基本上殺無赦。據統計，在因為想要跨越圍牆或德國邊境的人中，有超過千人被殺害，有三千二百人因「逃離共和國」（Republikflucht）的罪名遭到逮捕入獄。另一方面，有五千人成功越過這座柏林圍牆，到西柏林尋求自由。

不過，雖然東柏林人出境困難，來自西方的旅客卻能經過十四道緊密嚴防的「檢查點」，跨越圍牆進入東柏林。

作為一個極權的共產主義政權，東德政府嚴密控制人們的表達和思想自由不在話下。對這些共產國家而言，搖滾樂是美國帝國主義的產物，只會腐蝕年輕的東德一代對社會主義的信仰，因此是國家的敵人。

這些指控對了一半：錯的是，搖滾樂並不是和西方政權站在一起，反而更經常是批判美國和英國的掌權者；但共產政權的擔憂確實也對。因為搖滾樂歌唱的就是自由與反抗，因此，社會主義青年們也難以抵擋住搖滾樂挑逗他們青春的欲望和衝動。統治者越是禁止，他們越渴望得到一張搖滾專輯，聽到一場真正的演唱會。

而在 1969 年，東柏林的青年似乎真的可以聽見一場偉大的演唱會。

在那個夏天，在美國剛舉辦了三天三夜結合青年反文化的 Woodstock 音樂節，成為搖滾世界的圖騰。

1 關於史普林斯汀其人與作品的分析，請見我的〈史普林斯汀：許諾之地的幻滅〉，收於《時代的噪音：從狄倫到 U2 的抗議之聲》。

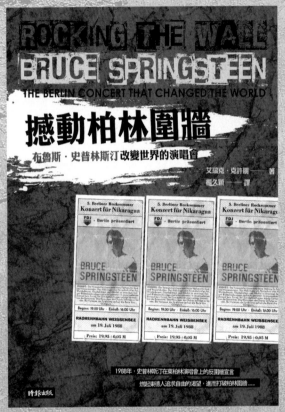

史普林斯汀表示來東德演唱，希望有朝一日所有的障礙都能被拆除。
（《撼動柏林圍牆：布魯斯‧史普林斯汀改變世界的演唱會》，艾瑞克‧克許朋著，時報出版，2014）

而在秋天，在東柏林的搖滾青年中，口耳相傳英國的滾石樂隊將於10月7日，在西柏林圍牆不遠處一棟十九層高樓上搭起高台，在上面舉辦演唱會，這個高度比柏林圍牆高出二百七十英尺，所以在東柏林的圍牆邊就能聽見滾石永不滿足的吶喊。

但其實這只是一個西柏林電台 DJ 的殘忍玩笑——這玩笑並不離譜，因為披頭四不久前在倫敦的一個大樓屋頂上演出過。10月7日那天，當許多東德青年被動員去參加東德建國二十年的紀念，幾千個來自東德各地的搖滾青年卻聚集在柏林圍牆邊，準備跟著滾石的魔鬼音樂起舞。只是，等待他們的不是滾石，而是東德警察的鎮壓，他們一邊抗爭一邊唱著〈圍牆必倒塌〉（Die Mauer muss weg），最後多人被逮捕，有人甚至被判刑兩年 [2]。

（那年 12 月，滾石樂隊在舊金山的 Altmont 舉辦一場引爆狂歡的免費演唱會，卻造成一人死亡，成為六〇年代的搖滾哀歌。）

七〇年代之後，有十幾個東德樂隊成立，但他們的歌詞必須事先接受審議，且要國家的允許才能公開表演。其中一支深受年輕人喜愛的樂隊克勞斯‧倫夫特組合（Klaus Renft Combo），在 1975 年發表歌曲〈小奧圖的搖滾情歌〉（Die Rockballade vom kleinen Otto）講述一個想逃到

2 非常諷刺的是，滾石樂隊在 1968 年是被英國左翼高度推崇。他們的歌詞「Street Fighting Man」在一本左翼雜誌被放在和共產主義的老祖宗恩格斯一起。關於滾石樂隊與革命的關係，詳見〈1968，滾石和約翰藍儂〉，收於《時代的噪音》。1990 年 8 月兩德統一後，滾石終於來到東柏林舉行演唱會。

西德的年輕人，遭到被禁的命運。

（第二年，1976 年，捷克的宇宙塑膠人樂隊也遭到逮捕，而引發七七憲章運動。）

到了八〇年代，民意調查的研究者指出，有超過 70% 的年輕人只聽西德的廣播與西方的流行音樂，揚棄了東德媒體。

時代確實開始改變了。

1985 年，蘇聯新領袖戈巴契夫（Mikhail Gorbachev）上台，推動「重建」與「開放」的政治經濟改革，這不僅改變了蘇聯，也影響了東歐各地的政局。此時，共產主義多半已經淪為一副空殼，一個牆上空洞的標語。

戈巴契夫的改革對東德的鐵腕統治者埃里希・何內克（Erich Honecker）的政權造成了威脅。不像波蘭和匈牙利已經開始轉型，東德和羅馬尼亞等國卻依然堅守著共產主義陣營的最後一道防線，只是他們國內看到其他國家已經出現變化的苦悶青年越來越不能忍受體制的僵化和腐臭，渴望那巨大的改變的風。

東德的情況在 1980 年後半期明顯地惡化，人們對現狀的挫折感與日俱增，要求離境簽證的人數也在增加。

東德共產黨的青年組織「自由德國青年團」在 1985 年，會員有 230 萬人，涵蓋 14 至 25 歲東德人口中的 80%。他們也看到政權在年輕人心中已經搖搖欲墜，而想要安撫年輕人，尤其是面對來自西柏林的搖滾挑戰。

1969 年沒有出現的西柏林搖滾音樂會真的在 1987 年出現了，只是這次不是滾石，而是大衛‧鮑伊（David Bowie）、創世紀合唱團（Genesis）、舞韻合唱團（Eurythmics），目的是為了慶祝柏林建城 750 週年，地點在西柏林的德國國會大廈（Reichstag）前，6 月 6 日至 8 日連續三晚演出。演唱會叫做「為柏林而唱」（"Concert for Berlin"）——這個標題確實是試圖挑釁東柏林，而演唱會中也有四分之一的擴音器對著柏林圍牆與東柏林。

因此在西柏林有八萬人看著演唱會的同時，也有幾千個東德人在幾百碼外的圍牆的東側聚集，傾聽那些他們再熟悉不過、如今可以真的聽到（卻看不到）的聲音。然而，東德警衛再次暴力驅離人群，毆打群眾，而這一切都上了西德電視，且那時東德人可以輕易地收到西德電視和廣播，因此在東德引起了巨大憤怒。

自由德國青年團開始思考，與其讓西柏林吸引東德青年，不如他們自己邀請西方音樂人來滿足東德年輕人。尤其，西柏林在 1988 年 6 月又將有一次「為柏林而唱」的演唱會，而這次陣容更超級：平克佛洛依德（Pink Floyd）和麥可‧傑克森。

自由德國青年團決定在離柏林圍牆約有三英里的威森斯區舉辦演唱會。1988 年 6 月 19 日，就在麥可‧傑克森在西柏林演出的同一天晚上，在東柏林這邊是加拿大歌手布萊恩‧亞當斯（Bryan Adams），現場有十二萬名聽眾。這已經是東德青年的難得搖滾體驗，但東西兩邊當然差得很遠。

事實上，在前一年的 9 月，鮑伯‧狄倫（Bob Dylan）就在東柏林舉辦演唱會，但狄倫演出早已無法喚起年輕人的熱情（他或許也不在乎）。1988 年 3 月 7 日，英國樂隊流行尖端（Depeche Mode）也在東柏林的一個小型室內場地演出；6 月 1 日是喬‧庫克（Joe Cocker）在威森斯的露天場地爲八萬名聽眾演唱。

但這些演唱會沒有一個如同 1988 年 7 月史普林斯汀的演唱會的影響。

3.

當史普林斯汀的經紀人瓊‧藍道試圖探詢史普林斯汀是否可能在東柏林舉辦演唱會時，沒想到東德的青年共產黨人正面臨這個搖滾的焦慮，所以一拍即合。這不僅是因爲史普林斯汀是當時最重要的搖滾巨星，而且他是站在勞動階級這邊，並對美國的雷根政府諸多批評——史普林斯汀常翻唱 Woody Guthrie 的經典歌曲〈這是我的土地〉[3]，而 Guthrie 是一個美國共產黨員。所以這對東德青年團是最好的選擇。

爲了政治上更安全，「自由德國青年團」決定把演唱會加上「爲尼加拉瓜而唱」。在 1980 年代，尼加拉瓜是全球左翼關注的重心，因爲美國參與推翻左翼的桑定（Sandinistas）政權，而搖滾界從 The Clash 到 U2 都非常關注這個議題。

於是，東德官方新聞社的消息寫著：「自由德國青年團的第五場夏日搖滾演唱會系列，即將在 1988 年 7 月 19 至 24 日舉行。這將是一場與

尼加拉瓜反帝國主義團結的運動。7 月 19 日的開場表演，將會由布魯斯‧史普林斯汀與 E 街樂團（美國），在柏林－威森斯帶來一場四小時的演唱會。」

而這件事直到史普林斯汀飛到東柏林當天才赫然發現。不論史普林斯汀是否支持桑定政權，他都不願意他的音樂成為政治工具，因此提出嚴正抗議。東德方面因為擔憂演唱會被取消，願意把所有支持尼加拉瓜的旗幟、標語都除掉。

1988 年 7 月 19 日中午之前，東德有史以來最龐大的演唱會群眾開始抵達場地。人人臉上帶著興奮的微笑。演唱會只印了十六萬張門票，但想來看的人遠超過這個數字，主辦方只能打開所有柵欄，讓每個人都進來。最後人數是三十萬到五十萬之間。

這對東德人來說，是個多麼不可思議的畫面——跨越官方的障礙，卻沒有被逮捕或開槍。

史普林斯汀的開場曲是〈惡地〉（Badlands）：

談論著夢想，試著實現它
你在夜裡驚醒，感到如此真實的恐懼
你耗費生命，等待一個不會來臨的時刻

3 關於 Woody Guthrie，請見《時代的噪音：從狄倫到 U2 的抗議之聲》中專文。

別浪費時間再等下去了

你每日在此生活的惡地
讓破碎的心站起來
那是你必須付出的代價
我們只能努力往前推進，直到被了解爲止
這些惡地才會開始對我們好一點
擁有理念，深植於心的人們啊
活著並不是一件罪惡之事
……
我想要找一個地方，我想對著這些惡地的臉吐一口口水

　　原本他歌唱的「惡地」是夢想破碎的美國，但這當然也可以是極權統治下，掐死人們夢想的東德。

　　他接著唱了〈在街上〉（Out in the Street）、〈亞當養大該隱〉（Adam Raised a Cain）、〈天堂許可之事〉（All That Heaven Will Allow）、〈河流〉（The River）、〈應許之地〉（The Promised Land）、〈戰爭〉（War），還有〈生在美國〉（Born in the USA）等三十首歌。

　　這是三十萬東德青年從來沒有的搖滾激情體驗。史普林斯汀原本就是最能將搖滾的眞誠性轉化成演出現場巨大光熱的歌手，而他的歌曲主題不論是許諾之地的破碎，或是年輕人想要離開困頓的小鎮，每一首歌都

可以從紐澤西的小鎮轉換為東柏林的現實。

如標誌性歌曲〈雷霆路〉（Thunder Road）是年輕人要帶他心愛的女友瑪莉逃離這個「充滿失敗者的小鎮」，追求他的許諾之地：

> 我不是個英雄，這是眾所周知的
> 親愛的女孩，我所能提供的救贖，
> 只有這個骯髒車篷底下的車子
> 可以讓我們有點機會過更好的日子
> 嘿，我們還能怎樣呢？
> 除了搖下車窗，讓風吹動著你的髮梢
> 夜的門戶大開，這個雙線道可以帶著我們到任何地方
> 我們還有最後一個機會可以實現我們的夢

同樣深具意義的是，冷戰時期的美國是共產主義的最大敵人，而史普林斯汀被視為美國精神的代表，因此當他在演唱〈生在美國〉，台下觀眾揮舞著自己黏貼製作的美國國旗時，這幾乎可以說是一個神奇的畫面──當然這首歌不是保守的愛國主義，而是植根於工人階級的進步主義傳統。但無論如何，當數十萬人一起揮舞著美國國旗，高唱〈生在美國〉時，這在東德已經是一場革命了。

在演唱會中，史普林斯汀也準備講一段話告訴人們，他並非出於任何政治性的理由才來到這裡，而是來這裡為人們演唱搖滾樂──「希望有

朝一日，所有的圍牆終將倒塌。」但就在他準備演講前，經紀人非常擔心這段話出問題，因爲從來沒有人在東德內部說過希望「圍牆倒塌」，因此希望把這一句改掉。

史普林斯汀接受了。他在舞台上用死背的德語說：

「我很高興來到東柏林。我並不反對任何政府。我來這裡爲你們表演搖滾樂，希望有朝一日，所有的障礙都能被拆除。」

全場激昂鼓掌。接著下首歌前奏響起：〈自由之鐘〉（Chimes of Freedom）——這是鮑伯・狄倫關於自由的名曲，而一個月前史普林斯汀在瑞典演唱會上，在演出這首歌前宣布他將參加國際特赦組織巡迴演唱會。

觀眾聽到了他的訊息。

開車橫跨半個德國來聽這場演唱會的三十四歲農夫約格・貝內克（Jörg Beneke）說：「每個人都很清楚他說的是什麼——拆除圍牆。那是壓倒東德的最後一根稻草。我們從來沒有在東德內部聽任何人這麼說過。那是我們之中某些人終身企盼聽到的一刻。也有一些其他來自西方的搖滾歌手來這裡演出，然後對我們說：『哈囉，東柏林』，或是這一類的話。但是從來沒有人來到我們面前，說他希望能拆除一切的障礙。假如我們可以翻越柏林圍牆的話，一定有許多人會這麼做的。」[4]

祕密警察卻察覺不到人們心中的洶湧與激動。東德國家安全局一份史普林斯汀開始演唱兩小時後的紀錄中寫著：「晚間 9 時 30 分——搖滾演唱會毫無意外地繼續進行。群眾的氣氛絕佳。」這份報告接著又寫：

「國家安全毫髮無傷。一共有 800 人在演唱會期間暈倒，其中有 110 人是因為飲酒過量導致。」

4.

在 1988 年的那個夏天，沒有人會想到柏林圍牆會在一年多後崩塌。

史普林斯汀演唱會的六個星期以後，在 1988 年的 9 月，在威森斯附近出現了要求言論自由的示威遊行。

1989 年 7 月，東德的首波反對運動「新論壇」創立，但很快就被共黨政府取締。

1989 年 8 月，匈牙利拆下與奧地利之間的鐵絲網柵欄，次月就有一萬多東德人經由匈牙利逃往奧地利。

1989 年 9 月開始，成千上萬的東德人走上街頭抗議政府，大規模群眾遊行在萊比錫、德勒斯登、馬德堡、羅斯托克和波茨坦等地出現，吶喊著：「我們是人民。」("Wir sind das Volk")。

1989 年 10 月東德總理何內克辭職。一個月後，1989 年 11 月 9 日，人們終於自由地衝過圍牆的檢查點，意味著柏林圍牆的倒塌。

東德在 1990 年 3 月舉行自由民主的選舉，並在 1990 年 10 月 3 日與

4 以下對參與者或評論者的引述皆來自 Erik Kirschbaum, 2013, *Rocking the Wall/ Bruce Springsteen: The Berlin Concert that Changed the Wall*.

西德統一。

史普林斯汀的演唱會當然不可能導致柏林圍牆的倒塌，但它無疑是通往 1989 年秋天革命的一個鐘聲，自由的鐘聲。

因為這些青年早不想活在圍牆的陰影下，他們深信東德不能如此繼續，而必須要有改變；看到其他國家，他們也相信改變是可能的。然後，史普林斯汀來了，要他們帶著勇氣逃出這個桎梏的惡地，和被詛咒的命運。

自由德國青年團和共產黨想要給人們一個保持現狀的理由，但每個人都知道這不過是一場謊言與鬧劇：人們在演唱會中感受到的是對自由的更多飢渴，對改變的更多盼望。

一個參與者說：「演唱會結束後，我們都得走路回家，因為街道封閉了，大眾運輸和汽車都動彈不得。當天晚上在東德街頭漫步的人群，龐大無比。感覺就像是一場很大的示威遊行之類的。一切都令人很亢奮。」

另一個在幾個月後逃離東德的年輕人說：「我們都把史普林斯汀的那場演唱會當成一個記號……在那之後，我們只想要更多的自由。」

搖滾樂迷都知道，搖滾音樂會是魔法般的集體體驗，是一個集體賦權（empowerment）的過程。你會在音樂的熱力中得到感動、得到力量，並且相信你真的可以和旁邊的人一起改變什麼。

擔任史普林斯汀翻譯的東德女士說，這是一場孕育了改革運動的神奇演唱會。「東德的氣氛在那場演唱會後就改變了。人們興高采烈地離開演唱會回家。有好幾個星期，人們都在談這場演唱會。有這位從西方，

從美國來的巨星來到這裡，關切著我們的命運，他提到，有一天這裡不會再有任何障礙。成為這樣的群眾的一分子之後，你會覺得自己更堅強了。我們開始不再恐懼。東德當局把史普林斯汀和其他這些西方樂團帶來，想釋放壓力。但這一切都適得其反。不但沒有釋放壓力，還讓年輕人更深入思考自由的意義。」

史普林斯汀的經紀人藍道說：「我們來到那場表演，不可能感受不到人們對改變的期望。我們帶到東柏林的那份精神正是：『嘿，這是一場冒險，不一樣的東西。』或許適逢其時，但我們並不是帶著傲慢，或自認是從西方來傳遞福音的心態。完全不是那樣的。但是我也不會忽視其後果。它引爆了這一切。」

史普林斯汀的演唱會本身是改變中的空氣中的一個重要因子，它凝聚了那些渴望的聲音，並點燃了更多火花；它讓東德青年更堅信他們每天思考的問題：如何尋找自己的聲音，打破體制的虛妄，並追求真正的自由與反叛——而這正是搖滾樂的精神，及其得以改變世界的力量。

記住史普林斯汀的歌：

沒有火花，就燃不起火來。

　　　　　　　　——〈在黑暗中跳舞〉

第 十九 章

Tropicália:
巴西的音樂、文化與反抗

1968 年，青年在全世界各地燃起了文化與政治革命，芝加哥、紐約、東京、巴黎、捷克……

　　在巴西也是。

　　在那一年，一群音樂人發起音樂革命，掀起了巴西的反文化運動，並被威權軍事政權視為政治威脅，將他們逮捕入獄，酷刑折磨，並驅逐出境。這個「熱帶主義運動」（Tropicália）雖然短暫，卻從此撼動了巴西音樂，並也深深影響西方流行音樂。

　　1964 年，巴西軍隊發動政變，建立了軍事威權體制。但在民間，作家、導演、畫家、音樂人、詩人和公眾也開始展開新的文化運動，對獨裁體制進行精神抵抗。

　　尤其，一個新的音樂運動即將誕生。

　　Caetano Veloso 和 Gilberto Gil 兩個年輕音樂人，他們在 Bossa nova 的音樂中成長，但也深受英美搖滾樂影響，喜愛披頭四和 Jimi Hendrix，因此希望在巴西傳統音樂上走出新的道路。他們拒絕巴西音樂中的懷舊氣息，而試圖尋找未來的新可能性。

　　1967 年，Caetano Veloso 發表單曲〈Alegria, Alegria〉，這是他第一首加上搖滾風格電吉他的歌曲。他後來自稱這是「熱帶主義運動」的序曲。

　　歌詞一開始是「我迎著風前進，口袋中沒有手帕或文件」，他說「這

是關於在路上行走，感覺到眞實的生活，感覺到陽光」，這是「隱晦地表達對抗獨裁」。而歌詞結尾是「爲什麼不呢？」

1968 年，Caetano Veloso 和 Gilberto Gil 和其他音樂人如 Tom Zé、Os Mutantes 共同發表專輯《Tropicália: ou Panis et Circencis》（*Tropicalia or Bread and Circuses*），作爲這場運動的宣言。他們的音樂風格結合了巴西節奏、美國搖滾、放客和靈魂樂，以及聲響上的實驗，然而音樂上的傳統派以及社會左派，認爲他們所結合的美國搖滾樂是對傳統巴西音樂的玷污，尤其巴西的新軍事政府是由美國政府所支持的，美國搖滾樂因而被視爲西方商業文化入侵的象徵。Caetano Veloso 他們在演出現場，經常遭到觀眾的噓聲。

然而，有越來越多視覺藝術、電影和劇場的創作者，圍繞著這個新文化運動而開展另類文化運動。

事實上，Tropicália 這名字就是來自前衛藝術家 Hélio Oiticica 在 1967 年的裝置作品。展覽現場是一條沙子鋪成的道路，兩邊有熱帶植物和鸚鵡等，路的盡頭是一台象徵大眾文化的電視。Oiticica 對這個詞的定義是：「巴西對世界的哭泣」。

一個導演建議 Caetano Veloso 以此爲名當作他自己一首歌的名稱，而後成爲專輯名和整個運動的名字。

在 1967 年與 68 年，學生的街頭抗爭越來越激烈與頻繁，而西方正在燃燒的學運更刺激了巴西青年的反抗運動。

Veloso 和他的朋友們一直都積極參與反威權的抗議運動，如 Veloso

在 1968 年的歌曲〈E Proíbído Proíbír〉（It is Forbidden to Forbid），歌名是來自巴黎五月革命的口號。因此對當局來說，「熱帶主義運動」的反叛是一種挑釁：他們不僅是政治顛覆，也是對巴西青年的腐化。

而就在 Tropicália 專輯發表的前幾個月，一個學生在里約被警察槍殺，激起了巨大的學生抗議。Caetano Veloso 和 Gilberto Gil 兩人也從聖保羅前往里約參加示威運動。

1968 年底 Gil 和 Veloso 在一個 pub 演出，舞台上掛了一個布條（是 Hélio Oiticica 的作品）。布條是鮮紅底色，畫了一個臥倒在路上的人──這個人叫 Cara de Cavalo，是出身自貧民區的民謠歌手與罪犯，後來被警察槍殺。人的圖案旁有一行字：「做一個不法之徒，做一個英雄」（be an outlaw, be a hero）。Caetano Veloso 說，「這個布條就代表了我們對巴西文化和社會現實的態度。」

結果，這個演出場地被關閉，也帶給他們一場政治災難。

12 月，軍政府修改法律，讓警察可以任意進入民宅逮捕人。

很快地，Caetano Veloso 和 Gilberto Gil 遭到逮捕。關了幾個月後，被驅逐出境到倫敦。其他的成員更不幸，在獄中遭受折磨或被送到精神治療所，其中一個詩人／作詞人因此自殺。

成為流亡者的 Caetano Veloso 和 Gilberto Gil 在倫敦依然活躍，和不同的前衛團體合作，加入當地的反文化運動，並於 1972 年回到巴西。

此後，他們在西方名聲大噪，成為巴西最有代表性的音樂人，Gilberto Gil 更在 2000 年後成為巴西的文化部長。在他就職時，他依然

宣稱，「我是一個熱帶主義者」。

畢竟，那是巴西史上一個在黑暗中閃閃發亮的歷史時刻，是音樂創新、文化想像和政治反抗的結合。最終，威權政府倒了，而他們被壓抑的聲音卻在歷史上不斷地回響著。

第 二 十 章

Victor Jara:
革命不能沒有歌曲！

1973 年九月十一日，智利發生軍事政變，總統府被炸毀，社會主義派的總統阿葉德死在裡面。政變的軍隊逮捕並殺害了數千人，其中一人是智利最重要的民謠歌手，Victor Jara。

Jara 於 1935 年生於智利農村，父親是佃農，母親是農民兼歌手，經常在農村的婚禮或慶典上演唱。

少年時的 Jara 熱愛傳統歌謠，深受智利民歌之母 Violeta Parra 和詩人聶魯達影響，也在學校中學習劇場。不論是爲了他的戲劇或音樂，他都經常到鄉間去蒐集農民歌曲、向他們他們學習。

到了 1960 年代，他開始在聖地牙哥的咖啡廳演出，並逐漸被視爲最有才華的新一代民謠歌手。

1964 年，Jara 認識了阿葉德，左翼政黨「人民陣線」（popular Unity）的領導人，他在此前競選過兩次總統但都失敗。在那年的總統選舉中，阿葉德和 Jara 及其音樂人合作，希望透過音樂去傳播進步意識，卻再次敗給一個右派和中間派聯合推出的候選人。

此後，Jara 日益成爲左翼反對運動和「Nueva Canción（新歌謠）」運動中最閃亮的歌手。這個新音樂運動強調文化主體性，並且具有政治和社會批判性，在南美的許多國家都蔓延開來。在智利，藝術家、作家、知識分子和音樂人聚集在以 Violeta Parra 的兩個兒女設立的一間小屋，作爲左翼政治和新文化運動的基地。

那也是整個南美陷入威權統治的時代。在巴西，在軍事政府在 1964 年上台，阿根廷在 1966 年發生軍事政變，而烏拉圭政府在 1968 年宣布進入緊急狀態。這些地方都有新音樂運動，而音樂人也都遭到打壓——最重要的例子是 1968 年的巴西，當地的熱帶主義（Tropicalism）文化運動正興盛，但領頭的兩個音樂人 Gilberto Gil 和 Caetano Veloso 卻在次年被逮捕。

　　Jara 的歌曲一直都是爲底層工人和農民而唱，如〈Canción del minero〉（Miner's Song），〈Plegaría a un labrador〉（Prayer to a Labourer）。六〇年代中期後，他的歌曲也越來越政治：1967 年，他寫了一首歌給正在玻利維亞進行革命的格瓦拉——幾個月後他就被 CIA 殺害；在歌曲〈Movil Oil Special〉中，他批評美國石油公司 Mobil，並把群眾示威聲音放入歌中。1969 年，智利武裝警察驅離被貧窮農民占領的郊區 Puerto Montt，放火燒了他們的房子並用槍殺了八人。四天之後，Jara 參加一場抗議活動，發表歌曲〈Questions about Puerto Montt〉。這首歌更奠定他成爲左翼的文化英雄，但也遭到更多右翼媒體攻擊，甚至在演唱會上被丟擲石塊。

　　他說，「一個音樂人是和一個游擊隊同樣危險的，因爲他有巨大的溝通力量。」

　　他更批評同時代的那些美國抗議歌手太商業化、太偶像化。他說，「抗議歌曲」這個概念已經沒有意義，並且經常被誤用。他更願意說，「革命歌曲」。

1970 年，阿葉德第四次競選總統，美國在軍事上和經濟上都大力支助反對阿葉德的右翼勢力。當時美國國務卿季辛吉說，「我看不出來爲何我們要在一旁看著智利由於他們人民的不負責任，而變成一個共產國家」。

　　Jara 再度爲阿葉德助選，並寫下競選主題曲〈我們會勝利〉。投票日那天，上百萬人在街頭合唱這首歌。他們果然終於贏了選舉。

　　就在阿葉德的當選演說時，現場高掛著一個布條上面寫著：「沒有歌曲，就不會有革命。」

　　但智利的右翼勢力和美國都無法接受一個阿葉德當選這個事實，因爲這是世界上第一個民選出的社會主義政府，將對其他國家造成深遠影響。於是，資本家們關閉工廠撤資，讓股市大跌，右翼媒體誇大阿葉德的左翼政策對經濟造成的傷害，美國則大量減少外援。他們要讓阿葉德政府難以繼續下去。

　　阿葉德政權處於風雨飄搖中。到了 72 年底，卡車工人在老闆們的指示下進行大規模罷工，智利出現糧食短缺危機。

　　Jara 不斷寫歌擁護新時代的到來，批評富人、爲農民說話。在這一年的聖誕夜，Jara 告訴他的太太：下一年會是關鍵的一年。我不知道下一個聖誕節，我們會在哪。

　　他的預感是對的，雖然他絕對不會想到，他見不到下一個聖誕夜。

　　1973 年春天，智利舉行國會選舉，Jara 四處演唱、演講助選，左翼的人民陣線黨取得勝利的四成選票，但智利的動盪依舊。右派不斷上街

遊行，甚至公開宣揚採取暴力行動。

軍隊也發生分裂，部分人盛傳謠言阿葉德有一個「Z計畫」，會暗殺不聽話的高層將領。6月，軍方部分勢力發動政變，但被支持憲政的最高將領普拉茲（Pratz）將軍阻止；7月，一個遵守憲政的高級海軍將領被暗殺；8月，普拉茲將軍深被迫辭職，取代他的是一個表面上遵守憲政，但其實痛恨共產主義的人：皮諾契（Augusto Pinochet）。

面對這個極為不利的情勢，阿葉德在9月11那天發表告別演說，表達他對智利的愛，並且說，「歷史是屬於我們的，因為歷史是由人民所創造的」。

那天，Jara和妻子在家裡透過廣播聽阿葉德發表告別演說，但廣播突然停了，所有政府的電台都停止廣播，只播出軍歌。Jara決定出門去他工作的大學了解情況。

事實上，皮諾契將軍發動了政變，派出兩台戰鬥機轟炸總統府，直升機對下掃射，阿葉德最後在總統府舉槍自盡。接著，軍人四處逮捕阿葉德的支持者，並實施宵禁。Jara打電話給太太，說他今晚留在學校，回不了家。

在那個槍聲四起的恐怖之夜，Jara在學校用歌聲安撫學生。次日早上，軍隊逮捕了他們，把他們帶到Estadio Chile（智利體育館）——幾年前，他們曾在這裡舉辦新民謠音樂節。Jara和其他約五千名囚犯在被毆打、虐待，甚至不時有人被槍殺。

在這種絕望氣氛下，Jara偷偷將他看到的情況寫成歌詞，當他要被帶

走時，他把歌詞交給另一名囚犯，其他囚犯也默記下歌詞，以免紙張被發現銷燬。

Jara 被帶到體育館中央。軍人打殘他的手，說，你這渾球繼續唱歌。

帶著滴血的雙手和傷痕累累的身體，Jara 仍試圖唱出歌來。但很快地，他就被開槍處死。

到那年年底，約有一千五百人因為這場政變被殺害。新歌謠運動的專輯被燒毀、被電台禁播，其他在海外的音樂遭到流亡。智利展開惡名昭彰的右翼獨裁統治，實施新自由主義，貧富不均更為惡化。

Jara 最後在被囚禁狀態下寫的歌詞〈Estadio Chile〉最終由獄友帶出來了。次年在美國抗議歌手 Phil Ochs 組織的演唱會上，Pete Seeger 把這首詞翻成英文，配上他的斑鳩琴，緩緩地吟誦著這首死亡之詩。

在這首詩中，Jara 訴說著這五千人在體育館監獄中的情況，強調阿葉德的鮮血具有比炸彈、比機關槍更強大的力量，在最後更說，他們所堅信的信念，正在發芽成長。

是的，歌曲確實有革命的力量。正如 Jara 在他生前最後一首歌〈Manifesto〉所唱：

> 我的吉他不是為殺人者而存在
> 不是為了貪婪的金錢和權力
> 而是為了勞動者
> 所以我們才能有燦爛的未來

一首歌具有意義
當它具有強大的脈動
當它的歌唱者會至死不渝

　　獨裁者可以殺死一個歌手，卻殺不死他的歌曲中在人們心中種下的信
念，愛與正義的信念。